공부하는 어른을 위한

최소한의
서양
미술사

공부하는 어른을 위한

최소한의

서양

미술사

라스코에서 세잔까지
유럽 역사와 명화를 잇다

채효영 지음

오래전 서양미술사에 대한 글을 썼습니다. 간편하고 쉽게 읽을 수 있는 미술사 책을 내보겠다는 이유에서입니다. 출판에 대해 아무것도 모르면서 그저 글만 쓰면 책이 된다는 순진함에 사로잡혀 벌인 일이었습니다. 결과는 당연히 문제투성이였습니다. 내 이름을 걸고 책을 낸다는 건 그 책의 내용에 책임을 다한다는 의미입니다. 그런 의미에서 나는 당시 책임을 다하지 못했습니다. 이 책은 오랜 세월 부채감에 시달리던 끝에 다시 시도한 결과물입니다. 세월이 흐른 만큼 원고를 다시 손보고 새로운 정보를 넣었습니다. 특히 이미지는 모두 원색 도판으로 구성해 미술사 책으로 손색이 없게 하려고 노력했습니다.

내가 이 책을 쓴 이유는 무엇보다도 미술의 역사인 미술사 본래의 취지를 살리고 싶은 생각에서였습니다. 아직도 미술 작품이 시대와 무관한 아름다움과 천재의 독창성을 표현한 것이라고 생각하는 사람들이 많습니다. 도대체 시대를 초월한다는 것은 무슨 의미일까요? 나폴레옹의 유럽 침략이 한창일 때 영국

의 터너는 고대 카르타고 장군 한니발의 이야기를 다룬 그림을 통해, 나폴레옹의 침략 전쟁을 비판했습니다. 이 그림이 지금까지 깊은 울림을 갖는 까닭은 전쟁과 인간의 운명이라는 보편적 문제를 작가가 살던 시대에 비춰 다루었기 때문입니다. 간혹 미술이 미술이지 왜 복잡한 역사를 자꾸 끼워 넣냐고 이야기하는 사람들이 있습니다. 미술가도 엄연히 역사 속에 살아 숨 쉬는 존재임을 잊지 않았으면 합니다.

다음으로 이 책은 구석기 시대부터 19세기 말에 이르기까지 광범위한 시대를 다루고 있지만, 가능한 한 간결하고 쉽게 쓰려고 했습니다. 이 책의 구성은 일단 분량을 가볍게 하고, 큰 흐름 위주로 소개해 독자들이 부담 없이 접근할 수 있도록 했습니다. 미술사 이해에 필수적인 그리스 로마 신화, 기독교, 역사를 간략하게 소개하고 작가와 작품으로 들어가는 형식을 취했습니다. 몇몇 유명 작품이 아닌 미술사의 큰 줄기를 이해할 수 있도록 돕고자 했습니다. 20세기 초 이후의 현대 미술사는 격변의 시대

와 미술이 다양하고 복잡하게 얽혀 있어 다음을 기약하려고 합니다.

　인간의 생존 조건에 미술이 꼭 필요한 것은 아닙니다. 먹고사는 문제에서 미술은 저만치 물러나 있으니까요. 그런데 왜 우리는 굳이 시간과 돈을 들여 미술관에 가고, 작품과 마주하는 것일까요? 거기 인간이, 인간이 만들어 온 역사가 있기 때문이 아닐까요? 평생을 방랑자, 범죄자로 산 카라바조의 마지막 그림 앞에서 인생의 회한을 느끼며 울컥하는 당신이 나일 수도 있습니다. 19세기 근대의 빛과 어둠을 누구보다도 치열하게 그려낸 마네의 그림은 지금도 우리를 불편하게 만듭니다. 지금 이 한순간도 누군가에 의해 미술 작품이 되고 역사가 될 것입니다. 미래의 관객은 우리처럼 작품 앞에 서 있을 것이고요. 인간이 있는 한 예술은 사라지지 않을 것입니다. 인간은 먹고사는 문제 저편의 무언가를 갈구하는 존재이기 때문이지요.

　이 책을 쓰면서 많은 분께 신세를 졌습니다. 먼저 항상 응원

과 지지를 보내 준 가족에게 사랑을 보냅니다. 그리고 부족한 글을 읽고 늘 적절한 조언과 지적을 해 주는 탁월한 출판 편집자이자 친구인 이정화 님과 김수미 님이 아니었다면 이 책은 나올 수 없었습니다. 고맙습니다.

2024년 1월
채효영

차례

5 크레타와 미케네 미술
호메로스의 도시가 오랜 잠에서 깨다

6 그리스 미술
휴머니즘이 탄생하다

7 로마 미술
실용적 사고가 건축으로 꽃을 피우다

8 중세 미술
기독교 미술의 시대가 열리다

9 르네상스 미술
위대한 인간의 시대가 시작되다

10 북유럽 르네상스 미술

질병과 경제적 위기가 북유럽을 위협하다

11 바로크 미술
종교 분쟁의 틈새에서 근대 국가가 시작되다

12 신고전주의 미술
시민혁명과 미술의 혁명 구현

13 낭만주의 미술
혁명의 그늘에서 개인주의가 탄생하다

14 사실주의 미술
우리의 시대는 과거보다 찬란하다

15 인상주의 미술

사실주의 미술과 기술의 발전이 낳은 인상주의 미술

16 후기 인상주의 미술
인상주의라는 거대한 벽 앞에 서다

1

구석기 미술

'구석기인' 하면 우리는 인간보다는 원숭이에 가까운 털북숭이 원시인을 떠올립니다. 그들은 이리저리 떠돌아다니며 동굴에서 자고 간단한 도구를 이용해 사냥을 하고 물고기를 잡아먹으며 살았습니다.

생존과 종족 보존을 위해 활동한 구석기인의 삶은 단순하고 소박한 삶으로 여겨질 수 있습니다. 그러나 사실 거대한 자연 앞에서 인간은 항상 나약한 존재이며, 생존을 위해서는 안간힘을 써야 합니다. 구석기인 역시 더하면 더했지, 결코 수월하게 삶을 이어 나가진 않았을 겁니다. 사냥을 못하면 그대로 굶어 죽어야 했던 그들에게 가장 간절한 소망은 짐승과 물고기를 많이 잡아 배불리 먹는 것이 아니었을까요? 이러한 삶에서 과연 그들은 예술을 예술로써 인식하고 있었을까요?

동굴 벽화, 주술적 의지를 표현하다

19세기에 에스파냐 북부에서 알타미라 동굴 벽화가 발견되었습니다. 그 벽화는 너무나 생생하고 솜씨 있게 그려져서 당시에는 원시 시대에 그려졌다고 믿는 사람이 거의 없을 정도였습니다. 그러나 이후 프랑스 남부에서 라스코 동굴 벽화가 발견되고, 주변 지역에서 돌과 뼈로 만든 도구들이 발견되면서 그것이 몇 만 년 전에 그려진 벽화라는 사실이 밝혀지기에 이릅니다. 사람들은 흥분했고, 인류의 오래된 그림을 보기 위해 동굴로 물밀 듯이 몰려갔습니다. 얼마나 몰려갔는지, 이 동굴들은 훼손이 심해 폐쇄된 상태입니다. 지금은 박물관을 세우고 모조 동굴을 만들어 동굴 벽화를 재현해 놓았습니다.

자, 그러면 다시 한번 생각해 봅시다. 구석기인들은 동굴 벽화를 예술 작품이라 생각하며 그렸을까요? 동굴 벽화는 몸을 구부리고 기어들어 가야 하는 후미진 곳에 그려져 있습니다. 그리고 그림들은 겹쳐서 그려져 있고, 거기에다 찍힌 자국들이 선명하게 나 있습니다. 그림을 향해 돌이나 나무 막대기를 던진 흔적이지요. 말하자면 벽화의 들소나 말을 사냥하려 한 것이지요. 구석기인들은 그림 속의 동물을 사냥하는 행위가 실제 사냥을 하는 것과 똑같은 행위라고 믿었을 것입니다. 벽화의 동물들을 많이 잡을수록 현실에서도 동물을 더 많이 잡게 해 달라는 소망이 반영된 것이지요. 자연과 하나가 되어 살았던 원시 시대 인류가 가졌던 자연에 대한 일체감의 표현입니다. 그렇기 때문에

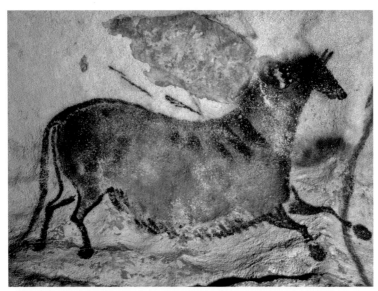

| 〈창에 찔린 들소〉, 기원전 15000년경-기원전 13000년경, 라스코 동굴, 프랑스 도르도뉴

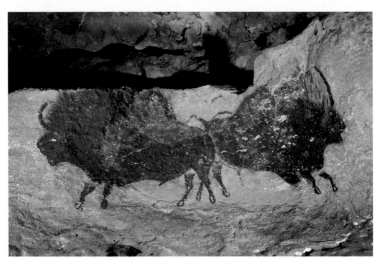

| 〈두 들소〉, 기원전 15000년경-기원전 13000년경, 라스코 동굴, 프랑스 도르도뉴

그 동굴 벽화 속 동물들은 매우 사실적으로 그려졌습니다. 심지어는 들소의 뒷다리가 엇갈린 모습에서, 동굴 벽마저 3차원의 현실 공간처럼 표현하려 애쓴 흔적을 볼 수 있습니다.

〈빌렌도르프의 비너스〉, 풍요와 다산에 대한 염원

가장 오래된 인체 조각인 〈빌렌도르프의 비너스〉는 가슴과 배를 크게 부풀게 만들어 마치 둥근 공 같은 느낌을 줍니다. 이 조각은 아이를 품고 낳아 기르는 데 필요한 신체 부분이 강조되어, 종족을 유지하고자 하는 구석기인들의 절실함이 느껴집니다. 그 절실함으로 오랜 시간에 걸쳐 공을 들여 겉면을 다듬었지요. 돌에 원래 있던 구멍을 이용해 배꼽을 표현한 점은 구석기인들이 우리가 생각하는 것 이상으로 지적 능력이 있었음을 보여 줍니다.

구석기 시대의 미술은 예측 불가능한, 사냥과 채집의 삶을 살았던 구석기인들에게 생존의 염원을 나타내는 방식입니다. 즉 인간이 자연과 일치했던 시절의 시각적 재현으로, 예술 작품이 아니라 생존을 위한 주술적 의지의 표현이었습니다.

| 〈빌렌도르프의 비너스〉,
 기원전 28000년경-기원전 25000년경, 빈자연사박물관

2

신석기 미술
추상이 처음 나타나다

빙하기가 지나고 기후가 따뜻해지면서 인류는 신석기 시대로 접어듭니다. 신석기 시대에 이르러 인간이 드디어 농사라는 생산 활동을 시작하면서 사냥감을 찾아다녔던 떠돌이 생활이 막을 내렸습니다. 농사에 필요한 물을 얻을 수 있는 강가에 인류가 모여 살기 시작하면서, 최초의 문명이 발생합니다. 나일강의 이집트 문명, 티그리스강과 유프라테스강 유역의 메소포타미아 문명, 황허강의 황허 문명, 인더스강의 인더스 문명이지요. 이렇게 문명의 발생지가 강을 끼고 있다는 것은 결코 우연이 아닙니다. 농사는 자연 현상과 떼려야 뗄 수 없는 관계입니다. 그러므로 농사를 짓는다는 것은 인간이 자연 현상을 예측하는 것이 어느 정도 가능해졌고 더 나아가 어느 정도는 인간이 자연을 통제할 수 있게 되었다는 뜻입니다.

빗살무늬, 자연의 법칙을 표현하다

　인간이 자연을 통제할 능력을 갖추었다는 것은 계절의 변화와 같은 자연의 법칙을 발견했기에 가능했을 것입니다. 그런데 이 같은 법칙은 눈에 보이지 않기 때문에 그것을 보이는 것으로 표현하려면 일종의 기호가 필요하게 됩니다. 신석기 대표적 유물인 빗살무늬 토기가 바로 그것이지요. 눈으로 본 현실을 그대로 그렸던 구석기인들과는 달리 신석기인들은 외부 세계를 추상으로 변형하는 능력을 발휘해 기하학무늬, 즉 기호를 사용하게 되었습니다.

　추상화는 인간이 자연을 외부 세계로 인식하고, 자연으로부터 떨어져 나오려고 하면서 생겨났습니다. 이제 인간은 자연과 일치된 존재가 아니라, 자연과 맞서야 하는 존재가 되었습니다.

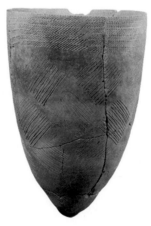

| 빗살무늬 토기, 기원전 8000년경, 서울 국립중앙박물관

농사 활동을 통해 자연의 변화를 예측하고 대비하면서 자연에 대한 두려움에서 벗어나고자 했기 때문입니다. 이러한 외부 세계에 대한 인간의 인식 변화는 인류 최초의 문명을 탄생시켰습니다. 문명은 자연에 대한 공포를 극복하는 과정입니다. 그러나 사실 '자연'이라는 외부 세계를 인간이 완전히 통제한다는 것은 불가능합니다. 인간이 자연의 법칙을 발견해 가는 과정 자체가 인간이 외부 세계인 자연에 대한 호기심과 두려움이 함께 커져 가는 과정과 맞물려 있었을 것입니다.

거석, 자연의 공포를 극복하려는 노력

외부 세계에 대한 공포와 호기심은 인류 최초의 종교를 만들어 냈습니다. 아마도 농사를 지으면서 잉여 생산물이 생긴 것도 한몫했을 것입니다. 먹고살 만해진 인간은 죽음이나 영혼 같은 복잡한 문제에 눈을 돌릴 수 있게 되었을 테지요. 종교의 발생은 인류 최초의 건축물로 이어집니다. 죽음과 같은 '외부 세계-자연'현상에 대한 공포를 극복하고자 고인돌, 선돌, 환상열석環狀列石 등이 세워졌습니다.

다루기 힘든 거대한 돌을 건축 재료로 쓴 이유는 모든 종교의 공통된 특성인 영원함에 대한 소망 때문입니다. 변하지 않고 손상될 염려도 거의 없는 거대한 돌은 사라지지 않고 영원히 서 있을 테니까요.

스톤헨지는 오랫동안 불가사의하고 신비스러운 돌 무리로 여겨져 왔습니다. 공포 영화, SF 영화에서 단골 소재로 이용될 정도였죠. 오늘날에는 대체로 하지, 동지와 같은 자연현상을 관찰하기 위한 구조물로 추정하고 있습니다. 스톤헨지는 기중기 같은 기계가 없던 시절, 수백 명의 사람들이 동원되어, 50톤 이상의 돌들을 수십 km나 끌고 와서 만들었습니다. 그만큼 신석기인들에게 '외부 세계-자연'에 맞서고자 한 의지는 엄청난 것이었습니다.

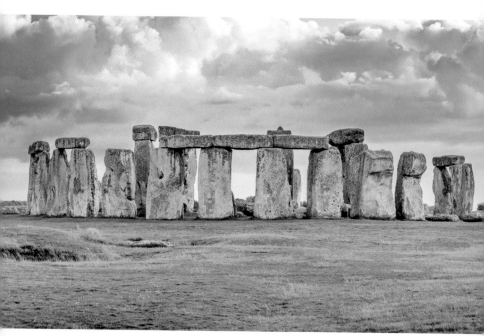

| 스톤헨지, 기원전 2000년경-기원전 1500년경, 솔즈베리 평원, 영국 윌트셔주

3

이집트 미술

불멸은 형식으로부터 온다

　고대 문명 가운데 우리가 그나마 접할 수 있는 게 이집트 문명이 아닐까 싶습니다. 우리나라에서도 이집트 유물 전시회가 심심찮게 열리곤 하니까요. 이집트 문명은 나일강을 중심으로 발전했습니다. 이집트는 주변이 사막과 바다로 둘러싸여 있어서 외적의 침입으로부터 비교적 안전했습니다. 나일강의 주기적 범람은 토지를 비옥하게 했으며, 이집트인들이 자급자족할 수 있도록 했습니다. 더 나아가 자연이 예측 가능한 것이라는 희망을 주어 이집트인들이 규칙을 발견할 수 있게 했습니다. 그 결과 천문학, 역법 등이 발전하게 되었지요. 이러한 환경 덕분에 이집트는 오랜 세월 동안 안정된 사회를 유지할 수 있었습니다.

　이집트의 고대사는 31개의 왕조로 대략 고왕국(기원전 2700-기원전 2280), 중왕국(기원전 2050-기원전 1800), 신왕국(기원전 1550-

기원전 1210) 시대로 나눕니다. 이집트인들은 최초로 관개와 배수를 시도했고, 일찍이 석기보다는 금속인 구리가 도구의 재료로 더 쓸모 있음을 발견했습니다.

고대 이집트의 종교는 자연현상에 기반한 다신교입니다. 예를 들면 대지의 신인 오시리스는 식물의 생장과 소멸을, 최고의 여신인 이시스는 나일강을 의인화한 신이었습니다. 오시리스와 이시스 사이에 태어난 태양의 신 호루스는 종종 이집트 왕인 파라오와 동일시되기도 했습니다. 파라오는 살아 있는 신이자 최고의 통치자입니다. 파라오를 중심으로 이집트는 영속적이고 안정된 사회 체제를 추구했습니다.

피라미드, 불멸의 상징

이집트인은 현세의 삶이 죽은 뒤에도 계속되고, 영혼은 불멸한다는 내세관에 사로잡혀 있었습니다. 그들이 피라미드와 미라를 만든 까닭이지요. 피라미드는 수천 명의 사람들이 동원되어, 큰 바위들을 일정한 크기로 자르고 끌고와, 수십 년에 걸쳐 완성한 왕가의 거대한 무덤입니다. 무덤의 주인인 파라오는 신이기도 한 존재이므로, 피라미드는 무덤일 뿐 아니라 종교적 의미가 있는 건축물입니다. 이집트인은 살아 있는 신인 파라오가 죽은 뒤에도 여전히 신으로 살아갈 것이라고 믿었습니다.

파라오는 저승에서의 삶을 위해 피라미드를 만들었고, 시체

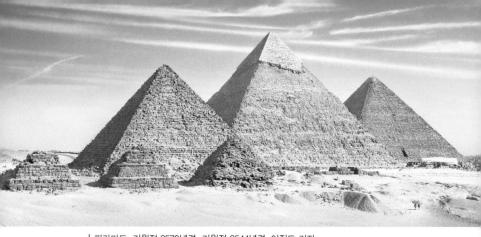

| 피라미드, 기원전 2570년경-기원전 2544년경, 이집트 기자

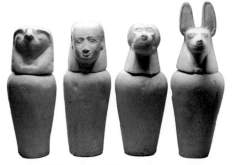

| 카노포스 단지, 기원전 712년경-기원전 664년경, 뉴욕 메트로폴리탄미술관

를 썩지 않게 보존했습니다. 영혼이 죽지 않고 저승에서도 계속
살아가려면 육체를 그대로 잘 보존해야 한다고 믿었기 때문이
지요. 시체는 먼저 장기를 꺼낸 뒤 방부 처리를 해, 미라로 만들
었습니다. 간, 폐, 위, 장 등의 장기 또한 방부 처리를 한 뒤에 각
각을 상징하는 동물이 새겨진 항아리에 보관했습니다. 이를 '카
노포스 단지'라고 부릅니다.

정면성의 원칙을 지킨 초상 조각과 회화

　이집트인은 미라가 손상되었을 경우까지 생각해 영혼이 대신 머무를 곳으로, 초상 조각을 만들기에 이릅니다. 초상 조각은 영원불멸을 위해 만들었기 때문에 화강암이나 섬록암 같은 단단한 돌로 조각했습니다. 훼손 방지를 위해 앞으로 튀어나오는 부분은 가능한 한 적게 했습니다. 그러다 보니 팔다리를 몸통에 붙여 표현했습니다. 자세는 언제나 앞을 보고 있고, 왼쪽과 오른쪽은 서로 균형을 이루었는데, 이를 대칭이라고 부릅니다. 이집트인의 내세 중심 세계관은 이집트 미술에 강력한 영향을 미쳤습니다. 이집트 미술은 수천 년 동안 거의 변하지 않고 전통과 관습을 지켰습니다. 그 배경에는 현실은 변화무쌍하지만, 내세는 결코 변하지 않는다는 생각이 자리 잡고 있습니다. 이에 따라 이집트 미술은 현실보다는 사물의 본질 그 자체를 완전히 보여 주는 것에 중점을 두었습니다. 그리하여 엄격한 규칙을 정하고, 미술가들이 따르게 했습니다.

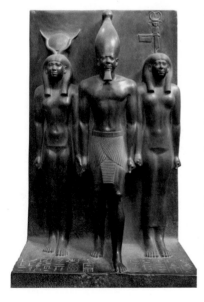

| 〈상이집트의 17번째 주의 의인화와 함께한 멘카우레 상〉, 기원전 2551년-기원전 2523년, 카이로 이집트박물관

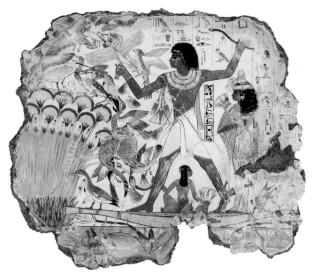

| 〈새 사냥〉, 기원전 1400년경–기원전 1350년경, 네바문의 묘, 이집트 테베

이것이 이집트 미술의 특성이 집약된 '정면성의 원칙'이라고 불리는 형식입니다. 〈새 사냥〉에 나오는 인물들을 보면 정면성의 원칙이 잘 드러나 있습니다. 눈과 가슴은 앞을 보고, 머리, 팔, 다리는 옆면으로 표현되었습니다. 이런 식으로 그리면 각 신체 부위가 가장 잘 드러남을 이집트 미술가는 알고 있었습니다. 여러 사람을 한꺼번에 묘사할 때는, 신분이 가장 높은 사람을 가장 크게 그렸습니다. 이러한 방식은 꽤 오랫동안 서양 미술에 영향을 끼쳤습니다. 또한 남자는 여자보다 피부색을 어둡게 칠했습니다. 앉아 있는 인물상일 때는 두 손을 무릎 위에 올려놓아야 했고요.

이크나톤 시대의 새로운 이집트 미술

　이집트 미술의 전통과 관습은 거의 3,000년 동안이나 변하지 않았지만, 이러한 전통이 깨졌던 시대가 잠깐 있었습니다. 신왕국 시대의 아멘호테프Amenhotep 4세는 종교개혁을 단행해 수많은 신 대신에 아톤Aton이라는 태양신을 유일한 신으로 숭배하게끔 했습니다. 이 신의 이름을 본떠서 자신의 이름도 이크나톤Ikhnaton으로 바꿨고요.

　그가 미술가들에게 명령한 새로운 미술 양식은 놀라웠습니다. 왕비를 묘사한 〈네페르티티 초상〉은 전체에 색이 칠해져 있고, 마치 살아 있는 사람처럼 보입니다. 이집트 미술의 엄격한 규칙은 사라지고, 놀라우리만치 표현이 자연스럽습니다. 이크나톤을 새긴 〈이크나톤의 초상〉도 엄숙하고 딱딱한 파라오의

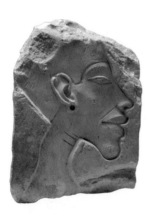

| 〈이크나톤의 초상〉,
　기원전 1360년경,
　베를린 노이에스박물관

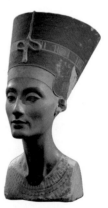

| 〈네페르티티 초상〉,
　기원전 1353년경–기원전 1335년경,
　베를린 노이에스박물관

모습이 아닌 못생긴 모습 그대로 표현하도록 했습니다. 이전 시대에는 상상할 수조차 없던 모습입니다.

다시 엄격해진 투탕카멘 시대의 미술

이크나톤의 다음 후계자는 그 유명한 투탕카멘입니다. 1922년에 무덤이 도굴되지 않고 완전한 채로 발굴되어 화제가 된 왕이지요. 투탕카멘은 19세의 어린 나이에 죽었지만, 그의 무덤은 황금과 보석으로 매우 화려하게 장식되어 있었습니다. 〈투탕카멘의 가면〉은 황금과 보석을 사용해 만든 것으로, 이크나톤 시대가 가져온 새로운 미술 양식의 작품이 아닙니다. 이집트의 전통적 방식으로 만들어져, 엄숙하고 위엄 있는 왕의 모습이지요.

이크나톤이 가져온 변화의 새로운 바람은 그저 스쳐 지나가는 바람이었지요. 이집트 미술은 서양 미술의 기초인 그리스 미술에 직접적인 영향을 미쳤습니다. 그리스 미술가들은 '정면성의 원칙' 같은 이집트 미술 양식의 여러 특징을 그들 작품에 녹여 냈습니다.

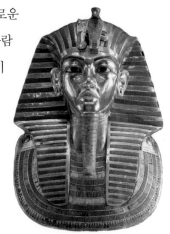

| 〈투탕카멘의 가면〉, 기원전 1323년경, 카이로 이집트박물관

4

메소포타미아 미술

티그리스강과 유프라테스강이 합류하는 초승달 모양 지역인 메소포타미아에 문명의 기초를 처음 세운 사람들은 수메르인입니다. 티그리스강과 유프라테스강은 규칙적으로 범람하던 이집트의 나일강과 달리 불규칙하게 범람했습니다. 이 때문에 수메르인들은 때로 큰 피해를 입었습니다. 또 사방이 뚫려 있는 지형 탓에 외부의 침입도 자주 받을 수밖에 없었습니다. 수메르인들은 예측할 수 없는 강의 범람, 외적의 잦은 침입으로 인해 불안한 삶을 살 수밖에 없었습니다. 따라서 이 지역의 생활은 불안정했으며 살아남기 위해 투쟁적이었습니다. 이러한 환경에서 수메르인은 현세적 삶에 중점을 두었고, 사후 세계에 대해서 별다른 관심을 기울이지 않았습니다. 현세적 삶에 의미를 두다 보니, 현실에 필요한 여러 장치들이 발전했습니다.

수메르인은 인류 최초로 문자를 사용했으며, 기원전 3000년 무렵부터 수많은 도시를 건설하고 수학, 법, 건축술 등을 발전시켰습니다. 그러나 수메르인은 북쪽에서 내려온 아카드인에 의해 망했습니다. 아카드를 이어서 나타난 바빌로니아는 함무라비 법전으로 유명한 함무라비왕이 통치할 때, 최고의 전성기를 누렸습니다. 이 시대에 세계에서 가장 오래된 서사시로 꼽히는 《길가메시Gilgamesh》가 발표되기도 했습니다. 이후에는 아시리아가 등장해 메소포타미아 지역을 차지했습니다.

메소포타미아인의 종교는 매우 현세적이었습니다. 종교는 농사의 풍년, 사업의 번창, 전쟁의 승리 등 현실의 삶을 풍요롭게 하는 수단으로만 의미가 있었고, 내세에 대한 희망은 없었습니다.

지구라트, 신들의 거주지

메소포타미아의 환경과 종교는 메소포타미아 미술의 특징으로 나타납니다. 신전인 지구라트는 돌이 아닌 흙으로 빚어서 말린 벽돌을 쌓아 올려 만들었습니다. 돌보다는 흙을 구하기 쉬웠기 때문일 것입니다. 지구라트 가운데 가장 유명한 것이 바로 구약성서에 등장하는 바벨탑입니다. 그들은 자신들의 신이 가능한 한 높은 곳에서 사는 것을 좋아한다고 여겼던 것 같습니다. 하늘을 향해 끝없이 치솟다 중단되어 버린 바벨탑이 바로

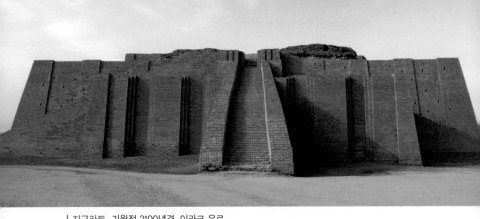

| 지구라트, 기원전 2100년경, 이라크 우르

그 증거이지요.

메소포타미아인은 지구라트 1층은 사람들이 모이는 시장과 같은 기능을 하는 장소로 이용했고, 건물의 가장 꼭대기 층을 신의 거주지로 정했습니다.

저부조 조각에 새겨진 강력한 왕권의 과시

메소포타미아 미술의 대표적인 특성은 저부조 조각입니다. 부조는 건축 표면에 새겨진 조각을 말합니다. 입체 조각처럼 깊게 새긴 것은 고부조, 그림처럼 얕게 새긴 것은 저부조라고 합니다. 메소포타미아의 저부조는 주로 벽면에 새겨졌습니다. 이 조각들은 정복 전쟁과 사냥 장면을 통해 강력한 왕권을 드러내려고 만든 것입니다.

이란 남부, 산악 지역에 사는 민족을 상대로 거둔 승리를 기념하는 〈나람신 승전비〉에서, 아카드의 4대 왕 나람신은 뿔이 달린 투구를 쓰고 산을 오릅니다. 가장 높은 곳에 서 있고, 다른 인물보다 거의 두 배 가까이 큰 나람신의 모습은 오랫동안 미술에서 이어진 전통적인 모습을 보여 주고 있습니다. 또 다리와 얼굴은 옆을, 어깨와 가슴은 앞을 바라보는 해부학적으로는 불가능한, 정면성의 원칙이 여기서도 나타납니다. 가장 중요하고 지위가 높은 사람의 권위를 과시할 때, 늘 적용되고 있는 방식이지요. 이 방식은 이집트나 그리스, 중세의 비잔티움 제국, 심지어 현대 권력자들의 초상 사진에서도 사용되고 있습니다.

〈나람신 승전비〉에서 또 하나 흥미로운 사실은 아카드의 병사들은 죽거나 다친 사람이 하나도 없는데 적은 모두 죽거나 부상을 입었다는 점입니다. 현실에서는 불가능한 일이 미술에서는 일어나고 있는 것입니다. 현실에서 바라던 소망, 말하자면 주술적 기능이 반영된 이미지입니다.

강한 왕권에 대한 과시는 사냥 장면에서도 나타납니다. 전쟁이

| 〈나람신 승전비〉,
 기원전 2254년–기원전 2218년, 파리 루브르박물관

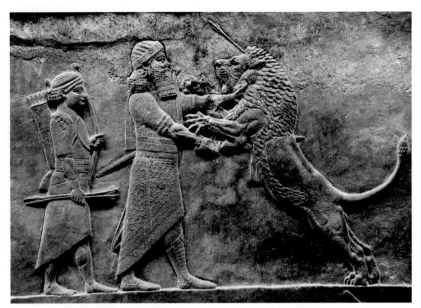

| 〈아슈르바니팔의 사자 사냥〉, 기원전 645년경-기원전 640년경, 런던 대영박물관

잦았던 메소포타미아에서 왕은 가장 용맹하고 힘이 센 존재여
야 했겠지요. 그래서 사냥도 평범한 동물이 아닌 동물의 왕 사
자를 잡는 방식으로 나타났습니다. 아시리아 왕 아슈르바니팔
의 사자 사냥 연작 중 〈아슈르바니팔의 사자 사냥〉은 조각이라
기보다는 새겨 넣은 그림이라고 할 수 있을 정도로 극단적인 저
부조입니다. 하지만 수사자에 맞선 왕의 강력한 힘을 실감 나게
전달하는 데 전혀 부족함이 없습니다. 수사자의 팽팽하게 긴장
된 앞다리와 등의 근육은 동물의 왕으로 사자를 드러내 왕의 권
위를 더 돋보이게 했습니다.

5

크레타와 미케네 미술
호메로스의 도시가 오랜 잠에서 깨다

호메로스의 《일리아스》는 《오디세이아》와 같이 서양의 '고전 중의 고전'에 속하는 서사시입니다. 절세의 미녀 헬레네를 납치했다가 그리스인들에게 멸망당하는 고대 도시 트로이의 비극은 서양 사람들에게는 너무나 잘 알려진 이야기이지요. 트로이 이야기는 1870년 이전까지는 호메로스의 풍부한 상상력이 만들어 낸 이야기로만 여겨졌습니다. 누구도 그리스 문명이 등장하기 전, 에게해 주변 지역에 수백 년 동안이나 눈부신 문명이 번성했으리라고는 생각하지 못했습니다.

하지만 어린 시절부터 《일리아스》에 매료되었던 독일의 사업가 하인리히 슐리만은 평생의 꿈을 실현시키기에 이릅니다. 1870년에 트로이 발굴을 시작해, 《일리아스》에 나오는 트로이가 실제로 존재했다는 것을 밝혔고, 이어서 그리스 본토를 발굴

해 미케네와 티린스를 찾아냅니다. 슐리만에게 자극받은 영국인 아서 에반스는 크레타섬을 발굴, 크레타 문명의 중심지 크노소스를 발견했습니다. 오랫동안 호메로스라는 고대 시인의 상상이라고만 여겨져 왔던 크레타와 미케네 문명이 실체를 드러냈지요. 1952년에는 점토판에 새겨진 선문자 B가 해독되어, 크레타의 정치, 종교, 교역 활동에 대해 많은 것이 알려졌습니다.

자유롭고 개성 있는 크레타 미술

크레타섬에서는 기원전 2000년경부터 꽤 높은 수준의 문명이 약 1,000년 동안 발전했습니다. 이 문명은 그리스 신화에 나오는 전설적인 크레타 왕인 미노스의 이름을 따서 미노아 문명이라고도 합니다. 크레타는 비옥한 토지를 갖고 있었지만, 잦은 지진에 시달렸습니다. 결국 지진과 그로 인한 해일이 크레타 문명을 집어삼킵니다. 정치 체제는 관료적 군주제 국가로 이집트, 메소포타미아와는 달리 지배 계급이 직접 교역 활동을 주도했습니다. 해상 교역이 중요한 경제 활동이었던 이곳에서, 왕은 상인의 우두머리이기도 했던 것 같습니다.

크레타 미술은 당시의 이집트, 메소포타미아 그리고 그리스 본토의 미술과도 다른 독특한 성향을 띠었습니다. 자유롭고 생기 넘치는 개성 있는 표현이 두드러집니다. 크레타에서는 거대한 규모를 자랑하는 신전이나 신상 대신 실물보다 작은 소형 조

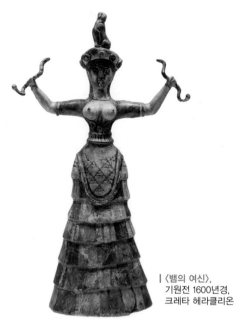

| 〈뱀의 여신〉,
기원전 1600년경,
크레타 헤라클리온고고학박물관

각상, 도자기 등이 많이 만들어졌습니다.

　〈뱀의 여신〉처럼, 크레타 미술은 이집트 미술의 엄격한 형
식과는 다르게, 전통과 관습으로부터 자유로운, 유쾌하고 자연
스러운 특징을 드러내고 있습니다. 우아하고 여성적인 미가 강
조된 이 작은 조각상은 섬세하고 화려한 장신구와 의상으로 더
욱 눈에 띕니다. 이 여신상이 정말로 여신인지 아니면 신을 모
시는 여사제인지는 확실하지 않습니다. 고대에 뱀을 신으로 받
드는 관습은 전 세계적으로 퍼져 있었지만, 이곳에서 뱀을 숭배
했다는 것은 생각해 볼 여지가 있습니다. 원래 대부분의 섬에는

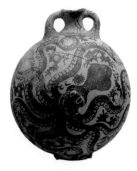

| 〈문어 장식 항아리〉,
기원전 1500년경,
크레타 헤라클리온고고학박물관

뱀이 많았지만, 크레타섬에는 뱀이 없었다고 합니다. 따라서 크레타섬에서 뱀을 숭배했다면 외부에서 전해졌을 가능성이 큽니다. 또한 큰 눈, 짙은 반달 모양 눈썹은 메소포타미아 미술에서 찾아볼 수 있는 특징으로, 당시에 크레타섬이 메소포타미아 지역과 교류했음을 알 수 있습니다.

해양 국가였던 크레타는 돌고래나 문어 같은 바다 생물을 미술의 소재로 자주 이용했습니다. 〈문어 장식 항아리〉의 문어는 만화영화에 등장시켜도 될 만큼 생동감 있고 익살스럽습니다. 이러한 자연스러운 움직임, 익살스러움이야말로 크레타 미술의 특징입니다.

권위적이면서도 복잡한 미케네 미술

크레타 문명이 번영하고 있을 무렵, 그리스 본토에서 그 영향을 받은 것이 미케네 문명입니다. 이 문명은 기원전 1600년경부터 기원전 1200년 사이에 그리스의 중심 도시였던 미케네의 이름을 따서 미케네 문명이라 불립니다. 미케네 문명은 그리스와 크레타가 융합된 형태라 할 수 있습니다. 미케네는 기원전

1500년 이후에는 에게해 지역을 장악했고, 나아가 크레타섬을 지배하기에 이릅니다.

미케네는《일리아스》에 등장하는 그리스의 총사령관 아가멤논의 본거지이기도 합니다. 잦은 전쟁 때문에 군사 국가의 면모를 갖

| 〈장례 가면〉,
기원전 1600년~기원전 1500년,
아테네국립고고학박물관

추었고, 기원전 1250년경 소아시아 서부에 있던 트로이와의 전쟁에서 승리를 거두었습니다. 군사 국가이다 보니 권력을 과시하는 미술품이 만들어지기도 했습니다.

왕가의 무덤에서 발견된 〈장례 가면〉은 한때 아가멤논의 가면으로 잘못 알려졌습니다. 황금을 재료로 한 사치스러운 작품으로, 대칭성을 강조해 엄숙하고 권위적인 특성을 강조했습니다. 장례식에서 사용되는 가면이다 보니, 죽은 사람을 연상시키는 눈을 감은 모습입니다.

미케네의 종교는 그리스 본토, 크레타 문명, 소아시아 쪽 영향을 모두 포함하고 있어 매우 복잡합니다. 그만큼 미케네 미술에서 종교 작품을 해석하는 것은 매우 어렵습니다. 〈세 명의 신〉은 장식이 많은 복식, 풍만한 몸집, 유연한 곡선에서 크레타 미술의 영향을 받았다는 것을 알 수 있지만 주제가 무엇인지는 정

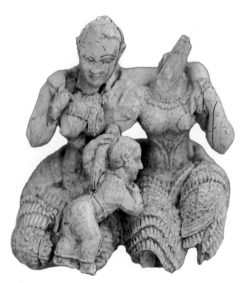
| 〈세 명의 신〉, 기원전 1500년경, 아테네국립고고학박물관

확하게 알 수 없습니다. 친한 듯 서로 붙어 앉은 두 여인이 한 아이를 돌보고 있는데, 이 아이가 어느 여인의 아이인지도 알 수 없고요. 하지만 친밀해 보이는 이러한 모습은 고대 미술에서 는 거의 찾아볼 수 없습니다. 이런 모습은 훨씬 나중에 기독교 미술에서 성모 마리아와 아기 예수 그리고 성모 마리아의 어머 니이자 예수의 할머니인 성 안나가 함께한 형태로 나타납니다.

미케네 문명은 기원전 1200년에서 기원전 1100년 사이 북쪽 에서 침략해 온 도리아인에 의해 멸망했습니다. 도리아인은 철 제 무기를 사용했다는 점을 제외하면, 모든 면에서 원시적이었 기 때문에 그리스 문명은 기원전 800년까지 암흑기였습니다.

6

그리스 미술
휴머니즘이 탄생하다

　미노스, 미케네 문명이 멸망하고 오랜 세월이 지난 후, 그리스 본토는 도리아인이, 그 밖의 섬들과 소아시아 서해안 지역은 이오니아인이 살았습니다. 이들은 넓게 흩어져 소규모의 공동체를 이루고 살았는데, 이 공동체가 모여 결국 독립된 도시국가인 폴리스polis로 발전했습니다.

　폴리스는 인구가 감당할 수 없을 만큼 늘어나면 식민도시를 건설해 주민들을 이주시켰습니다. 이에 따라 이탈리아 지역, 소아시아 지역에 수많은 식민도시가 세워졌습니다. 폴리스의 시민은 자신 소유의 토지가 있고, 전쟁이 나면 무기와 보호구를 마련해 출전할 수 있는 남성만이 될 수 있었습니다. 이방인, 여성, 노예는 시민이 될 수 없었고, 때로는 인간 이하의 존재로 취급당했습니다. 이러한 점에서 그리스 사회의 폐쇄성을 엿볼 수 있지요.

서양 문명의 뿌리, 그리스 문명

폴리스는 이집트, 메소포타미아 같은 선진 문명으로부터 많은 것을 받아들여, 그리스 문명의 기초를 마련했습니다. 그리스 문명은 미술, 정치, 문학, 철학, 과학 등 모든 부분에서 서양 문명의 토대를 세웠습니다. 특히 그리스 신화는 그리스인이 세운 세계관을 대표해 서양 문명에서 중요한 의미가 있습니다.

그리스인은 고대 세계의 그 어느 지역보다 인간 존재에 자부심을 가졌고, 인간을 억압하는 종교나 정치 세력을 거부했습니다. 그들은 현실적이고 합리적인 세계관을 가졌습니다. 내세는 그들의 주요한 관심사가 아니었고, 자신들이 몸담은 현실 세계를 이상적ideal 세계와 일치시키려는 노력에서, 탐구 정신과 지적 활동을 중요하게 여겼습니다.

오늘날 서양 문화의 특성인 이성과 합리적 태도는 그리스 문명에 그 뿌리가 닿아 있습니다. 바로 인간중심주의, 즉 휴머니즘humanism입니다. "인간은 만물의 척도다"라는 말로 대표될 수 있는 그리스 문명의 휴머니즘은 인간과 현실에 대한 관심으로 이어져, 인간이 미술의 중심 주제가 되었습니다.

인간미 넘치는 신을 표현하다

그리스인은 이집트나 메소포타미아로부터 큰 영향을 받았음에도 불구하고, 독자적인 종교를 세웠습니다. 물론 그리스 신

가운데 대다수가 이집트와 메소포타미아에서 넘어온 존재들이지만, 곧 그리스인의 종교관에 맞게 바뀌었습니다.

그리스의 신은 우리가 그리스 신화를 통해 알 수 있는 것처럼 인간미가 넘치는 또 다른 인간들입니다. 그렇다면 왜 그리스에서만 이러한 현상이 일어난 것일까요? 일찍이 정착해 강대한 국가를 건설했던 이집트인과 메소포타미아 지역 사람들과 달리 그리스인은 잦은 이주와 영토 분쟁을 겪었습니다. 그러다 작은 공동체를 여럿 이루고 살았습니다. 그러다 보니 그리스인은 자유를 중요하게 여겼습니다. 그리스에서 파라오와 같이 강력하고 위협적인 지배자가 나타나지 않은 이유이기도 합니다.

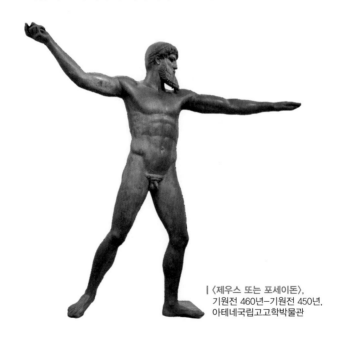

| 〈제우스 또는 포세이돈〉,
 기원전 460년–기원전 450년,
 아테네국립고고학박물관

그리스 신화를 모르고서는 미술을 비롯한 서양 예술을 제대로 이해할 수가 없습니다. 신들은 각각 관장하는 분야가 있고, 이에 따른 상징물attribute이 정해져 있는데, 바로 이 상징물이 신들의 정체를 밝히는 열쇠입니다.

〈제우스 또는 포세이돈〉이란 모호한 제목이 붙은 조각에서 묘사된 신은 수염이 덥수룩하고 균형 잡힌 신체를 갖고 있습니다. 그는 무언가를 던지려 하고 있지만, 정작 손에는 아무것도 없습니다. 세월이 흐르는 동안 사라져 버린 것이지요. 그 무언가가 벼락이라면 조각의 주인공은 제우스이고, 삼지창이라면 포세이돈이 됩니다. 이처럼 상징물은 묘사된 신이 누구인지 알 수 있는, 매우 중요한 실마리입니다.

그리스 열두 신과 그들의 상징물

이름	역할	상징물
제우스	최고 신, 신들의 왕	독수리, 벼락, 떡갈나무
헤라	결혼의 수호자, 신들의 여왕	공작새
아테나	전쟁, 지혜의 여신	올빼미, 투구, 방패, 올리브나무
아프로디테	최고 신, 신들의 왕	비둘기, 백조, 오렌지나무, 장미
아폴론	예언, 태양과 예술의 신	활, 화살, 리라, 월계수
아레스	전쟁의 신	투구와 갑옷, 긴 창
아르테미스	사냥, 순결, 풍요, 달의 여신	활, 화살, 초승달, 곰
디오니소스	술, 광기의 신	포도나무
헤르메스	도둑, 상업, 전령의 신	날개 달린 신발과 모자
헤파이스토스	대장장이 신	망치
데메테르	생장과 결실의 여신	곡물 다발
포세이돈	바다의 신	삼지창, 물고기, 말

고대 그리스 도기

고대 그리스에는 뛰어난 화가들이 많았다고 하지만, 오늘날까지 전해지는 회화 작품은 하나도 없습니다. 그러나 그리스 도기에 그린 그림들을 통해 그리스 회화를 엿볼 수 있지요. 도기에는 현실 생활과 그리스 신화에 나오는 신과 영웅들의 이야기가 그려졌습니다. 도기가 가장 많이 만들어진 시대는 그리스 미술의 초기인 아르카이크Archaic 시기입니다. 그리스 도기는 여러 가지 형태이고, 그 형태에 따라 명칭이 다릅니다. 일반적으로 가장 많은 형태는 크라테르, 암포라, 킬릭스 등입니다. 크라테르는 입구가 넓은 도기로 저장 용기로 많이 쓰였고, 암포라는 양쪽에 손잡이가 달린 형태로 다용도로 이용할 수 있었지요. 킬릭스는 쟁반처럼 생겼지만, 실제로는 술잔이었으며 군인들이 전우애를 다지기 위해 사용했습니다.

기하학 양식의 도기

도기 그림은 처음에는 기하학 양식으로 그려졌습니다. 기하학 양식은 기원전 900년에서 기원전 700년 사이에 그리스에 널리 퍼졌고, 직선과 사선, 삼각형과 사각형, 동심원과 반원 등을 표현했습니다. 그리스의 새로운 주인이 된 도리아인은 세련되지 못한 취향을 가졌던 농경민으로 생활 방식이 도시, 해상 무역 위주였던 크레타, 미케네와는 차이가 있었습니다. 도리아인

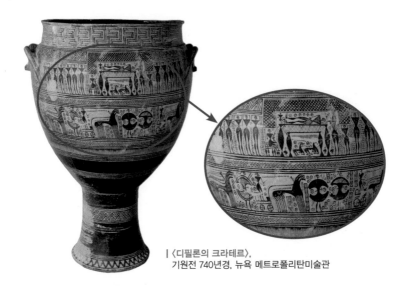

| 〈디필론의 크라테르〉,
기원전 740년경, 뉴욕 메트로폴리탄미술관

의 보수적인 농경민으로서의 성향은 신석기의 대표적 유물인 기하무늬 토기를 그대로 답습한 것처럼 보이는 도기 그림에서 엿볼 수 있습니다.

〈디필론의 크라테르〉에는 주로 선과 줄, 삼각형과 사각형, 반원 등을 그려 넣었습니다. 거기에 장례식 장면이 그려져 있지요. 가장 앞쪽에 선 말의 몸집이 가려져 있어 안 보이는 말들이 있음을 강조하기 위해, 말 한 마리에 다리가 12개 붙어 있는 것처럼 보이게 표현한 점이 특이합니다. 이집트의 영향을 받아 시각적 사실보다는 본질을 강조했기 때문이지요. 하지만 장례식 장면에 대한 사실적 묘사에서, 그리스인 특유의 현실 중심 태도를 찾아볼 수 있습니다.

흑색상 기법 도기

　그리스인들은 주제를 생생하고 실감 나게 전달하기 위해, 도기 그림을 여러 기법으로 그렸습니다. 그중 가장 많이 적용한 기법은 흑색상black-figure과 적색상red-figure이었습니다. 흑색상 기법은 붉은색의 흙을 바탕으로 이미지를 새긴 다음, 검은색 안료를 주입했습니다. 초기에는 이 기법으로 도기 그림을 많이 그렸지요.

　〈장기를 두는 아킬레우스와 아이아스〉는 호메로스의 《일리아스》에 나오는 이야기를 그린 것입니다. 옆모습이지만, 눈은 정면을 향하고 있어서 이집트 미술의 영향을 받았음을 알 수 있습니다. 그러나 팔의 묘사에서 독자적인 표현이 보입니다. 이 도

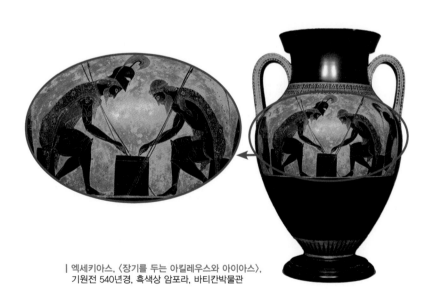

| 엑세키아스, 〈장기를 두는 아킬레우스와 아이아스〉,
　기원전 540년경, 흑색상 암포라, 바티칸박물관

기 그림의 작가인 엑세키아스는 두 사람이 실제로 마주 앉아 있는 모습을 떠올렸던 것 같습니다. 그림 왼쪽에 앉은 인물의 오른손을 의도적으로 일부만 보이게 그렸습니다. 엑세키아스는 눈에 보인 것만 그려 넣었습니다. 있는 것은 모두 그려야 한다는 이집트 미술의 규칙이 깨지고, 미술가가 보고 있는 것을 그린 새로운 미술이 등장한 순간입니다.

적색상 기법 도기

적색상 기법은 흑색상 기법과 반대로 색을 적용하여 이미지는 붉은색으로, 배경은 검은색으로 칠합니다. 흑색상처럼 도구를 사용해 새겨 넣지 않고, 붓으로 훨씬 세밀하고 자연스럽게 묘사했습니다.

〈라피테스와 켄타우로스〉에서 용맹한 전사 부족이라 알려진, 라피테스(복수는 라피타이)가 인간과 말이 합체된 형태의 괴물인 켄타우로스를 물리치고 있습니다. 이러한 전투 장면을 켄타우로마키centauromachy라고 부릅니다. 헤라클레스나 테세우스 등 그리스 신화의 대표적 영웅이 모두 참석했던 라피타이족의 결혼 잔치에서 벌어진 싸움을 다룬 이 주제는 그리스 미술에서 자주 다루어졌습니다. 이 주제를 즐겨 다룬 이유는 이민족과의 분쟁이 잦았던 고대 그리스의 상황 때문이었습니다. 그리스인의 생각에 이방인은 켄타우로스 같은 괴물이었으며, 그리스인은

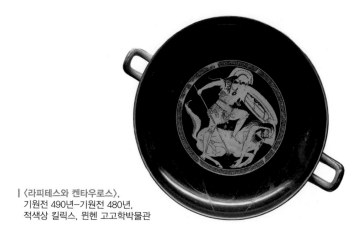

| 〈라피테스와 켄타우로스〉,
 기원전 490년–기원전 480년,
 적색상 킬릭스, 뮌헨 고고학박물관

바로 그 괴물을 무찌른 위대한 인간이었던 것이지요. 여기서 주목할 것은 라피테스의 오른쪽 발입니다. 둥근 구슬처럼 처리된 발가락은 간략하긴 하지만, 발을 정면에서 보면 어떻게 보이는 지가 실제의 관찰을 토대로 표현되었습니다.

그리스 신전 건축

기원전 600년대에 들어서면서 그리스에서는 상업이 활기를 띠고, 도시가 발전하고, 식민 활동이 활발해졌습니다. 이에 따라 그리스 문명의 성격도 농경에서 해양 문명 양식으로 변화되기에 이르렀습니다. 이집트, 메소포타미아 지역과의 접촉이 활발해지면서, 파피루스가 그동안 그리스인이 사용했던 가죽 두루마리를 완전히 대체했고, 기원전 600년대 말경에는 이집트의

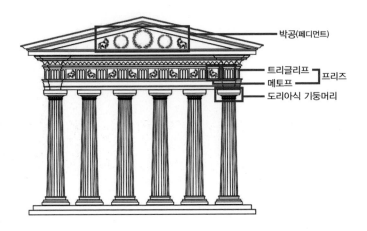

박공(페디먼트)

트리글리프 ┐
메토프 ┘ 프리즈

도리아식 기둥머리

대형 석조 건축술이 전해졌습니다. 이제 그리스에 건축과 조각
이 본격적으로 발전할 수 있는 발판이 마련된 것입니다. 그 예
로 이 시기에 신전 건축에서 중요한 부분인 박공이 처음으로 도
입되었습니다. 박공pediment은 건물의 입구 위쪽과 지붕 사이에
위치한 삼각형의 마감 장식을 한 건물의 벽으로, 고대 그리스에
서는 이곳을 조각으로 장식했습니다. 박공 아래는 프리즈freeze
로 세로로 홈을 새긴 트리글리프triglyph와 부조가 장식되는 메토
프metope로 이루어졌습니다.

　그리스의 신전 건축은 계속해서 서양 건축에 영향을 미쳤는
데, 특히 르네상스와 18-19세기를 거치면서 공공건물을 그리스
신전 건축처럼 꾸미는 경우가 두드러지게 나타납니다.

　그리스 신전 건축에서 또 하나 중요한 요소가 기둥입니다.
신전은 기둥머리(주두)의 모양에 따라 도리아식, 이오니아식, 코

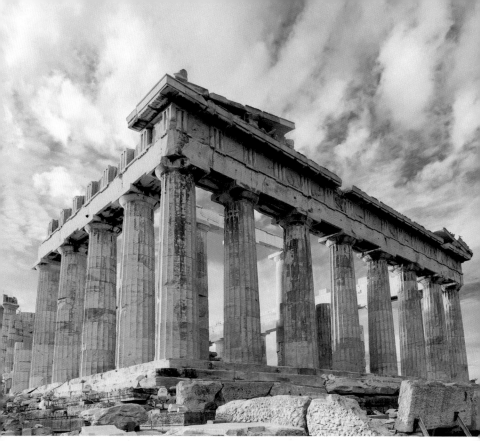

| 파르테논 신전, 기원전 447년–기원전 438년, 그리스 아테네

기둥머리 종류

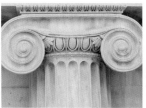

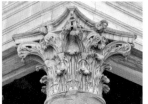

도리아식 이오니아식 코린트식

린트식으로 구분합니다. 도리아식은 그리스 본토에 정착한 도리아인에서 유래된 것으로, 단순하고 육중한 모양이 특징이며 가장 많이 사용되었습니다. 이오니아식은 소아시아에 위치한 이오니아 지역에서 유래된 것으로, 기둥머리 양쪽이 소용돌이 모양으로 장식되었습니다. 코린트식은 아칸서스 나뭇잎 모양이 더해진 복잡한 장식입니다.

그리스 신전은 기독교 교회와 다르게 신상만 모시는 장소여서 그다지 클 필요가 없었습니다. 주요 행사는 신전 바깥의 마당에서 치러졌지요. 그러나 그리스인은 변덕스러운 인간의 시각을 신중하게 고려해 신전을 실제 크기 이상으로 높고 커 보이게 했습니다. 그 예가 파르테논 신전입니다. 파르테논 신전의 아래에서 위로 향할수록 좁아지는 기둥 모양은 착시 현상을 가져와, 신전의 높이를 실제 이상으로 더 높아 보이게 합니다.

파르테논 신전은 아테네가 페르시아 전쟁에서 승리한 후, 지도자인 페리클레스의 주도로 아테네의 국가적 위상을 과시하고 민심을 통합하기 위해 만들어졌습니다. 도시국가 아테네의 수호신 아테나 여신에게 바친 신전이지요.

페리클레스는 건축가 익티노스한테는 건축 설계를, 피디아스에게는 조각을 맡겼습니다. 고전 시대를 대표하는 건축물인 파르테논은 균형과 절제의 아름다움을 보여 줍니다. 기둥머리는 도리아식으로 만들어졌고, 기둥 몸체는 곡선을 첨가해 자연스럽습니다.

고대 그리스 조각

그리스인의 인간 중심적 태도가 가장 잘 표현된 것이 조각입니다. 그리스인은 운동을 통해 단련된 인체의 아름다움에 주목하였고, 인체를 통해 정신적 이상도 표현할 수 있다고 생각했습니다.

지금 우리가 볼 수 있는 그리스 조각은 대부분이 로마 시대에 대리석으로 복제된 것으로, 원래의 것은 아닙니다. 그리스에서는 청동을 주재료로 한 조각 표면에, 뜨거운 밀랍으로 녹인 분말 색소의 덩어리를 머리카락, 입술, 장신구 등에 칠하는 방법이 사용되었습니다.

그리스에서는 건축물을 조각으로 장식했습니다. 그래서 남아 있는 대부분의 그리스 조각은 건축물의 장식입니다.

신비한 미소를 머금은 아르카이크 시대의 조각

'아르카이크 시대'란 기원전 7세기 후반부터 그리스가 페르시아와 전쟁을 한 기원전 480년경까지를 말합니다. 이 시기 그리스 조각에서는 이집트의 영향으로 실물 크기의 인체 조각이 등장하기에 이릅니다. 남성 누드 조각을 뜻하는 쿠로스kuros와 여성 조각상인 코레kore가 그것입니다. 쿠로스와 코레는 이집트의 영향으로 엄격한 조형 원칙에 기초해 대칭성을 강조한 단순한 형태로 되어 있습니다. 가발을 연상시키는 머리 모양과 딱딱

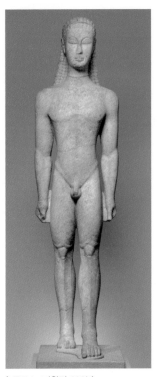

| 쿠로스, 기원전 600년,
 뉴욕 메트로폴리탄미술관

| 코레, 기원전 640년-기원전 630년,
 파리 루브르박물관

해 보이는 자세에서도 이집트의 영향이 강하게 느껴집니다. 그
러나 그리스의 쿠로스는 이집트와는 결정적인 차이가 있습니
다. 바로 누드라는 점입니다. 운동경기가 발달했던 그리스는 단
련된 신체를 노출하는 것에 거리낌이 없었습니다. 오히려 수치
심을 없애는 훈련이 있었을 정도였으니까요. 물론 이것은 남성
에게만 해당됩니다. 누드 여성상은 누드 남성상이 등장하고 수

백 년이 흐른 뒤에야 나타났습니다.

쿠로스와 코레의 원래 용도는 신에게 바치는 봉헌물이었습니다. 재미있는 점은 얼굴 표정이 모두 '아르카이크 미소'라 불리는, 입술 양쪽을 약간 올리고 웃는 듯한 모습을 하고 있다는 것입니다. 왜 아르카이크 시대의 조각상은 모두 이러한 미소를 띠고 있을까요? 이 미소는 그리스인의 현실 중심 세계관에서 비롯된 것으로 여겨집니다. 쿠로스와 코레가 현실의 인간이기 때문에 미소를 부여했다는 것이지요. 사후 세계를 중요하게 여겼던 이집트에서 제작된 조각이 모두 무표정한 모습인 점을 생각해 보면, 고개가 끄덕여집니다.

이상적인 아름다움을 보여 주는 고전 시대의 조각

'고전 시대'는 기원전 490년경부터 기원전 400년경을 뜻합니다. '고전classic'이라는 용어는 예술에서 형식을 강조하고 형식을 완비할 때 붙입니다. 즉 이 시기 그리스 미술은 가장 이상적인 형식미를 선보였습니다.

파르테논 신전의 조각들은 균형과 조화의 절제미가 어떤 것인가를 보여 줍니다. 중앙 부분에는 아테네 여신상이 안치되어 있었으나 지금은 남아 있지 않고, 기록에 따라 복원한 여신상이 그 규모를 짐작하게 합니다. 여기서 아테네 여신은 승리의 여신으로, 아테네가 페르시아 전쟁에서 거둔 승리를 의미합니다. 메

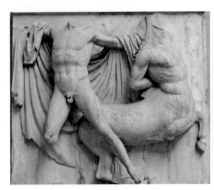
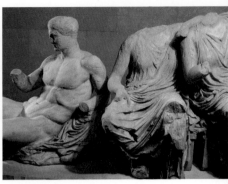

| 〈켄타우로마키〉, 기원전 438년,
런던 대영박물관

| 〈신들의 향연〉, 기원전 438년,
런던 대영박물관

토프에 새겨진 〈켄타우로마키〉도 마찬가지입니다. 페르시아인
은 반은 인간이고 반은 말인 괴물 켄타우로스로, 그리스인을 의
미하는 라티파이족에게 제압당하고 있습니다. 이 시기 그리스
인에게 이방인은 괴물과 다를 바 없는 존재였지요.

박공을 장식한 〈신들의 향연〉이나 〈켄타우로마키〉와 같은 부
조들은 이 시기 그리스 미술이 왜 고전이라 불리는지를 증명합
니다. 완벽한 비례와 균형을 갖춘 누드는 고도의 형식미를 나타
냅니다.

콘트라포스토, 인체의 자연스러움을 표현하다

고전 시대에 이르러 고대 그리스의 인체 조각은 아르카이
크 조각의 딱딱한 자세에서 벗어나 자연스러운 자세와 운동

감을 자유롭게 표현하는 경지에 이르렀습니다. 고전 시대 조
각이 이러한 경지에 도달하게 된 이유 중 하나가 '콘트라포스
토contrapposto'입니다. 콘트라포스토란 대비, 반대라는 뜻의 이
탈리아어입니다. 한쪽 다리에 몸무게를 싣고 다른 한쪽 다리는
편안하게 서 있는 자세를 말하며, 대칭적 조화, 즉 균형과 조화
를 지향합니다. 무게중심
이 한쪽 다리에 쏠리고 다
른 한쪽 엉덩이와 어깨가
올라가, 인체가 S자 형이
되며, 마치 막 움직이려는
느낌을 줍니다.

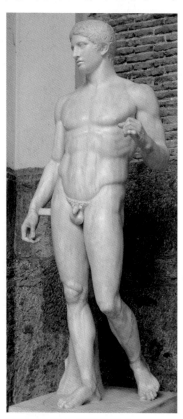

조각가 폴리클레이토
스는 이 시기에 조화를 가
장 잘 이룬 이상적 인체
비례의 기준을 정리했습
니다. 이를 카논kanon이라
고 합니다. 카논을 적용해
제작한 〈창을 든 남자(도리
포로스)〉는 전형적인 콘트
라포스토 자세입니다. 이
조각은 넓은 어깨와 두꺼
운 허리를 가진 전사의 모

| 폴리클레이토스, 〈창을 든 남자〉,
기원전 430년경,
나폴리국립고고학박물관

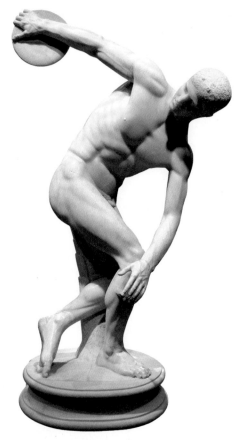

| 미론, 〈원반을 던지는 사람〉, 기원전 450년, 로마국립박물관

습으로, 페르시아 전쟁을 겪었던, 시대가 요구하는 이상적인 남
성상이었습니다. 그리스 고전 시대는 청동기 시대였습니다. 청
동기 무기는 무디고 무거웠습니다. 힘이 센 건장한 남자나 들고
싸울 수 있었겠지요. 폴리클레이토스는 이 작품을 통해 이상적

비례에서 나오는 균형미와 안정된 자세를 선보여 후대의 예술가들에게 훌륭한 모범을 보여 줍니다.

〈원반을 던지는 사람(디스코볼로스)〉은 아테네의 조각가 미론이 만들었습니다. 젊은 남자가 무거운 원반을 막 던지려는 순간을 포착한 작품입니다. 팔과 다리의 긴장된 근육과 비틀어진 몸통을 보면 비록 복제이기는 하지만, 이 조각가가 운동감의 표현에 얼마나 정신을 집중했는가를 알 수 있습니다. 하지만 팔을 강조하다 보니, 상체가 지나치게 길어져 하체와의 비율이 깨졌습니다. 형식을 존중하지 않고, 작가의 관심사가 우선시된 것이지요. 이와 같은 특성에서 고전 시대가 저물어 가고 있음을 알 수 있습니다.

여성 누드가 등장하다

고전 시대는 그리스 미술에서 드디어 여성 누드가 등장한 시기입니다. 그리스 미술의 이상적 아름다움이 남성의 누드인 것은 변하지 않았지만, 이 시기에 이르러 여성의 누드에 주목하는 작가들이 나타났습니다. 고전 시대에 피디아스와 더불어 최고의 미술가로 손꼽히는 프락시텔레스의 〈크니도스의 아프로디테〉는 초기 여성 누드의 특징을 보입니다. 여성 신체의 특징이 있지만 짧고 굵은 목과 작은 가슴, 넓은 어깨에서 남성 신체의 특성이 나타납니다. 하지만 이 작품은 본격적으로 여성 누드를 조각했다는 점에 의미가 있지요.

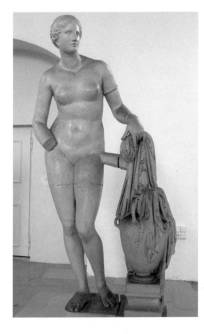

| 프락시텔레스,
〈크니도스의 아프로디테〉,
기원전 300년, 바티칸박물관

프락시텔레스는 여신이 한 손에 옷을 든 모습으로 표현해 조각을 감상하는 관객의 상상력을 자극합니다. 아프로디테는 방금 목욕을 마쳤을까요? 아니면 목욕을 하기 위해 벗은 옷을 들고 있는 것일까요?

남성 누드가 유려해지다

〈헤르메스와 어린 디오니소스〉도 프락시텔레스의 작품으로 알려져 있습니다. 어린 디오니소스를 안은 헤르메스의 우아하고 균형 잡힌 신체의 아름다움은 〈창을 든 남자〉와 좀 다른 느

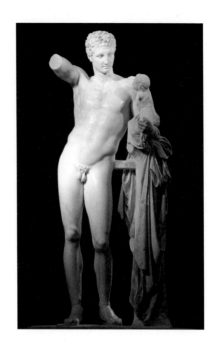

| 프락시텔레스,
〈헤르메스와 어린 디오니소스〉,
기원전 320년–기원전 300년,
올림피아박물관

껍을 자아냅니다. 건장한 전사의 모습 대신 무용수 같은, 유연하고 섬세한 남성이라고 할까요. 이 시기에 남성 누드의 기준에 미묘한 변화가 일어난 것이지요. 전쟁이 잦아들고, 세련된 문화 생활을 즐기던 그리스 사회에서 전쟁 영웅으로서의 남성 이미지는 더 이상 이상적 아름다움의 기준이 될 수 없었습니다. 그럼에도 불구하고, 헤르메스의 얼굴은 여전히 고요함을 유지하고 있습니다.

사실 그리스 조각처럼 잘 생기고 아름다운 육체를 가진 인간은 없습니다. 그리스인들은 수학 지식을 이용해 인체 비례를

만들어 내고 많은 모델을 관찰하고 이를 분석해 가장 이상적이고 아름다운 인간상을 만들어 냈습니다. 따라서 변화무쌍한 인간의 감정을 표현하는 것은 그들의 이상적 기준에 어긋나는 것이었지요. 고전 시대 조각의 이러한 특징은 기원전 330년경 이후에 이르러 변화되었습니다. 이상화된 인간상에서는 보이지 않던 인간의 감정이 풍부하게 표현되기 시작한 것입니다. 이러한 특징은 헬레니즘 미술로 이어졌습니다.

헬레니즘 시대

아테네가 그리스에서 유력한 폴리스로 주변 폴리스에 힘을 행사하게 되자, 스파르타는 위협을 느꼈습니다. 결국 아테네 주도의 델로스 동맹과 스파르타 주도의 펠레폰네소스 동맹이 충돌하게 되었습니다. 일종의 내전이라 할 수 있는 펠로폰네소스 전쟁(기원전 431-기원전 404)이 발발한 것이지요. 펠로폰네소스 전쟁의 승자는 스파르타였습니다. 스파르타는 군사력을 빼고는 별다른 문화가 없었습니다. 게다가 아테네에서는 전염병이 돌아, 패전국이 된 아테네인들을 더 힘들게 했습니다. 그리스 문명은 저물어 가기 시작합니다.

피폐해진 그리스의 새로운 지배자가 된 건 마케도니아였습니다. 마케도니아의 알렉산드로스왕은 그리스 정복에 이어 세계 정복에 나서, 비록 너무 빨리 무너지기는 했지만, 유럽과 아

시아에 걸친 대제국을 건설했습니다.

이방인을 인간으로 묘사하다

정복 전쟁을 통해 그리스인의 세계관에도 변화가 생겼습니다. 〈아내를 죽이고 자살하는 갈리아 족장〉은 고대 프랑스 지역에 살았던 갈리아인을 소재로 한 조각입니다. 고대 갈리아인은 야만스럽고 용맹한 부족으로 종종 그리스인을 괴롭혔습니다. 하지만 페르시아인이 괴물인 켄타우로스로 표현되었던 고전 시대와는 달리, 여기서는 갈리아인이 인간으로 나타납니다. 게다

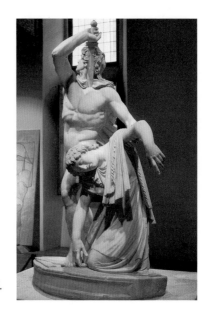

| 에피코노스, 〈아내를 죽이고
자살하는 갈리아 족장〉,
기원전 230년경–기원전 220년경,
로마국립박물관

가 명예를 소중히 여긴 나머지 아내를 먼저 살해하고 자살하는 모습입니다. 이방인도 인간이라는 인식의 변화가 일어난 것이 지요. 이 시기 그리스 미술은 이집트, 시리아, 소아시아 지역을 거쳐 더 멀리는 인도까지 퍼져 나갔습니다. 이렇게 그리스 미술 의 특성이 아시아에 전해진 미술이 간다라 미술입니다.

격렬한 감정을 표현하다

헬레니즘 시대에 이르러 그리스 조각은 마침내 큰 변화를 겪었습니다. 고전 시대의 균형과 절제에 기초한 인간상 대신 격렬한 감정과 과장된 움직임을 표현해, 보는 사람에게 강한 인상을 주는 쪽으로 나아갔습니다.

페르가몬 신전의 대제단을 장식한 부조에서는 강렬한 감정과 혼란함이 표현되어 있습니다. 〈신과 거인들의 싸움〉에서 머리채를 잡힌 거인의 얼굴은 고통으로 인해 일그러지고 입은 비명을 지르는 듯 벌어져 있습니다. 신과 거인의 공간이 한데 뒤엉켜 있습니다. 날개 달린 여신과 하체가 뱀인 거인들이 엉켜서어느 부분이 신이고, 어느 부분이 거인인지를 알아보려면 한참을 들여다 보아야 합니다. 고전 시대의 차분하고 이성적인 공간배치는 사라져 버렸습니다. 정복 전쟁으로 인해 지극히 혼란했던 이 시대에, 인간을 설득할 수 있는 것은 이성이 아니라 감정이었던 것입니다.

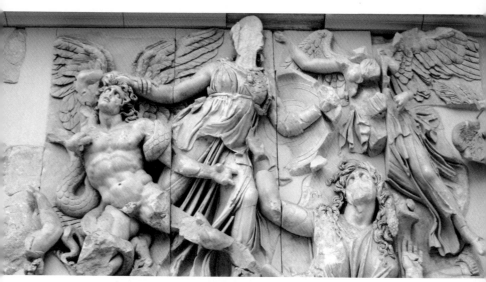

| ⟨신과 거인들의 싸움⟩, 기원전 180년, 페르가몬 신전 부조, 베를린 페르가몬박물관

　　⟨라오콘 군상⟩은 1506년에 로마의 옛 목욕탕 터에서 발견되어, 미켈란젤로를 비롯한 많은 미술가에게 깊은 감동을 준 작품으로 유명합니다. 트로이의 사제 라오콘은 그리스 병사들이 숨은 거대한 목마를 트로이성 안으로 들이지 말라고 동포들에게 경고합니다. 그러나 트로이의 멸망을 예정했던 신들은 라오콘에게 분노해, 그와 그의 두 아들에게 거대한 바다뱀을 보내 감겨 죽게 합니다. ⟨라오콘 군상⟩은 비극의 주인공인 라오콘을 중앙에 위치시켰고, 크기도 가장 크게 묘사한 점에서 미술의 오래된 규칙인 '정면성의 원칙'이 적용되었음을 알 수 있습니다. 양 미간을 찌푸리고 입을 벌린 채, 마치 절규하는 듯한 라오콘의 표

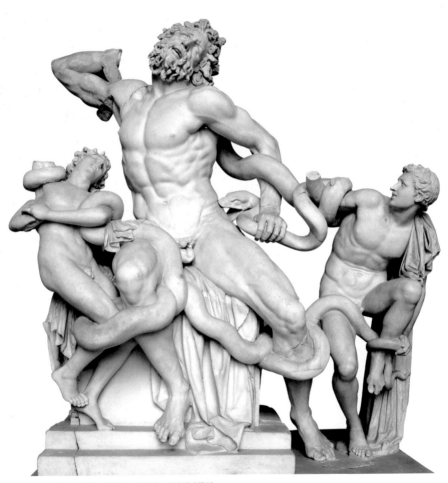

| 〈라오콘 군상〉, 기원전 1세기경, 바티칸박물관

| 리십푸스, 〈먼지 터는 남자〉,
기원전 330년경, 바티칸박물관

정은 육체적 고통을 넘어서, 자신으로 인해 자식들이 죽어 가는 것을 봐야 했던 아버지의 처절한 고통을 여지없이 드러냅니다.

헬레니즘 시대는 '예술을 위한 예술'이라는 말로 대표되는 예술의 독립성 추구에 대한 초보적 단계가 나타나기도 했습니다. 〈먼지 터는 남자〉는 몸에 묻은 먼지를 털어내고 있습니다. 지극히 사소한 행위에 몰두한 모습이지요. 이것은 예술이 종교, 정치 등과 무관하게 그 자체만으로도 존재할 수 있다는 가능성을 보인 것입니다.

7

로마 미술

실용적 사고가 건축으로 꽃을 피우다

로마가 나타나기 전 이탈리아에 있던 주요 문명은 에트루리 아 문명입니다. 이탈리아의 중부 지역에 자리 잡았던 문명으로, 그리스처럼 도시국가 체제였습니다. 12개의 도시가 에트루리아 연맹을 결성했고, 금속세공업과 무역이 발달했습니다. 에트루 리아는 그리스 문화를 이탈리아로 수입해 로마 제국 시대에 그 리스 문화가 번성하는 계기를 만들었습니다. 기원전 650년경에 는 이탈리아에서 가장 강력한 세력이 되어, 한때 에트루리아 왕 조가 로마를 지배하기도 했지요. 이때부터 로마의 간선 도로인 '거룩한 길via sacra'이 건설되기 시작했습니다.

로마는 기원전 8세기에는 몇 개의 작은 마을이 모인 소도시 였지만, 기원전 4세기 무렵에는 유럽, 아시아, 북아프리카에 이 르는 거대한 영토를 차지할 만큼 커졌습니다. 기원전 6세기경에

왕정을 몰아내고, 공화정의 형태를 유지하다가, 기원전 27년에 로마 원로원이 카이사르의 양자였던 아우구스투스에게 '로마의 제1시민'이라는 칭호를 부여해 아우구스투스는 사실상의 황제가 되었습니다. 로마 제국의 시작이지요. 로마 제국은 서양의 정치, 법, 언어, 건축 등 다방면에 걸쳐 중요한 영향을 끼쳤습니다.

로마는 문화적으로는 그리스 문화를 적극 흡수해 로마와 합친, 그레코-로만Greco-Roman 문화를 발전시켰습니다. 이 문화는 아프리카 북부와 유럽에 퍼져, 후대에 지대한 영향을 미쳤지요. 로마인들은 처음부터 그리스 문화에 매혹되었습니다. 수많은 그리스 조각이 로마 제국 시대에 복제되어 오늘날에 전해지게 된 것만 봐도, 로마인들이 얼마나 그리스 미술에 감동했는지를 알 수 있습니다. 그러나 실용적이고 현실적인 로마인들의 특성은 건축과 초상 조각에 그대로 반영되었습니다.

실용성을 중시한 로마 건축

로마인들이 특히 두각을 드러낸 분야는 건축이었습니다. 로마가 오랫동안 대제국을 유지한 배경에 탁월한 도로 건설 기술이 있어서 가능했다는 의견이 있을 정도입니다. 이탈리아에서는 로마 시대에 만들어진 도로를 지금도 사용하고 있습니다. '아피아 가도'가 바로 그 도로이지요.

로마인들은 그리스의 기둥 양식을 가져오고, 에트루리아의

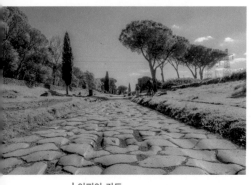

발명품인 아치를 도입해 웅장하고 실용적인 건축물을 만들었습니다. 이러한 건축 기술의 결과물이 콜로세움입니다. 콜로세움은 그리스의 극장을 응용한 것으로 거대한 원형 경기장입니다. 로마인들의 공공행사를 위해 건설된 콜로세움에서 가장 인기 있는 행사는 검투사들의 결투였다고 합니다.

로마 건축의 정점은 판테온입니다. 판테온은 우리말로는 '만신전萬神殿'으로 번역되는데, 모든 신을 모신 신전이라는 뜻입니다. 현재의 판테온은 125년경 다시 지은 건물로, 원래 건물은 80년에 일어난 로마 대화재 때 소실되었습니다. 판테온은 원형 건물로 지붕이 '돔dome' 형태입니다. 원형 홀에서 43.3m 높이

| 콜로세움, 80년, 이탈리아 로마

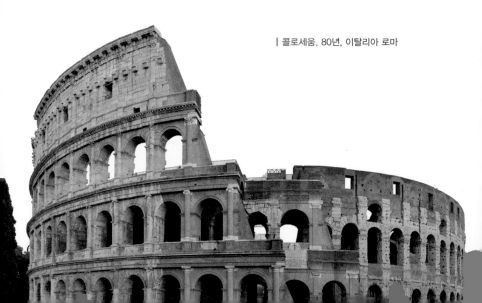

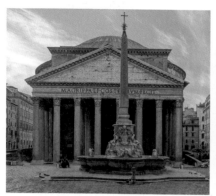

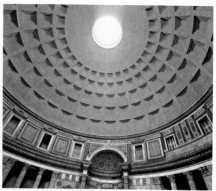

| 판테온, 118년-125년, 이탈리아 로마　　　　| 판테온 내부 둥근 천창

의 돔 꼭대기까지는 반구의 지름과 정확히 일치하며 완벽한 반
구형을 이룹니다. 돔 꼭대기에 있는 둥근 천창을 통해 자연광과
비, 눈이 그대로 실내로 들어오게 설계되었습니다. 판테온은 서
양 건축에 지속적으로 큰 영향을 미쳤습니다. 르네상스 시대에
는 부르넬레스키가 피렌체 대성당을 건설하면서 판테온처럼 지
붕을 거대한 돔으로 만들었습니다.

인물의 실제 모습을 새긴 초상 조각

　　로마인들은 집에 죽은 조상의 얼굴을 직접 본뜬 가면dead
mask을 벽에 걸어놓는 풍습이 있었습니다. 이러한 전통에서 고
대 그리스의 아름답고 이상화된 인물 조각과는 다른 로마의 사
실적인 인물 조각이 생겨났습니다. 인물의 개성과 생김새를 사

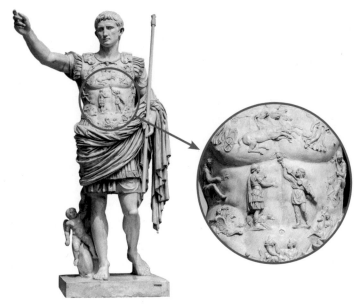

| 〈프리마 포르타의 아우구스투스〉, 1세기, 바티칸박물관

실적으로 표현한 초상 조각이지요.

　〈프리마 포르타의 아우구스투스〉는 로마 제국의 초대 황제 아우구스투스의 전신상으로, 로마 군인의 모습으로 황제를 표현했습니다. 아우구스투스는 짧은 곱슬머리와 매부리코, 작은 눈, 침울한 표정으로 조각되어 있습니다. 실제로 아우구스투스는 이러한 모습이었을 것입니다. 자세는 그리스 조각인 〈창을 든 남자〉를 모방했습니다.

　아우구스투스 전신상은 황제의 권위를 과시하기 위해 실물보다 크게 만들어졌습니다. 황제의 오른쪽 다리 옆 돌고래에 올

라탄 큐피드는 황제가 비너스 여신의 후손임을 선전하기 위한 장치입니다. 아우구스투스가 입은 흉갑 위에도 정치 선전을 위해 다양한 이미지가 새겨져 있습니다. 흉갑의 가운데 부분을 보면, 아우구스투스가 파르티아(현재의 이란)를 상징하는 남자로부터 로마의 군기를 돌려받고 있습니다. 아우구스투스의 정적이었던 안토니우스가 패배해서 빼앗겼던 군기이지요. 이것은 황제가 무력 충돌 없이도 외교를 통해 국가 분쟁을 해결할 만큼 위대한 통치자임을 의미합니다. 정치 선전을 위한 조각은 로마 이전에도 있었습니다. 하지만 로마는 실제의 생김새를 토대로 한 초상 조각에 정치 선전을 더해, 훨씬 더 구체적이고 생생한 선전 효과를 누렸습니다.

역사적 사건을 기록한 기념 조각

로마 조각에서 또 하나 주목되는 것은 역사적 사건을 조각으로 옮긴 것입니다. 전쟁을 수없이 치른 로마인들은 전투 내용과 승리를 기념하기 위해 개선문이나 기념 기둥에 조각을 새겼습니다. 〈트라야누스 황제의 기념 원주〉는 약 200m 높이의 기둥으로, 트라야누스 황

| 〈트라야누스 황제의 기념 원주〉,
110년경-113년경, 이탈리아 로마

제의 다키아(지금의 루마니아) 원정이 나선형의 띠 안에 기록되어 있습니다. 띠를 이용해 이야기의 전개를 알기 쉽게 나눈 방식은 중세 미술에 영향을 미쳤습니다. 로마 미술가들은 정확한 세부 묘사와 자세한 기록을 중시하여 조화나 아름다움에 치우쳐 있던 그동안의 미술을 변화시켰습니다.

기독교 미술의 탄생

로마 제국은 거대한 영토를 운영하기 위해 개방적이고 포용적인 정책을 펼쳤습니다. 전쟁에서 공을 세운 이방인이 로마 시민이 되는 경우도 흔했습니다. 하지만 국가 위상에 대한 도전에는 단호했습니다. 로마의 국가 위상은 황제 숭배였지요. 기독교는 유일신 체제라는 배타적인 속성 때문에 황제 숭배를 거부해 박해의 대상이 됩니다. 로마 제국의 입장에서는 국가 위상에 대한 도전으로 보인 것입니다. 박해를 피해 기독교인들은 지하 묘지인 카타콤에 숨어서 포교 활동을 했습니다. 카타콤이 기독교 미술의 탄생지가 된 이유이지요.

초기 기독교 미술은 고대 그리스 로마 미술의 영향을 크게 받았습니다. 그 예로 카타콤 천장에 그려진 〈선한 목자〉에서 양을 둘러맨 목자는 그리스 복식을 한 그리스 청년의 모습 그대로입니다. 고대 그리스에서 만든, 신전 제사에 바치기 위해 송아지를 지고 가는 조각 〈송아지를 지고 가는 남자〉와 자세와 분위기

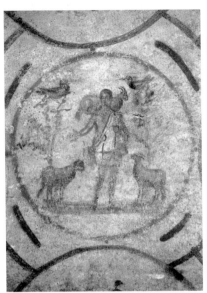
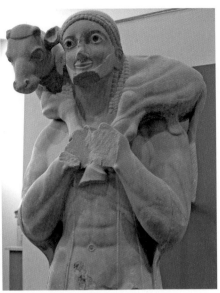

| 〈선한 목자〉, 3세기 중엽, 프리실라 카타콤, 이탈리아 로마

| 〈송아지를 지고 가는 남자〉, 기원전 560년경, 아테네 아크로폴리스박물관

가 유사합니다. 초기 기독교 미술은 당연히 기존의 그리스 로마 미술을 참고할 수밖에 없었기 때문입니다.

313년 콘스탄티누스 황제는 마침내 이미 로마 제국에 광범 위하게 퍼진 기독교를 공인하기에 이릅니다. 황제의 어머니조 차 기독교인이었으니까요. 콘스탄티누스는 수도를 콘스탄티노 플(후의 비잔티움)로 옮겨 로마 제국이 동서로 분리되는 계기를 마련한 인물이기도 합니다. 기독교 공인 이후 공개적으로 종교 행사를 치를 만한 장소, 즉 교회 건축의 필요성이 점점 고개를 들기 시작했습니다.

| 〈유니우스 바수스의 석관〉, 359년,
산 피에트로 대성당 지하 묘소, 바티칸시국

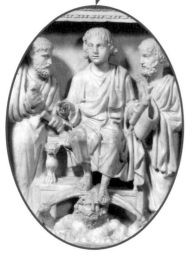

그리스 청년을 닮은 예수

적극적인 포교 활동으로 기독교는 로마인의 생활 깊숙이 스며들었습니다. 로마 귀족의 매장에 사용되었던 석관을 기독교적 내용으로 장식할 정도로 말이지요. 〈유니우스 바수스의 석관〉에는 창세기와 예수의 행적이 새겨져 있습니다. 윗줄 가운데 부분에 앉아 있는 예수와 사도들은 우리가 흔히 본 예수와 사도들의 생김새와는 동떨어진 모습입니다. 사도들은 플라톤, 아리스토텔레스 같은 고대 그리스의 철학자들과 흡사하고, 예수는 수염이 없고, 앳된 그리스 청년의 모습입니다. 재미있는 것은 예수발밑의 형상입니다. 하늘을 상징하는 형태를 짊어진 이 인물은 바로 로마 신화에 나오는 하늘의 신 카일루스입니다. 예수가 카일루스를 밟고 있는 형상의 상징적 의미는 두 가지입니다. 하나는 예수가 카일루스가 지고 있는 형태로 상징되는 우주의 지배자라는 뜻이며, 또 하나는 카일루스로 대표되는 이교를 물리친 승리자라는 의미입니다.

로마 제국 말기에 기독교는 로마 국교가 됩니다. 이로써 기독교 제국의 시대인 중세와의 연결고리를 마련했습니다.

8

중세 미술

기독교 미술의 시대가 열리다

　중세는 400년경부터 1400년경에 이르는 약 천 년의 시대를
말합니다. 18세기 말까지 중세는 고대보다 오히려 더 야만적이
고 문화적으로 퇴보한 '암흑 시대'로 여겨졌습니다. 그러나 19
세기에 이르러 중세를 고대의 그리스 로마만큼 새롭고 위대한
문화를 세운 시대로 재평가하려는 움직임이 활발해졌습니다.
중세 문화는 그리스 로마 전통과 기독교 그리고 고대 시대에는
야만인이라 불렸던 켈트-게르만족의 신선하고 활기찬 세계가
한데 어우러진 것이었습니다. 또한 중세는 이슬람 문화로부터
도 큰 영향을 받았습니다.

　중세 미술을 이해하는 데 가장 중요한 것은 기독교입니다.
사실 기독교는 그리스 로마의 전통과 더불어 서양 문화를 제대
로 이해하는 데 반드시 필요한 배경 지식이라 하겠습니다. 서양

에서 기독교는 단순히 종교가 아니라 생활 전체에 깊숙이 스며
들어 있습니다. 한국 사람이 꼭 불교 신자가 아니라도 오랜 불
교 문화 전통에서, 업이나 환생 같은 불교 개념들을 아무렇지도
않게 일상적으로 사용하는 것과 같다고 할 수 있지요.

　기독교는 중세인의 삶 전체에 스며들어 있었습니다. 중세인
의 하루는 기도에서 시작해 기도로 끝났고, 교회는 모든 생활의
중심이었습니다. 미술도 마찬가지여서 중세 미술 전체가 기독
교 미술이라 해도 무방할 정도입니다. 그런데 흥미로운 것은 기
독교가 원래는 형상을 만들고 섬기는 행위를 금기시했던 종교
라는 사실입니다.

기독교 미술은 왜 탄생했는가

　기독교의 기초 교리인 '십계명'에는 야훼 이외의 다른 신을
섬기지 마라, 우상을 숭배하지 마라는 내용이 있습니다. 그런
데 이를 현실에 적용하자 문제가 발생했습니다. 실제로 기독교
의 이미지를 사용하는 것에 대한 입장 차이가 갈등을 빚기도 했
지요. 비잔티움 제국의 '성상파괴운동'이 그 대표적인 경우입니
다. 이 두 계명은 기독교 미술의 강력한 통제 요인이 되었습니
다. 어리석은 인간들이 하나님이 아닌 '우상-미술 작품'을 숭배
할 위험성이 있었기 때문이지요. 이러한 염려 때문에 우상과 가
장 비슷한 형태인 입체 조각은 중세 말까지 등장하지 않았습니

다. 그럼에도 불구하고 중세에 기독교 미술이 발전한 까닭은 기독교 포교와 교리를 이해하는 데 있어서 시각 형상만큼 효과적인 것이 없다는 사실에 대한 깨달음 때문이었습니다. 대다수가 글을 몰랐던 이 시대에 미술은 기독교 교리를 전달하고 교육하는 매우 중요한 수단이었습니다.

고도의 신학적 의미를 담은 교회 건축의 탄생

313년에 콘스탄티누스 황제가 기독교를 공인한 이후, 기독교인들이 공개적으로 모여 예배를 보는 장소가 필요해졌습니다. 교회 건물이 절실해진 것이지요. 고대 신전이 예배 장소의 모델이 될 수는 없었습니다. 고대 신전은 대개 내부에 신상만 두는 구조였기 때문에, 클 필요가 없었습니다. 제사나 의식은 건물 밖에서 진행되었고요. 그러나 기독교 교회는 성직자가 제단 위에서 예배를 인도할 때 모여드는 신자들을 수용할 만한 공간이 있어야 했지요. 그래서 교회는 신전 대신에 '바실리카basilica'라는 로마의 공회당을 모방하기에 이릅니다. 이 바실리카가 바로 교회 건축의 기초입니다. 중세 초에 산 피에트로 대성당 건축이 시작되었을 때, 바실리카 양식이 적용되었습니다.

중세 미술 최대의 관심사는 바실리카-교회를 어떻게 장식하는가였습니다. 교회의 외부, 내부 장식에는 심오한 신학적 의미를 가진, 고도의 상징성을 부여했습니다. 그리하여 빛이야말로

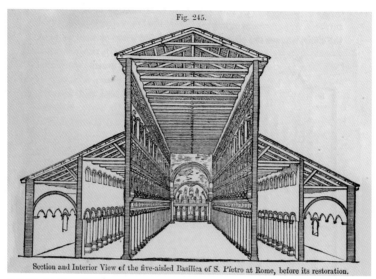

Section and Interior View of the five-aisled Basilica of S. Pietro at Rome, before its restoration.

| 바실리카 양식 도면, 산 피에트로 대성당

신의 영광을 가장 잘 드러내는 것이라는 생각에서, 빛을 표현하는 방식이 미술에서 중요한 문제로 떠올랐습니다.

기독교는 죽은 뒤 영혼의 구원, 즉 내세에 중심을 두었기 때문에, 현실 세계를 사실적으로 묘사하려는 경향이 점점 사라졌습니다. 대신 중세의 미술은 추상적이고 기하학적인 특성을 띠게 되었습니다. 중세의 미술가들은 아름다움보다는 신의 뜻을 얼마나 제대로 전달하는가에 골몰했습니다. 이러한 배경에서 기독교 복음과 교리를 손으로 옮겨 적고 장식한 책인 채색 필사본manuscript, 교회를 장식하는 제단화와 조각, 스테인드글라스 등이 대대적으로 제작되었습니다.

비잔티움 제국, 선진 문화의 중심지

콘스탄티누스 황제는 330년, 로마 제국의 수도를 로마에서 비잔티움(지금의 튀르키예 이스탄불)으로 옮긴 뒤, 자신의 이름을 따서 콘스탄티노플로 바꿨습니다. 이후 로마 제국은 서로마 제국과 동로마 제국으로 분리됩니다. 로마가 수도였던 서로마 제국이 게르만족의 침입으로 멸망한 뒤에도 동로마 제국, 즉 비잔티움 제국은 약 1,000년간 지속됩니다. 이 제국의 전성기는 유스티니아누스 황제의 재위 기간(527-565)입니다.

비잔티움 제국은 그리스 문화에다 기독교의 영향이 더해지다 보니, 기존의 로마 제국 문화와는 좀 달랐습니다. 그리스와 이탈리아 남부, 소아시아 지역 등을 기반으로 했던 비잔티움은 비교적 정치, 사회적으로 안정되어 있었습니다.

하지만 이 시기 서유럽은 상황이 달랐습니다. 날씨가 추워지면서 더 이상 북쪽에서 살 수 없게 된 켈트족, 게르만족과 바이킹족 등이 남쪽으로 내려왔는데, 이것을 민족의 대이동이라고 부릅니다. 그러면서 전쟁이 연달아 일어나, 서유럽의 문화적 기반은 심하게 훼손됩니다. 그리하여 비잔티움은 1453년 튀르크족에 의해 멸망할 때까지, 선진 문화의 중심지 역할을 톡톡히 하였습니다. 이곳을 중심으로 지중해 동부 지방에 꽃피웠던 미술이 비잔티움 미술입니다.

| 〈우주의 지배자 그리스도〉,
6-7세기경,
성 카타리나 수도원,
이집트 시나이반도

| 〈우주의 지배자 그리스도〉,
9세기경,
성 소피아 대성당, 튀르키예 이스탄불

비잔티움 미술, 형식을 통제하다

　비잔티움 미술은 이슬람 지역과 그리스의 영향을 받아 색채가 매우 화려하고 사실적이지만 기독교에 기초한 종교 미술입니다. 비잔티움 제국은 오늘날 동방정교회라 불리는 기독교의 종파를 국교로 삼았습니다. 또한 정교 일치를 내세워, 황제가 정치와 종교의 우두머리를 겸했습니다. 교리가 매우 엄격하고 복잡한 동방정교회는 미술을 삼엄하게 통제했습니다. 원칙적으로 우상숭배를 금하는 기독교의 교리는 이 지역에서 특히 문제가 되었는데, 대표적 사건이 '성상파괴운동'입니다. 이 운동은 예수와 성인들을 눈에 보이는 형상으로 묘사한 성상icon을 숭배하는 것이 과연 우상숭배인지 우상숭배가 아닌지를 따지곤 했습니

다. 726년 성상금지령 이후 약 100년 동안 비잔티움 제국 전역에 거쳐 성상파괴폭동이 일어나기도 했으나, 차츰 성상을 인정하는 쪽으로 방향을 잡았습니다.

성상파괴운동이 일어날 정도로 기독교에서 이미지 사용은 중요한 문제였습니다. 이에 따라 비잔티움 제국은 성상은 인정했지만 미술을 엄격하게 통제하는 쪽으로 나아갔습니다. 마치 이집트 미술처럼, 비잔티움 미술 역시 형식과 내용이 오랜 세월에 걸쳐 거의 변하지 않고 지속되었습니다. '우주의 지배자 그리스도'를 주제로 한 두 점의 성상은 200년 정도의 간격이 있는데도, 기본 형식에서 변화가 없습니다. 예수의 얼굴 생김새는 그가 지상의 존재가 아니라는 점을 강조하기 위해 일부러 비대칭으로 묘사되었습니다. 또한 한 손에는 성경을 들고, 다른 한 손으로는 인간에게 은총을 내리는 자세를 취했습니다. 각 주제에 따른 형식이 몇백 년이 지나도 엄격하게 지켜지고 있음을 알 수 있습니다.

지상에 천국을 구현한 비잔티움 교회

비잔티움 교회 건축의 기본 구조는 중앙에 돔을 얹은 중앙집중식입니다. 돔은 하늘(천국)이라는 개념을 추상화한 것으로, 중앙집중식 교회는 천국(수직)과 세속(수평)이 교차되는 공간입니다. 대표적인 중앙집중식 교회인 성 소피아 대성당은 유스티니아누스 황제가 비잔티움 제국의 수도인 콘스탄티노플의 영광

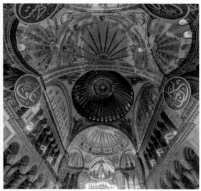

| 성 소피아 대성당과 내부의 천장 부분, 532-537년, 튀르키예 이스탄불

을 위해 세웠습니다. 이 교회는 높이 55m, 돔 직경 30m의 거대한 건물로, 약 5년에 걸쳐 지어졌습니다. 돔은 혁신적인 건축 공법인 펜던티브pendentive에 의해 지탱되고 있습니다. 펜던티브는 네 개의 벽기둥이 지지하는 네 개의 아치 사이에 끼인 삼각형 구조를 말합니다. 돔 아래에 뚫린 40개의 창문은 외부의 빛을 교회 내부로 끌어들이는 효과가 탁월해, 마치 교회 내부를 빛 안에 떠 있는 공간처럼 만들었습니다. 지상에 구현된 천국인 셈이지요.

교회를 빛의 공간으로 만든 모자이크

모자이크 기법은 헬레니즘 시대부터 알려졌고, 대체로 흑백의 돌을 사용, 바닥을 꾸밀 때 이용되었습니다. 비잔티움 제국의 모자이크는 여기서 더 발전해, 유리 조각을 각을 내어 자르는

테세라tessera 기법을 사용했습니다. 이 기법은 색채가 다양하고 반짝거리는 효과가 도드라져 교회 내부를 더 성스럽게 보이도록 했습니다. 교회의 천장이나 벽, 제단 뒤 등을 모자이크로 장식했습니다. 주제는 대부분 기독교적인 것으로, 배경에 황금색을 사용하고 인물이나 건물 등을 표현할 때는 다양한 색채를 써서 매우 화려하면서도 장엄한 느낌을 자아냈습니다.

유스티니아누스는 한때 비잔티움 제국의 실질적 수도였던 라벤나에 화려한 궁전과 교회를 세워 황제의 위엄을 자랑했습니다. 비잔티움 제국의 황제는 비잔티움 교회의 우두머리이기도 했습니다. 세속과 교회, 둘 다에서 최고의 지위에 있는 유스티니아누스는 자신의 지위와 존엄을 과시하려 했습니다.

라벤나에 세워진 산 비탈레 교회는 중앙집중식으로 설계되

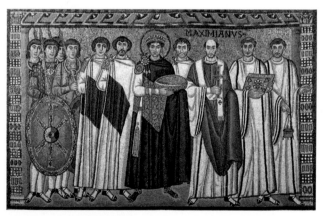

| 〈유스티니아누스 황제와 신하들〉, 산 비탈레 교회 내부 벽의 모자이크, 526년-546년, 이탈리아 라벤나

었고, 특히 모자이크가 유명합니다. 이 교회 내부의 한쪽 벽에는 유스티니아누스 황제와 수행원이, 맞은편 벽에는 테오도라 황후와 수행원이 모자이크로 장식되어 있습니다. 정면 자세를 취한 유스티니아누스는 황제의 상징인 금관을 쓰고 자주색 망토를 두른 채, 수행원들을 양쪽에 거느리고 가운데에 서 있습니다. 그런데 황제의 머리 위에는 둥근 광배가 있고, 수행원들은 예수의 제자들처럼 12명입니다. 그 자신이 황제이면서 동시에 예수 그리스도처럼 신성한 존재임을 과시하고 있는 것이지요.

형식의 통제로 그리스 로마의 전통을 보존한 성상

비잔티움 미술에서 성상은 예수, 성모 마리아, 기독교의 성자들을 주로 나무판에 그린 그림을 말합니다. 엄격하게 형식을 지켜 제작되었기 때문에, 엄숙하고 고결해 보이는 특징이 있습니다. 이러한 특징 때문에 성상은 단순한 그림이 아니라 신비한 능력이 있다고 믿어지기도 했습니다. 그러다 보니 우상숭배가 아니냐는 문제로, 성상이 꼭 있어야 하는지에 대한 논쟁의 원인이 되었습니다. 결국 교회는 미술가들이 자유롭게 독창성을 발휘해 성상을 그리는 것을 금하고, 엄격하게 전통을 지키게끔 했습니다. 이러한 전통의 고수는 한편으로는 그리스 미술의 정신과 업적이 그대로 보존되는 데 도움이 되기도 했습니다. 그 예로 〈옥좌에 앉은 성모와 아기 예수〉를 살펴보기로 하지요. 성모와 아기 예수의 얼굴과 몸짓은 모두 교회가 정한 규칙에 따라

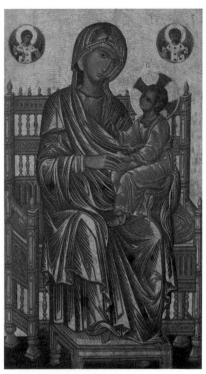

| 〈옥좌에 앉은 성모와 아기 예수〉,
13세기, 워싱턴국립미술관

엄격하고 절제된 모습을 하고 있어서 그리스 미술과는 거리가
멀어 보입니다. 그러나 팔꿈치와 무릎에서 방사선처럼 퍼져 나
가 몸 전체를 감싼 옷 주름과 옥좌를 입체적으로 묘사한 방식에
서, 그리스 미술의 사실주의가 적용되었음을 알 수 있습니다. 성
상은 이후 동방정교를 받아들였던 동유럽 국가와 러시아에서
계속해서 제작되었습니다.

서유럽의 미술

비잔티움 제국이 번성하고 있는 동안에 서유럽 지역은 마자르족, 바이킹족, 이슬람 세력의 끊임없는 침입으로 매우 혼란스러웠습니다. 생활 수준 전반이 퇴보할 수밖에 없는 상황이었습니다. 이 시기 서유럽에 정착했던 켈트족, 게르만족, 바이킹족 등은 그리스 로마의 문화적 전통을 중요하게 여긴 사람들에게 오랫동안 야만인이라 멸시당했습니다. 하지만 사실 동물 문양이나 복잡한 기하학 문양을 새긴 목공예나 금속 세공에서 볼 수 있듯이, 나름의 고유한 미술 전통을 가지고 있었습니다.

서유럽의 전통이 남아 있는, 성서 필사본

서유럽의 고유한 미술적 전통은 《린디스판 복음서》 같은 필사본에서 찾아볼 수 있습니다. 《린디스판 복음서》 중 십자가 페이지에는 식물과 동물, 기하학무늬가 얽힌 복잡한 문양이 그려졌습니다. 직물의 문양 같기도 하지요. 십자가임에도 불구하고 예수가 그려지지 않은 까닭은 우상숭배의 위험성 때문입니다. 중세 초에 서유럽도 비잔티움처럼 십계명의 우상 금지가 심각한 문제였던 것이지요. 필사본은 말 그대로 손으로 직접 베껴 쓰고 그린 책을 말합니다. 인쇄술이 발전하기 전까지는 거의 모든 책이 이러한 방식으로 제작되었지요. 책은 일부의 사람만 소유할 수 있는 귀한 물건이 될 수밖에 없었습니다.

켈트족이 정착한 아일랜드에 세워진 수도원들은 당시 기독

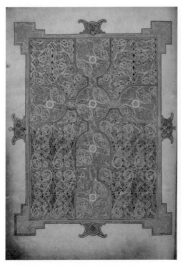

| 《린디스판 복음서》 중 십자가 페이지,
 698년경, 런던 대영박물관

| 《켈즈의 서》 중 사복음사가,
 807년, 더블린 트리니티대학도서관

교 전도와 필사본 제작의 중심지였습니다. 《켈즈의 서》는 삽화
를 곁들인 복음서로 비례와 균형을 완전히 무시한, 마치 어린아
이의 그림처럼 묘사되어 있습니다. 이 그림을 보면 당시 서유럽
에서 그리스 로마 미술의 전통이 거의 단절된 상태였음을 알 수
있습니다.

로마네스크 미술

　미술을 비롯한 그리스 로마의 문화 전통은 프랑크 왕국의
샤를마뉴가 서유럽을 제패했을 때 어느 정도 되살아났는데, 이

를 샤를마뉴가 속한 카롤링거 왕조에서 명칭을 가져와 '카롤링거 르네상스'라고 부릅니다. 샤를마뉴는 로마 제국을 동경했고, 결국 800년에 교황 레오 3세에게 신성 로마 제국 황제의 칭호를 받았습니다. 샤를마뉴는 학문과 예술의 부흥을 꿈꿔 자신의 궁정에 서유럽뿐만 아니라 비잔티움 출신의 수많은 지식인을 초청했습니다. 이리하여 미술에서는 비잔티움 문화와 켈트족, 게르만족의 전통, 기독교 문화가 어우러졌습니다. 이 흐름은 11세기에 이르러 '로마네스크Romanesque'라는 독자적인 양식의 성립으로 이어집니다.

로마네스크 양식은 대체로 1050년경부터 1150년경까지 전개되었습니다. 로마네스크라는 명칭은 '로마와 비슷한'이라는 뜻으로, 19세기에 붙여졌습니다. 로마네스크는 원래 건축에서 유래된 용어입니다. 11세기와 12세기에 서유럽에 세워진 건물들의 두꺼운 벽과 아치가 있는 모습이 로마 건축과 닮았다는 생각에서 나왔습니다.

로마네스크 양식의 근본을 이루는 것은 눈에 보이지 않는 종교적 열정이었습니다. 종교적 열정은 신앙 생활뿐 아니라 일상생활까지 지배했습니다. 따라서 눈에 보이는 현실 세계는 감각적이고 천박하다 하여 의식적으로 배제되었지요. 사실적인 묘사 대신 비현실적이고 왜곡된 형태가 나타날 수밖에 없었습니다.

성지순례길에 세워진 로마네스크 교회

로마네스크 시대에는 대규모 교회 건축이 가능해졌습니다. 외적의 침입이 잦아지고 기술 발전, 기후 조건의 개선 등으로 농업이 발전해, 생활 환경이 나아지고 인구가 늘어났기 때문입니다. 로마네스크 시대에 지어진 교회 중에는 도시가 아닌 들판 한가운데 지어진 경우를 발견할 수 있습니다. 왜 사람들이 많이 모여 사는 도시 대신에 이런 곳에 교회가 세워졌을까요? 바로 성지순례 때문이었습니다. 성지순례는 초기 기독교 시대부터 있었지만, 11세기에 이슬람 세력의 위협으로 인해 예루살렘 성지순례가 매우 위험해집니다. 그러자 그 대안으로 예수의 제자인 야고보가 묻혀 있다고 알려진 에스파냐의 '산티아고를 향한 성지순례Santiago de Compostela'가 번성하게 되었습니다. 성지순례길 곳곳에 교회가 세워져 순례자들에게 편의를 제공했습니다. 이런 교회를 순례식 교회라고 부릅니다.

로마네스크 교회 건축의 공통된 형식은 반원 아치, 종탑, 장십자가 구조입니다. 초기 기독교 시대에 지어진 수많은 목재 지붕을 얹은 교회들이 화재 피해를 자주 입자 그 해결책으로 등장한 것이 바로 석재 지붕 교회였습니다. 로마네스크 교회는 초기 기독교 교회의 평평한 목재 천장을 궁륭(아치)형의 석재로 개조했습니다. 그러나 교회의 길고 넓은 천장을 석재로 제작하는 것은 보통 일이 아니었습니다. 이 문제는 반원형 궁륭인 원통형 궁륭barrel vault 기법을 사용하면서 해결되었습니다. 여기서 한층

| 생 세르냉 교회와 그 내부,
1096년, 프랑스 툴루즈

발전한 것이 교차형 궁륭groin vault이었습
니다. 이러한 공법으로 제작된 무거운 석
재 지붕을 지탱하기 위해 기둥과 벽은 두껍
고 묵직하게 만들었습니다. 그러다 보니 창
문 크기가 작아 빛을 제대로 끌어들일 수
없어 실내는 어두워질 수밖에 없었습니다.

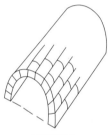

원통형 궁륭

　　로마네스크 교회 건축의 또 다른 특징
은 탑의 출현입니다. 탑은 교회 본 건물 양
옆 또는 독립된 건물로 세워졌는데, 주로
종탑이나 감시탑이었습니다. 그중 건물이
교차되는 데 세운 높다란 광탑은 기독교에
서 중요한 상징인 빛을 어두운 교회 안으
로 끌어들이는 역할을 합니다.

교차형 궁륭

| 생 나자르 교회 팀파눔에 새겨진 〈최후의 심판〉, 1130년-1135년, 프랑스 부르고뉴 오툉

문맹자들을 위한 로마네스크 조각

　로마네스크 교회는 매우 안정감 있고 소박한 형태를 띠고 있으며, 문 주위와 내부는 조각으로 장식되었습니다. 로마네스크 조각은 기본적으로 성서를 읽을 수 없는 문맹자들을 위한 것이었습니다. 이를 위해 주제를 간결하고 인상적으로 전달하기 위해, 단순하면서도 비례나 조화와는 상관없는, 길고 왜곡된 인물이 표현되었습니다. 프랑스 중부 부르고뉴 오툉 지역에 있는 생 나자르 교회의 팀파눔을 보도록 하지요. 팀파눔tympanum은 현관 위쪽의 반원형 부분을 일컫는 용어입니다. 여기에는 예수와 관련된 중요한 주제가 부조로 새겨져 있습니다. 팀파눔의 주제는 〈최후의 심판〉입니다. 예수가 다시 지상에 내려와 천국으로 갈 사람과 지옥으로 갈 사람을 심판한다는 내용이지요.

　조각가들은 한정된 공간에서 각 인물이 가지는 종교적 위상

과 가치를 어떻게 제대로 전달할 수 있을까 고민했을 것입니다. 조각가들은 중요한 인물은 가운데 크게 묘사했고, 그렇지 않은 인물은 가장자리에 작게 제작하였습니다. 고대 미술에 사용되었던 '정면성의 원칙'을 다시 적용하고 있는 셈입니다.

고딕 미술

로마네스크 시대의 농업의 발전은 경제적 활기를 불어넣고, 다시 도시를 성장시켰습니다. 11세기 중엽, 기존 도시의 규모는 커지고 새로운 도시가 생겨나면서 시민 계급이 형성되었습니다. 시민 계급은 도시의 재정을 충당했으며 도시 행정을 담당했고 미술에서는 수공이라는 본질적인 몫을 담당했습니다. 이제 교회는 농촌이 아니라 도시 한복판에 세워졌습니다. 도시의 가장 높은 건물로 도시의 상징이 되었습니다.

서유럽은 14세기에 이르러 기온이 내려가 곡물 농사를 지을 수 있는 지역이 줄어들고 가뭄과 홍수가 반복되면서, 경제적 어려움에 빠졌습니다. 게다가 1347년에 페스트가 전 유럽을 휩쓸면서, 중세 사회 전체에 죽음의 기운이 짙게 스며들었습니다. 1300년에서 1450년 사이에 유럽의 인구는 3분의 1가량 줄어들었습니다. 이렇게 상황이 불안정해지면서 사회는 혼란스러워졌고, 종교에 대한 회의와 의심이 표출되기에 이르렀습니다. 극도의 불안에 빠진 중세인은 광적인 슬픔 같은 극단적인 감정에 빠

져들었고, 죽음에 병적으로 집착하게 되었습니다. 구더기가 들끓는 썩어 가는 시체 같은 죽음이 가져올 수 있는 가장 끔찍한 모습을 무덤에 장식하여 사람들을 오싹하게 만들기도 했습니다. 이제 사람들은 눈에 보이지 않는 종교적 열정이 아니라, 눈에 보이는 현실 세계에서 신의 존재를 입증하려고 애쓰게 되었습니다. 현실 세계가 더 이상 죄악의 표상이 아닌, 신의 영광이 깃든 곳으로 여겨지면서, 인간과 자연의 아름다움을 긍정하게 되었습니다. 사실주의가 등장한 것입니다.

첨탑과 스테인드글라스로 만든 천국의 공간, 고딕 교회

고딕은 12세기 중반 프랑스에서 탄생해 1500년경까지 지속된 양식으로, 16세기 이탈리아의 화가이자 미술사가였던 바사리가 붙인 용어입니다. 바사리는 첨탑과 장식이 많은 프랑스의 교회를 보고, 로마 제국을 침범한 이민족 중 하나인 고트족Goth이 만든 양식이라고 깎아내린 것이지요.

고딕 시대에는 기독교 신앙 자체에도 눈에 띄는 변화가 일어났는데, 바로 성모 마리아 숭배입니다. 성모 마리아에 대한 관심은 1100년경 클레르보의 성 베르나르가 성모를 시토 수도회의 수호성인으로 모시면서, 빠르게 퍼졌습니다. 이는 아마도 중세 기사들의 귀부인 숭배와도 관련이 있어 보입니다. 성모 마리아 숭배의 열기는 고딕 교회가 대부분 성모에게 봉헌된 사실에서 잘 알 수 있습니다. 노트르담Notre Dame이 그 대표적 예로 이

는 '우리들의 부인', 곧 성모를 뜻하는 말이지요. 아울러 고딕 교회의 장미창 같은 건축 장식은 아예 성모를 상징합니다.

도시에서 가장 높은 건물이었던 고딕 교회는 하늘 높이 치솟은 첨탑과 스테인드글라스로 장식된 큰 창이 특징입니다. 고딕 양식이 최초로 적용된 건축물은 프랑스의 생 드니 수도원 교회입니다. 고딕 양식의 교회는 내부의 늑재 궁륭rib vault과 외부의 공중 부벽flying buttress이라는 건축 기술에 힘입어, 로마네스크 교회의 문제점을 해결했습니다. 늑재 궁륭은 로마네스크 교회의 교차 궁륭에서 발전한 것으로, 교차 궁륭보다 더 많은 궁륭(아치)을 교차해 만들고, 궁륭의 뼈대인 홍예를 노출하는 기법입니다. 교차 중심부에 종석을 설치해 무게중심을 잡아 주어 교차되는 아치의 수를 늘려갈 수 있게 해, 천장의 무게를 획기적으로 분산시켰습니다. 공중 부벽은 천장 무게를 건물 안뿐만 아니라 바깥으로도 분산시킬 수 있게 되었습니다. 이러한 기법을 통해 고딕 교회는 로마네스크 교회보다 훨씬 높게 지을 수 있게 됐지요. 또한 로마네스크의 육중한 벽과 작은 창 대신 얇은 벽과 커다란 창이 만들어졌습니다.

고딕 교회에는 샤르트르 대성당의 스테인드글라스처럼 대규모의 스테인드글라스가 설치되기에 이릅니다. 밝고 다채로운 빛이 교회 안으로 쏟아져 들어와, 마치 천국에 있는 것 같은 분위기를 만들었습니다.

| 생 드니 수도원 교회의 외부,
1144년, 프랑스 파리

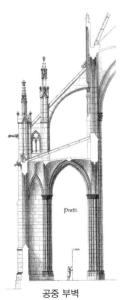

공중 부벽

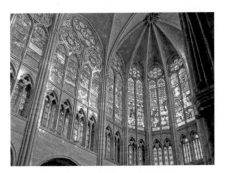

| 생 드니 수도원 교회의 내부 스테인드글라스

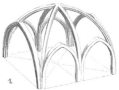

늑재 궁륭

사실적으로 변해 가는 고딕 조각과 회화

고딕 조각에서 인물은 로마네스크 미술보다 훨씬 더 사실적
이고 인간적입니다. 인물이 이렇게 표현된 배경에는 중세 사회
가 육체를 더 이상 사악한 것으로 보지 않는다는 점이 작용했습
니다. 이제 미술가들은 육체를 차차 영혼의 옷으로 자연스럽게
표현하기에 이릅니다.

건축의 일부로 여겨졌던 부조는 고딕 시대에 이르면 건축물
에서 독립해 개별성을 띠게 됩니다. 기둥에 등이 붙어 있고 지
붕의 하중을 받지 않는 장식적인 2차원의 고부조로 말입니다.
기둥 조각상은 사실주의 양식으로 섬세하게 제작되어 고딕 조

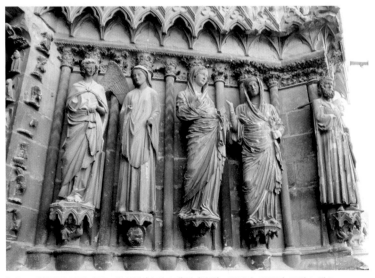

| 랭스 대성당의 서쪽 파사드에 새긴 〈수태고지〉와 〈방문〉, 1230년–1255년, 프랑스 랭스

각을 대표합니다.

　프랑스 북동부 지역에 있는 랭스 대성당의 기둥 조각을 보면 인물이 기둥 길이에 맞추어져 있습니다. 옷 주름이 아직 딱딱하고 도식적이지만 표정과 자세는 로마네스크 조각에 비하면 훨씬 자연스러워졌습니다. 심지어 가브리엘 천사는 인간처럼 웃는 모습입니다. 고딕 시대에는 로마네스크와 마찬가지로 정면성의 원칙이 적용된 인물상이 있기는 하지만 점차 이 법칙에서도 벗어납니다. 조각이 사실적으로 변해 가면서 인체의 운동감과 옷 주름이 자연스럽게 표현되어 르네상스 시대의 미술을

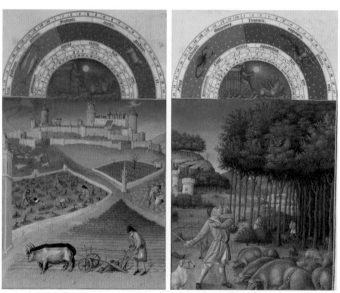

| 랭부르 형제, 《베리 공작의 지극히 호화로운 시도서》 중 3월과 11월,
　1410년경, 파리 샹티이콩데국립미술관

예고하고 있습니다.

감각으로 느낄 수 있는, 현실 세계에 대한 관심은 회화에도 영향을 미쳤습니다. 랭부르 형제가 제작한《베리 공작의 지극히 호화로운 시도서》는 열두 달의 별자리와 그 달에 해당하는 농촌 사람들의 노동하는 모습을 사실적으로 표현했습니다. 일종의 달력 그림이라고도 할 수 있는 이 삽화를 보노라면 현실에 대한 긍정적 관심이 회화를 어떻게 변화시키고 있는지 짐작할 수 있습니다. 14, 15세기의 북유럽 회화의 대표적 특징인 세밀한 사실주의는 바로 고딕 회화의 이러한 특성을 직접적으로 계승한 결과입니다.

9

르네상스 미술
위대한 인간의 시대가 시작되다

14세기에 이르러 중세 사회는 위기를 맞았습니다. 페스트의 대유행, 교회와 세속 권력의 심각한 충돌이 중세의 종말을 불러왔습니다. 페스트가 가장 심각했던 때는 1340년대 말에 시작된 대유행입니다. 당시 발병 원인과 치료법이 전혀 알려지지 않았던 페스트는 무서운 속도로 퍼져 나갔습니다. 유럽 인구의 3분의 1가량이 사망했습니다. 이런 상황에서 중세 사회를 지탱해온 기독교에 대한 믿음이 허물어지기 시작했습니다.

중세 시대는 기독교 안에서 하나로 통합된 세계로, 교회가 절대적 권력을 쥐고 있었습니다. 하지만 중세 말에 이르면 신성 로마 제국 황제로 대표되는 세속 권력이 교회 권력에 계속해서 도전했습니다. '카노사의 굴욕'과 '아비뇽 유수'가 이러한 권력의 갈등을 잘 보여 줍니다.

교회 권력이 약해지다

'카노사의 굴욕'은 1054년 황제의 지위에 오른 하인리히 4세와 교황 그레고리우스 7세가 황제의 주교 임명권을 둘러싸고 벌인 갈등에서 비롯된 사건입니다. 이 사건은 겉으로는 교황의 승리처럼 보였지만, 실질적 승리자는 황제였습니다.

'아비뇽 유수'는 프랑스 왕인 필리프 4세가 교황 보니파키우스 8세와 대립해, 교황을 패배시킨 사건에서 비롯되었습니다. 보니파키우스 8세는 패배 직후 분을 못 이겨 사망했고, 그 뒤를 프랑스인이 계승해 교황청을 프랑스 아비뇽에 두었습니다. 교황청이 아비뇽에 있었던 약 70년 동안을 '아비뇽 유수'라고 부릅니다. 이에 따라 교황권은 크게 약해졌습니다. 그 뒤 로마와 아비뇽에 두 명의 교황이 있는 '교회의 대분열(1378-1417)'로 이어지면서, 교회 권력이 더욱 약해졌습니다.

이탈리아, 그리스 로마 전통을 되살리다

르네상스는 이러한 혼란기에 시작되었습니다. 르네상스 시기는 1350년경부터 1550년경까지입니다. 르네상스Renaissance는 프랑스어로, 우리말로 '다시 태어나다', '다시 살아나다'라는 의미이지요. 당시 이탈리아인들이 고대 그리스 로마의 전통을 되살렸다는 데서 유래된 명칭입니다. 르네상스는 이탈리아에서 시작되었습니다. 그 이유는 몇 가지가 있습니다.

먼저 당시 이탈리아가 유럽의 어느 지역보다 도시가 발달해 귀족과 부유한 시민 계급이 모두 금융업이나 상업에 종사하면서, 일찍이 교육이 갖는 중요성을 자각했다는 점에 있습니다. 두 번째는 이탈리아가 그리스 로마의 고전 문화에 갖는 친밀감이 서유럽에서 가장 강했다는 사실입니다. 이탈리아에는 고대 로마의 유적과 유물이 곳곳에 남아 있었습니다. 또한 도시국가가 발전하면서 정치학, 수사학이 중요해져, 이를 다룬 고대 그리스 로마 문헌이 상당히 중요해졌습니다. 세 번째는 중세 말에 이탈리아와 프랑스가 심각한 갈등을 겪고 있었다는 것입니다. '아비뇽 유수'가 이러한 갈등을 보여 줍니다. 이탈리아는 프랑스가 주도했던 스콜라 신학과 고딕 양식에 반감을 가지고 그리스 로마의 고전 문화에 더욱더 관심을 가졌습니다. 이러한 관심은 건축과 미술에서도 마찬가지였지요.

마지막으로는 바로 이 시기 이탈리아의 경제적 번영입니다. 이탈리아를 중심으로 금융업, 직물 공업, 향료 무역 등이 발전하면서, 이탈리아는 유럽에서 가장 부유한 지역으로 올라섭니다. 경제적 번영에 힘입어 이탈리아의 부유한 귀족, 시민들은 문화를 후원함으로써 자신들의 위상을 올리려 했습니다. 피렌체의 메디치 가문이 대표적입니다. 르네상스 미술가들이 대부분 외국에 나가지 않고 이탈리아 지역에서 활동한 것도 이러한 경제적 뒷받침이 있어서 가능했지요.

인간중심주의, 휴머니즘이 완성되다

르네상스의 가장 중요한 업적은 휴머니즘을 완성했다는 것입니다. 르네상스인들은 '인간이 세계의 중심'이라고 했던 그리스 로마 문화, 즉 고전 문화로 다시 눈을 돌렸습니다. 사실 기독교 문화에도 휴머니즘적인 특성이 있었습니다. '인간은 신을 본떠 창조된 존재', 즉 라틴어로 아마고 데이Imago Dei라는 기독교의 핵심 개념이 그것입니다. 기독교가 신에 대한 순종을 강조한 이유도 여기에 있습니다.

르네상스는 서양 문화의 뿌리인 이 둘을 합쳐 휴머니즘을 완성합니다. 그러면서 지나치게 신 중심이던 중세 사람들의 사고방식이 마침내 인간 쪽으로 기울어집니다.

이러한 변화는 이미 1300년대를 전후해 나타났습니다. 1321년 발표된 단테 알리기에리의 《신곡》은 〈지옥〉, 〈연옥〉, 〈천국〉으로 이루어진 서사시로, 인간성에 대한 희망과 믿음을 드러내 후대에 깊은 영향을 주었습니다. 《신곡》은 그리스 로마 문화와 기독교, 역사를 종합해 르네상스 휴머니즘의 본질을 다루었습니다. 단테는 《신곡》을 라틴어가 아닌 토스카나어로 써서 이탈리아어 발전에 기여하기도 했습니다.

휴머니즘은 인간의 존엄성과 재능에 대한 자부심 그리고 진리에 대한 탐구를 강조하여 마침내 학문과 미술이 만나는 계기를 만들었습니다.

이탈리아 르네상스 미술

르네상스 시대의 이탈리아인들은 자신들이 역사상 가장 강력한 제국인 로마의 후손이라는 자부심이 있었습니다. 이와 함께 그리스 로마의 전통을 되살려 새로운 위대한 문화를 창조했다는 자부심도 있었지요. 이 자부심이 얼마나 대단했는가는 이 시기 이탈리아인의 중세에 대한 시각을 보면 알 수 있지요. 즉 중세는 위대한 고대와 르네상스 사이에 낀 중간 시대일 뿐이고, 문화적으로는 아주 야만스럽고 혼란한 암흑 시대였다는 것입니다. 이것은 사실 역사상 가장 뛰어난 건축 문화를 발전시켰던 중세 말의 시대를 편견에 사로잡혀서 '고딕'이라고 이름 붙인 것에서 잘 나타납니다. 이탈리아 건축가들이 돔과 수평을 강조한 비잔티움과 로마네스크 건축을 다시 르네상스 건축에 등장시킨 점도 이와 관련이 있습니다. 르네상스 미술을 모든 미술의 최고 모범이자 척도로 보는 이러한 태도는 르네상스 시대 이래로 일반화되어 18세기 말까지 계속되었습니다.

르네상스 미술가들은 감각적으로 볼 수 있는 세계 너머에 있는 진리, 즉 조화와 균형이라는 이성적 질서를 예술 작품을 통해 보여 주려 했고, 바로 이 점이 왜 그토록 오랫동안 르네상스 미술이 서양 미술의 고전으로 지지를 받았는지에 대한 이유입니다. 이제 미술의 목표는 '미의 추구'보다는 학문과 같이 '진리의 추구'가 됩니다.

다재다능한 천재들의 시대

르네상스 시대에 이르러 중세 말까지 단순한 기술자에 불과했던 미술가들은 자신이 하나님처럼 무언가를 창조해 내는 위대한 존재라는 자신감을 갖게 했습니다. 미술가들은 미술 공부 외에도 철학, 문학, 의학, 물리학 등 다방면에 걸쳐 지식을 쌓았습니다. 르네상스 시대에 건축, 조각, 그림, 문학 등 여러 분야에서 다재다능한 천재들이 여럿 있었던 이유도 바로 여기에 있습니다. 대표적인 인물이 레오나르도 다빈치와 미켈란젤로이지요. 미술가들은 작품에 자신의 서명을 남기기 시작했습니다. 드디어 미술가들의 존재가 모습을 드러내기 시작한 것입니다.

특히 미술가들을 사로잡았던 학문은 수학과 기하학, 인체해부학이었습니다. 수학, 기하학, 인체해부학은 실제 세계와 인간을 그림과 조각으로 옮기는 과정에서 진짜처럼 보이게 하는 데 매우 쓸모가 있었기 때문입니다. 미술가들이 그림과 조각을 실제 사람과 사물처럼 생생하고 입체감 있게 표현하려 했던 배경에는 미술을 현실 세계의 거울, 또는 자연의 모방으로 보았던 개념이 있습니다. 이 개념이 바로 사실주의realism로, 19세기 사실주의Realism 미술 운동이 등장하기 전까지 서양 미술을 이끌었습니다.

선 원근법의 발견

이탈리아에서 미술과 과학의 만남으로 맺은 가장 큰 열매

는, 선 원근법linear perspective(일점 소실 원근법이라고도 부름)의 발견이라 할 수 있습니다. 선 원근법은 가까울수록 크게, 멀어질수록 작게 보인다는 원리에 기초합니다.

조각가이자 건축가였던 브루넬레스키는 피렌체 대성당의 돔 설계를 위해서 로마 유적들을 측량하다가 원근법을 발견했습니다. 선 원근법을 이용하면 화면에 그려진 대상들 사이의 거리를 정확하고 합리적으로 측정할 수 있기 때문에 르네상스 미술가들은 선 원근법을 적극적으로 받아들였습니다. 이제 미술가들은 2차원의 평면인 화면 위에 3차원의 공간, 즉 입체감을 실감 나게 표현할 수 있게 되었습니다. 이탈리아 르네상스 그림에서 건축이 배경으로 주로 등장하는 이유도 건축이 선 원근법을 재현하는 데 가장 효과적이기 때문입니다.

입체감을 재현하고자 하는 의지는 인체 묘사에도 영향을 미쳐 그림에서도 마치 조각을 연상시키는 묵직한 무게감을 가진 인체 표현이 나타납니다. 실제 사람과 가장 닮아 있는 미술이 입체 조각이라는 점에 주목한 것이지요. 우상숭배의 위험 때문에 입체 조각을 금기시했던 중세와 비교해 보면, 놀라운 변화가 일어난 것입니다. 조물주는 3차원의 현실 세계를 창조했고, 조각가는 그와 가장 유사한 조각을 만들었습니다. 다재다능한 천재였던 미켈란젤로가 무엇보다도 조각가로서의 자부심이 가장 컸던 이유는 바로 이러한 사고방식이 작용했다고 할 수 있습니다.

미술 주제는 그리스 로마 신화가 기독교 주제와 더불어 표현되었습니다. 특히 그리스 신화의 헤라클레스나 성서의 다윗처럼 인간이 얼마나 뛰어난 존재인가를 보인 남성 영웅들이 많이 그려졌습니다. 이러한 인간의 능력에 대한 믿음은 인체 자체에 대한 관심으로 이어져 인체해부학을 연구하기에 이릅니다. 레오나르도 다빈치 같은 미술가들은 당시 시체 해부가 중범죄였음에도 불구하고, 직접 몇 구의 시체를 해부했습니다. 그만큼 당시 이탈리아 미술가들은 인체에 관심이 많았습니다. 이탈리아 르네상스 미술은 합리적인 과학 이론 위에서 단순하면서도 균형 잡힌, 이상적인 아름다움의 세계를 우리 앞에 펼쳐 놓았습니다.

이탈리아 르네상스의 시대 구분

이탈리아 르네상스의 시기는 대개 초기(14세기), 전성기(15세기), 후기(16세기)로 구분합니다. 초기는 고딕 양식이 더 우세하던 시기이지만, 조토, 치마부에, 두초 같은 르네상스 미술의 선구자들이 활약해 르네상스 미술의 기초를 다졌습니다. 15세기는 르네상스 미술의 전성기로 피렌체를 중심으로 부르넬레스키, 도나텔로, 마사초, 보티첼리 등이 조각과 회화의 발전을 가져왔고, 이는 16세기 초(1520년경)까지 계속되었습니다. 이 시기의 미술가들은 선 원근법, 명암법, 삼각형 구도 등을 발명해 내고 발전

시켰습니다. 16세기에는 미술의 중심지가 피렌체에서 로마, 베네치아로 옮겨갔습니다. 왜냐하면 레오나르도 다빈치, 미켈란젤로, 라파엘로, 티치아노 같은 위대한 작가들이 이곳에서 활약해 회화와 조각에서 뛰어난 업적을 쌓았기 때문입니다.

16세기 초 이후에 활동한 미술가들은 미켈란젤로, 라파엘로 같은 위대한 작가를 넘어설 수 없다는 생각에서 이들의 제작 방식을 모방했습니다. 폰토르모, 파르미자니노 등은 르네상스 미술의 이념인 조화와 균형 대신 천재들의 방법과 기교를 따라하는 데 치우치게 됩니다. 이러한 제작 태도에서 후기 르네상스는 매너리즘 미술이라는 명칭을 얻었습니다.

초기 르네상스

이탈리아에서 14세기는 농업 중심의 중세 봉건 사회가 상업을 중심으로 하는 도시국가 체제로 전환된 시기입니다. 근대로 가는 실마리를 마련한 시기라고 할 수 있지요. 미술에도 변화가 일어나 조각과 그림은 드디어 건축으로부터 완전히 독립하게 되었습니다. 종교적인 목적뿐만 아니라 도시나 시민들을 위한 미술 작품이 제작되기 시작했습니다. 자연스럽고 사실적인 묘사가 혁신적으로 나타나면서, 르네상스의 기초를 다졌습니다.

이때 이탈리아에서 미술을 선도했던 지역은 시에나와 피렌체였습니다. 이 지역을 중심으로 활동했던 화가들을 '시에나 화

파', '피렌체 화파'라고 부르기도 합니다. 그렇다면 시에나 화파의 두초, 피렌체 화파의 조토를 통해서 초기 르네상스의 특징을 살펴보겠습니다.

시에나 학파를 이끈 두초

두초Duccio di Buoninsegna(1255/60-1315/18)는 시에나 화파를 이끈 화가로, 비잔티움 미술에 남아 있던 그리스 로마 미술의

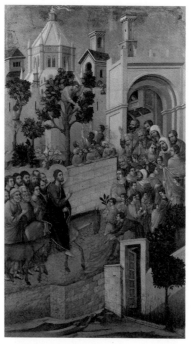

| 두초, 〈예수의 예루살렘 입성〉, 마에스타 제단화 뒷부분,
1308년-1311년, 시에나교회박물관

착시 기법에 주목했습니다. 〈예수의 예루살렘 입성〉에서 비현
실적인 황금색 배경은 비잔티움 미술의 직접적인 영향입니다.
인물과 건물로 공간을 가득 채우는 방식 또한, '여백에 대한 공
포horror vacui'라고 불리는 중세의 전통을 그대로 이어받은 것입
니다.

그러나 예수를 비롯한 인물들의 자연스러운 자세와 무게감
은 중세의 딱딱하고 밋밋한 인물 묘사와 눈에 띄게 다릅니다.
건물도 입체적으로 그려서 대체로 건물을 평면적으로 처리했던
중세 그림과 확연히 달라진 모습입니다.

실제 세계와 인간에 대한 관심을 보인 조토

조토Giotto di Bondone(1267-1337)는 피렌체 출신의 화가입니
다. 추상적이고 상징적인 중세 미술이 우세하던 시기인데도 이
미 실제로 보이는 세계와 인간에 대한 관심을 나타냈던 선구자
입니다. 조토가 남긴 대표 작품은 이탈리아 북쪽 파도바에 있
는 스크로베니 예배당(아레나 예배당)의 예수의 생애를 주제로 그
린 프레스코화입니다. 스크로베니 예배당은 엔리코 스크로베니
가 단테의《신곡》〈지옥〉 편에도 등장할 만큼 악명 높은 고리대
금업자였던 아버지 레지날도 스크로베니의 죄를 속죄하기 위해
세운 교회입니다.

조토의 그림들은 이야기를 전달하는 데 치우쳤던 중세 미술
과는 달리 그림 속 장면이 마치 우리 눈앞에서 벌어지고 있는

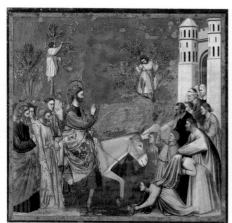 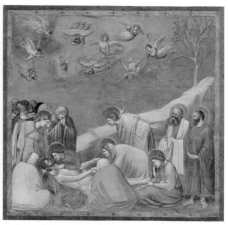

| 조토, 〈예수의 예루살렘 입성〉,
1304년-1306년, 스크로베니 예배당,
이탈리아 파도바

| 조토, 〈예수의 죽음을 슬퍼함〉,
1304년-1306년, 스크로베니 예배당,
이탈리아 파도바

느낌을 줍니다. 초월적 세계를 그린 비잔티움 미술의 전통에서
벗어나, 인간의 세계로 진입한 것입니다. 두초도 그린 〈예수의
예루살렘 입성〉을 보면 조토가 가진 혁신성이 뚜렷해집니다. 조
토는 '여백에 대한 공포'라는 중세의 공간 처리 방식에서 과감
히 벗어나 주제에 집중합니다. 그러다 보니 그림의 주인공인 예
수는 한눈에 보이고, 하늘은 현실의 하늘처럼 파랗습니다. 합리
적인 공간 구성 방식이지요.

조토의 그림에서 일어나는 사건의 무대는 성서에 나오는 장
소나 천국이 아닌 이탈리아의 어느 지역이며, 인물들은 피와 살
을 가지고 감정에 흔들리는 보통의 인간으로 나타납니다. 〈예수
의 죽음을 슬퍼함〉에서 인물은 단순하면서도 무게감 있게 묘사

되었고, 슬픔의 감정이 생생하게 표현되었습니다. 심지어 천상의 존재인 천사도 슬픔에 힘겨워하는 지극히 인간적인 모습으로 그려졌습니다. 화면 구성은 단순하고 명확합니다. 조토의 이러한 업적은 르네상스 미술에 매우 큰 영향을 미쳤습니다.

전성기 르네상스

15세기에 시민 계급은 완전히 지배 계급으로 자리를 굳힙니다. 그러면서 학문과 예술을 본격적으로 후원했습니다. 드디어 미술가들이 비종교적인 내용도 표현할 수 있는 조건이 마련되었습니다. 메디치로 대표되는 부유한 시민 후원자들은 자신들의 경제적 후원이 눈에 보이는 결과로 나타나길 원했습니다. 후원자들이 미술 작품 속에 직접 등장하기 시작한 것입니다. 결코 손해를 보지 않는 상인 정신의 발로라고나 할까요! 르네상스가 내세운 합리주의적 질서에 기초한 조화와 균형이라는 이념도 어쩌면 이러한 상인 정신과 관련이 있을지도 모르겠습니다.

로마 건축 기술을 되살린 부르넬레스키

르네상스의 인간중심주의는 건축에서 먼저 실현되었습니다. 부르넬레스키Filippo Brunelleschi(1377-1446)는 피렌체를 대표하는 교회인 산타 마리아 델 피오레Santa Maria del Fiore(꽃의 성모라는 뜻, 일반적으로 피렌체 대성당이라 불림)의 돔을 완성시키는 작업을

| 부르넬레스키, 산타 마리아 델 피오레 대성당의 돔, 1420년-1436년, 이탈리아 피렌체

맡았습니다. 이 교회의 건축은 13세기 후반에 시작되어 14세기 후반까지 이어졌지만, 1400년 초에도 돔은 여전히 완성되지 못한 상태였습니다. 부르넬레스키는 로마를 여행하면서 고대 로마의 유적을 공부한 경험을 바탕으로 이 건축을 완성했습니다. 그는 고딕 교회의 특징인 첨탑 대신 로마의 판테온에서 기원한 돔 형식을 교회 건축에 다시 등장시켰습니다. 돔과 함께 돔을 마무리짓는 랜턴에서는 코린트식의 기둥머리로 장식된 벽기둥이 배치되었습니다.

이러한 돔 형식은 16세기에 브라만테가 제작한 로마 바티칸

에 있는 산 피에트로 대성당의 돔에 큰 영향을 주었습니다. 아울러 부르넬레스키는 건축미의 이상을 인체 비례에서 찾았던 그리스 로마 신전 건축에서 유래한 수평축을 강조해, 초월적인 신성을 표현하기 위해 수직축을 강조했던 고딕 양식에 맞섰습니다.

선 원근법을 적용한 그림을 그린 마사초

선 원근법을 발견한 사람은 브루넬레스키이지만, 그것을 그림에 처음으로 적용한 사람은 마사초Masaccio(1401-1428)였습니다. 27세라는 젊은 나이에 죽은 이 천재는 그림 외에는 관심이 없어 '마사초(우리말로 얼간이라는 뜻)'라는 별명으로 불렸다고 합니다. 마사초는 조토로부터 영향을 받아 단순하면서도 무게감 있는 인물을 선보였습니다. 더 나아가서는 인체의 구조와 자세에 대한 연구를 통해 자신의 발로 땅 위에 서 있는, 진짜 인간 같은 인물을 표현했습니다. 산타 마리아 노벨라 교회에 그린 〈성 삼위일체〉는 기독교의 중심 교리인 삼위일체를 주제로 합니다. 성부(하느님), 성자(예수), 성령(비둘기)은 하나라는 의미이지요. 십자가 아래에는 성모와 사도 요한이, 건축 틀 밖에는 후원자인 노부부가 있습니다. 후원자를 밑변으로 하고 하느님을 삼각형의 꼭지점에 둔, 전형적인 삼각형 구도입니다. 마사초는 후원자를 제외한 등장인물들을 선 원근법이 표현된 건물 안에 그려서 이들이 실제의 건축 공간에 있는 것 같은 착시를 일으키고

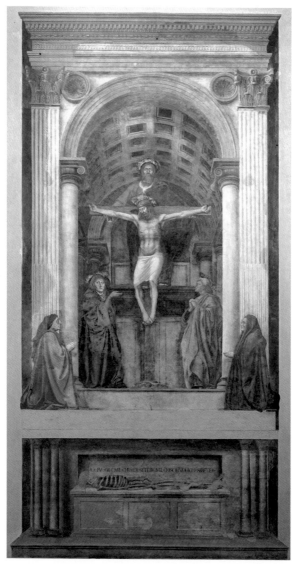

| 마사초, 〈성 삼위일체〉, 1428년, 산타 마리아 노벨라 교회, 이탈리아 피렌체

있습니다. 그림과 마주 선 관객의 시선이 십자가 밑이라는 것을 염두에 두고 선 원근법을 이용해 하느님과 예수가 벽 안의 공간에 떠 있는 듯한 모습을 실감 나게 표현한 것이지요. 그래서 그런지 당시에는 이 그림에 충격을 받아 기절하는 사람들이 꽤 있었다고 합니다.

실제 크기의 누드 조각을 되살린 도나텔로

도나텔로Donatello(1386-1466)는 조각에서 최초로 르네상스의 이상에 도달했습니다. 그는 골격과 근육을 갖춘 인체를 다시 조

| 도나텔로, 〈다윗〉, 1430년-1432년, 피렌체 바르젤로국립미술관

각으로 부활시켰습니다. 〈다윗〉은 르네상스 시대 최초의 실물
크기 누드 상으로 구약성서에 나오는 골리앗을 쓰러뜨린 다윗
을 주제로 하였습니다. 여기서 도나텔로는 콘트라포스토 자세
를 하고 모자와 장화를 착용한 소년의 신체를 사실적으로 표현
해, 생생함과 균형 감각에서 고대 조각의 이상미를 되살리고 있
습니다.

다윗의 눈은 발밑에 있는 골리앗의 잘린 머리가 아니라 자
신의 몸을 향해 있습니다. 그는 자신의 육체, 즉 인간의 육체가
갖는 아름다움을 자각하고 있습니다. 인간 자신에 대한 자각과
긍지는 이후 르네상스 미술의 중요한 주제가 됩니다. 도나텔로
는 외모의 사실적 묘사에서 더 나아가 인간 내부에 있는 정신
의 흐름까지도 조각으로 표현하려 했습니다. 그의 그러한 미술
가로서의 자부심은 확실히 르네상스라는 시대가 가져온 새로운
바람입니다.

르네상스의 이상을 보여 준 기베르티

르네상스가 추구한 인간의 존엄성에 대한 자각은 피렌체시
가 공모했던 피렌체 대성당 세례당의 문 장식에서 확연히 드러
납니다. 피렌체가 '이삭의 희생'이라는 주제를 내건 공모전에서
부르넬레스키와 기베르티Lorenzo Ghiberti(1378-1455)가 마지막까
지 경쟁했습니다. 최후의 승리자는 기베르티였습니다.

아버지가 아들을 죽여야 하는 가장 비극적인 순간에도 이성

| 부르넬레스키, 〈이삭의 희생〉,
1401년-1402년,
피렌체 바르젤로국립미술관

| 기베르티, 〈이삭의 희생〉,
1401년-1402년,
피렌체 바르젤로국립미술관

을 가진 인간의 자부심을 의연히 드러낸 아브라함과 이삭에 대한 묘사가 르네상스라는 새로운 이상에 눈뜨고 있던 도시의 관계자들에게 감동을 주었기 때문입니다. 단순하면서도 명확한 구성 방식 또한 주제에 대한 집중도를 높이고 있습니다.

그리스 로마 신화를 그림으로 그린 보티첼리

르네상스 시대에 그리스 로마 신화는 교양을 갖춘 사람들 사이에서 널리 퍼졌습니다. 이들은 고대 신화가 심오하면서도 재미있게 인생의 여러 가지 측면을 상징하고 있다는 사실을 놓치지 않았습니다. 미술가 역시 고대 신화에 주목하기 시작했고, 그 선구자가 보티첼리Sandro Botticelli(1446-1510)입니다. 고대 신

화를 화면으로 옮기면서 보티첼리는 입체감이 두드러지는 사실주의 미술과는 다른 방향으로 나아갑니다. 신화를 효과적으로 표현하기 위해 그가 선택한 방식은 장식적이고 섬세한 고딕 양식이었습니다. 보티첼리는 마사초와 달리 인체를 실물처럼 보이게 하는 것에는 그다지 신경을 쓰지 않았습니다.

〈비너스의 탄생〉에서는 보티첼리의 이러한 관심이 가장 잘 표현되었습니다. 이 그림은 사랑과 미의 여신 비너스가 물거품에서 태어나 해안에 도착하는 순간을 그렸습니다. 메디치 가문의 주문으로 제작된 이 작품은 〈프리마베라〉와 한 쌍입니다. 비너스를 마중하러 나온 계절의 여신 호라이가 든 붉은 겉옷을 〈프리마베라〉의 중앙에 위치한 비너스가 입고 있다는 점이 이 점을 뒷받침해 줍니다. 여기서 우리는 비너스가 발 딛고 서 있는 조가비에 주목해야 합니다.

왜 하필이면 조가비일까요? 같은 시대에 활동했던 프란체스카Piero della Francesca(1415/1420-1492)가 그린 〈성인들과 함께한 성모자〉에도 조가비가 등장합니다. 성모자 머리 위의 건축 장식으로 말입니다. 그리스 신화와 기독교라는 전혀 다른 주제를 다룬 두 작품에서 왜 똑같은 소재가 사용되었을까요? 조가비는 형태에서 기독교의 성인 머리 뒤에 나타나는 광배를 암시합니다. 보티첼리의 비너스는 성모 마리아의 또 다른 형상입니다. 이 시기 작가들이 다룬 그리스 로마 신화 주제는 이렇듯 기독교 미술과 결합해 표현되었습니다.

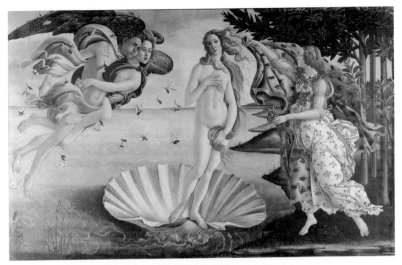

| 보티첼리, 〈비너스의 탄생〉, 1478년, 피렌체 우피치미술관

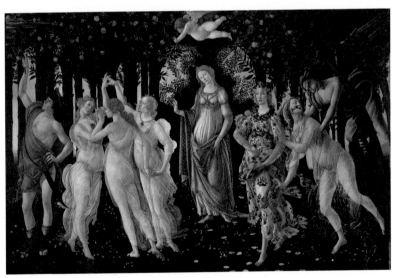

| 보티첼리, 〈프리마베라〉, 1482년경, 피렌체 우피치미술관

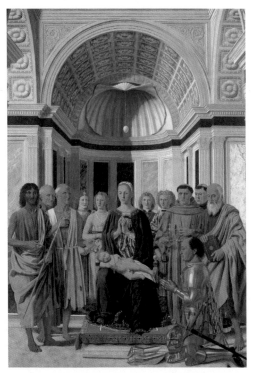

| 프란체스카, 〈성인들과 함께한 성모자〉, 브레라 제단화,
1472년-1474년, 밀라노 브레라미술관

르네상스형 인간의 표상, 레오나르도 다빈치

르네상스 시대에는 다방면에 걸쳐 재능을 빛낸 미술가들이
여럿 있었는데, 그중에서도 가장 두각을 나타낸 사람이 레오나
르도 다빈치Leonardo da Vinci(1452-1519)입니다. 레오나르도는 건
축공학, 수학, 해부학, 음악, 조각, 회화 등 여러 분야에 관심을
가졌고, 다양한 비행 장치들과 무기들을 설계하고 발명해 내기

도 했습니다. 그가 남긴 수천 페이지의 공책과 스케치북은 그러한 탐구의 자취를 보여 줍니다.

레오나르도는 예술가는 눈에 보이는 세계를 관찰해야 한다고 생각했습니다. 따라서 그는 고전 미술 연구보다는, 자연을 직접 조사하고 살펴보는 것을 중요하게 여겼습니다. 이러한 생각에서 시체 해부도 거리낌 없이 했습니다. 그러나 이렇게 방대한 관심사는 미술 작품 대다수를 미완성으로 남게 했습니다.

〈모나리자〉는 수수께끼 같은 미소로 유명한 작품으로, 피렌체 상인인 조콘다의 부인을 그린 것으로 알려져 있습니다. 레오나르도는 인물의 배경으로 자연 풍경을 그려 넣었습니다. 이 시기 대부분의 이탈리아 미술가는 선 원근법 때문에 건축을 배경으로 사용했습니다. 자연 풍경은 기하학과 수학에 기초한 선 원근법을 적용하기 어려운 대상이기 때문입니다. 하지만 레오나르도는 북유럽의 대기 원근법을 적용해 이 문제를 해결했습니다

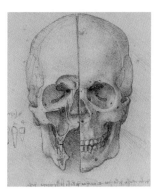

| 레오나르도 다빈치, 〈머리뼈〉,
1489년, 런던 윈저궁왕립도서관

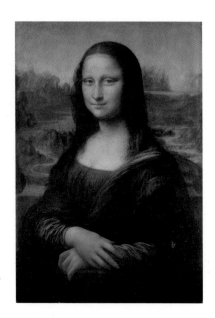

| 레오나르도 다빈치, 〈모나리자〉,
1503년–1504년,
파리 루브르박물관

다. 자연 풍경을 배경으로 사용한 것 자체가 그가 북유럽 미술
을 잘 알고 있었다는 증거일 수도 있습니다.

모나리자의 손은 레오나르도의 해부학적 지식이 얼마나 정
확한지를 보여 주며, 윤곽선은 새로운 방식으로 처리했습니다.
명확하고 분명한 윤곽선을 강조했던 이전의 화가들과 달리 레
오나르도는 윤곽선이나 경계선을 자연스럽게 번지게 해 희미한
흔적으로 남게 했습니다. 이것이 스푸마토sfumato 기법입니다.
스푸마토는 '연기처럼 사라지다'라는 뜻으로, 레오나르도는 명
암을 이용한 이 기법으로 인물을 더 입체적으로 보이게 했습
니다.

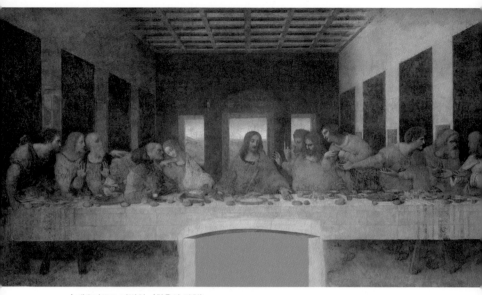

〈최후의 만찬〉은 르네상스 미술이 추구한 조화와 균형이 어떠한 것인지를 분명하게 보여 주는 작품입니다. 먼저 화면 구성에서 예수와 제자들 앞에 놓인 탁자에 나타나 있듯이, 수평 구도를 사용하여 안정감을 구현했습니다. 선 원근법의 소실점이 정중앙인 예수의 머리 뒤에 자리 잡고 있습니다. 이러한 구성은 관객의 시선이 다른 누구보다 예수에게 먼저 향하도록 하는 역할을 합니다. 예수를 중심으로 12명의 제자는 6명씩 나누어져 있고 다시 3명씩 뭉쳐 있는 모습입니다. 좌우의 균형이 완벽하게 이루어졌다고 할 수 있습니다.

르네상스를 대표하는 최고의 조각가 미켈란젤로

미켈란젤로Michelangelo Buonarroti(1475-1564)는 건축가, 조각가, 화가이자 시인이었습니다. 그중 가장 중요하게 여겼던 것은 조각으로, 미켈란젤로는 항상 자신이 조각가라는 것에 자부심을 가졌습니다. 돌에서 새로운 형상을 만들어 내는 조각이 창조주가 혼돈 상태로부터 생명을 창조해 내는 과정과 매우 비슷하다고 생각했기 때문입니다. 미술가야말로 신처럼 창조할 수 있는 대단한 존재라는 자신감이지요. 그의 자신감은 인체에 대한 열렬한 관심과 탐구로 이어졌습니다.

미천한 기술자로 이름조차 제대로 남기지 못했던 중세 미술가들과 비교해 보면 미술가, 즉 예술가로서의 자각은 혁신적인 사고방식이었습니다. 미켈란젤로는 특히 교황청으로부터 많은 주문을 받아 작품을 제작했는데, 예술가의 자존심과 괴팍한 성격 때문에 주문자와 빈번하게 충돌하곤 했습니다.

〈피에타〉는 미켈란젤로가 23세에 조각한 작품입니다. '피에타pieta'는 '연민' 혹은 '자비'라는 뜻으로, 죽은 예수를 안고 슬퍼하는 성모 마리아를 표현한 조각이나 그림을 의미합니다. 구성은 르네상스를 대표하는 삼각형 구도입니다. 죽은 예수의 축 늘어진 신체에서 볼 수 있듯이, 인체 묘사는 매우 정확하고 사실적입니다. 레오나르도 못지않게 미켈란젤로도 인체해부학에 상당한 지식이 있었습니다. 이 작품의 탁월함 중 하나는 자신보다 훨씬 몸집이 큰 아들을 안은 성모의 모습이 전혀 어색하지 않다

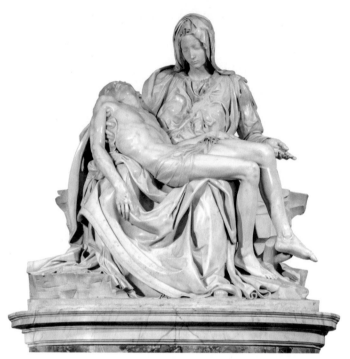

| 미켈란젤로, 〈피에타〉, 1498년-1499년, 산 피에트로 대성당, 바티칸시국

는 점입니다. 미켈란젤로는 성모를 상체를 뒤로 젖히고 다리를
벌리고 앉은 자세로 묘사해, 그 위에 예수의 몸이 자연스럽게
걸쳐지게 했습니다.

교황 율리우스 2세가 시스티나 예배당의 천장화를 주문했
을 때 미켈란젤로는 별로 달가워하지 않았습니다. 회화를 조각
보다 한 단계 아래의 예술로 생각했기 때문입니다. 그렇지만 이
천장화에서 미켈란젤로는 구약성서의 사건과 인물, 신화 속의

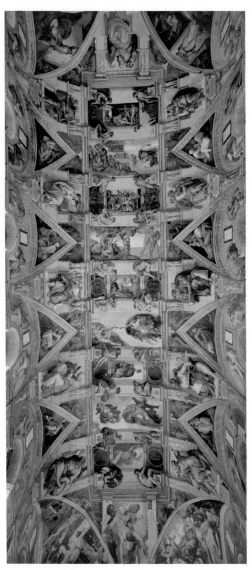

| 미켈란젤로, 시스티나 천장화, 1508년–1512년, 시스티나 예배당, 바티칸시국

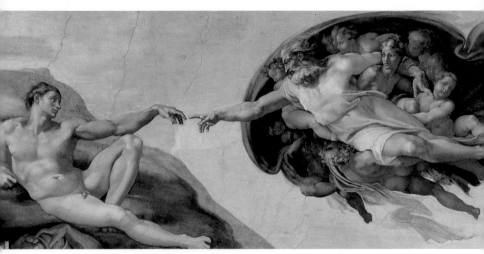

| 미켈란젤로, 〈아담의 창조〉, 1511년-1512년, 시스티나 예배당, 바티칸시국

인물을 마치 조각처럼 단단하고 중량감 있는 모습으로 묘사하였습니다.

〈아담의 창조〉는 최초의 인간이 창조되는 순간을 장엄하면서도 단순하게 표현한 작품입니다. 여기서 누드로 그려진 아담과 창조주 하느님은 그리스 로마 신화에 나오는 신을 연상시킵니다. 미켈란젤로 미술의 특징인 우람한 근육과 역동적인 움직임이 여지없이 나타나 있습니다. 미켈란젤로는 신체를 통해 영혼의 상태를 표현할 수 있다고 생각했습니다. 부풀어 오른 근육에 뒤틀린 자세를 한 미켈란젤로의 인물은 갈등하는 영혼의 상태에 대한 묘사이기도 합니다.

전성기 르네상스를 대표하는 라파엘로

라파엘로Raffaello Sanzio(1483-1520)는 전성기 르네상스의 업적을 모두 정리해 보여 줍니다. 그는 레오나르도 다빈치나 미켈란젤로가 추구했던 혁신보다는 기존의 것을 지키고 조화롭게 표현하는 데 힘을 쏟았습니다. 미켈란젤로는 모난 성격 때문에 주문자들과 다툼이 잦았는데, 라파엘로는 온화하고 사교적인 성격으로 처세술이 뛰어나 매우 인기가 있었고 출세 또한 빨랐습니다.

〈아테네 학당〉은 서양의 철학과 역사, 자연과학, 예술을 총체적으로 다루었습니다. 이제 예술이 학문과 동등하다는 것을 라파엘로는 대담하게 드러내고 있습니다. 화면 중앙을 차지한 두 인물은 플라톤과 아리스토텔레스입니다. 선 원근법의 소실점도 이 두 사람의 머리 사이에 있어, 가장 먼저 관객의 눈길을 끕니다.

레오나르도 다빈치를 모델로 한 플라톤은 이데아를 주창한 철학자답게 한손으로는 하늘을 가리키고, 다른 손에는 《티마이오스》라는 제목의 책을 들고 있습니다. 현실 세계에 주목했던 아리스토텔레스는 스승과 달리 손바닥이 땅을 향해 있습니다. 역시 다른 손에는 《니코마코스 윤리학》을 들고 있습니다. 아리스토텔레스의 모델은 미켈란젤로입니다. 라파엘로가 존경했던 두 명의 선배 미술가가 서양철학의 가장 중요한 두 사람으로 나타난 것이지요. 이 두 인물을 중심으로 하여 포진한 다른 철학

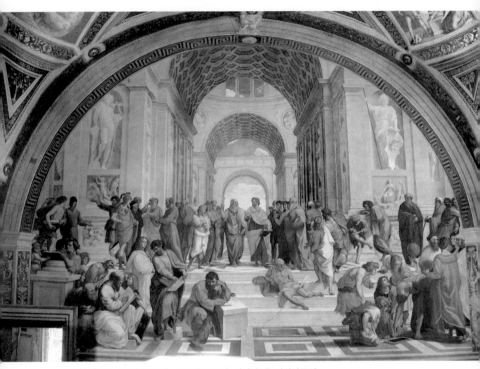

| 라파엘로, 〈아테네 학당〉, 1510년-1511년, 서명의 방, 바티칸궁전

자나 수학자들도 선배나 동료 미술가들을 모델로 하여 그렸습니다. 그 예로 화면 왼쪽 아래에서 허리를 숙인 채 컴퍼스로 도형을 그리고 있는 인물은 유클리드 기하학의 창시자 유클리드로 건축가인 브라만테가 모델입니다. 그야말로 학문과 예술의 완전한 만남이라고 할 수 있겠지요. 라파엘로는 레오나르도로부터는 교묘하게 명암을 처리해 인물의 조형성을 강조하는 방식을, 미켈란젤로로부터는 인물의 안정된 자세와 균형 감각을 가져왔습니다.

베네치아 르네상스

이탈리아 북부의 베네치아는 피렌체, 로마와는 다른 독자적인 미술 형식을 이루었습니다. 피렌체와 로마는 과학 지식에 기초한 기법으로 철학적이고 종교적인 주제를 많이 다루었습니다. 하지만 베네치아에서는 번성한 상업 도시였던 베네치아의 특성이 사치스럽고 쾌락 지향적인 삶을 반영한 감각적 미술로 나타났습니다.

지리적으로 가까웠던 북유럽 사실주의 미술의 영향을 받아, 배경에 자연 풍경도 그려 넣었습니다. 대상을 재현할 때 치밀한 과학적 처리보다는 보석같이 아름다운 색채를 사용하여 이탈리아 르네상스의 한 갈래를 담당했습니다.

자연 풍경에 생명력을 부여한 조르조네

조르조네Giorgione(1477?-1510)는 베네치아 르네상스의 선구자로, 단순히 인물이나 사건의 배경으로만 여겨지던 자연 풍경에 새로운 생명력을 부여한 작가입니다. 풍경을 작품의 분위기를 결정짓는 중요한 요소로 표현한 것이지요. 〈폭풍우〉는 지금도 주제가 모호한 수수께끼 같은 그림으로 알려져 있습니다. 이 그림에서는 번개가 치는 도시 풍경이 전경의 인물만큼이나 중요하게 다루어집니다. 세밀한 나뭇잎 묘사, 사실적인 빛 표현 등에서는 북유럽 사실주의의 영향이 보입니다. 조르조네의 이러한 특성은 〈잠자는 비너스〉에서도 보입니다. 잠자는 비너스 뒤편으로 보이는 풍경이 오히려 그림의 주인공처럼 보이기도 합니다. 조르조네는 비너스와 풍경을 같은 비중으로 다루었습니다. 조르조네는 이 작품을 그리던 중 갑자기 세상을 떠났습니다. 완성은 조르조네의 친척이자 제자였던 티치아노가 했습니다. 누드의 비너스에서 보이는 관능적이면서도 미묘한 채색은 티치아노의 솜씨인 것 같습니다.

색채의 중요성을 보여 준 티치아노

베네치아 미술에서 중심적 인물은 티치아노Tiziano Vecellio (1488?-1576)입니다. 티치아노는 선 위주의 르네상스 미술이 경시했던 색채가 선과 똑같이 중요한 요소라는 것을 사람들에게 일깨워 주었습니다. 황제가 직접 작업실을 방문할 정도로 성공

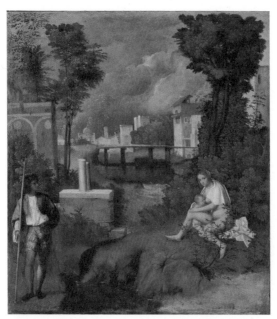

| 조르조네, 〈폭풍우〉, 1505년, 베네치아 아카데미아미술관

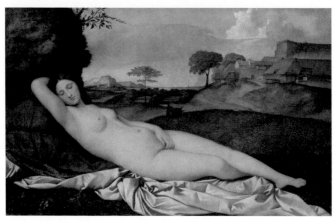

| 조르조네, 〈잠자는 비너스〉, 1510년경, 드레스덴국립미술관

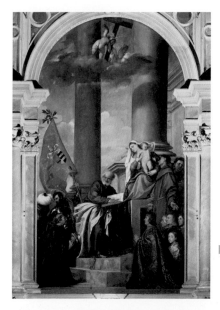

| 티치아노,
〈성인들, 페사로 가족과 함께 있는 성모자〉,
1519년-1526년,
산타 마리아 글로리오사 데이 프라리 교회,
이탈리아 베네치아

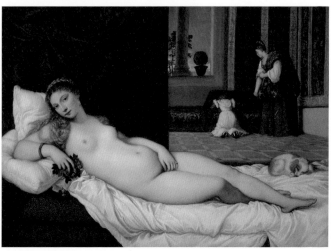

| 티치아노, 〈우르비노의 비너스〉, 1538년, 피렌체 우피치미술관

한 화가였던 그는 현재 쓰고 있는 헝겊을 씌운 캔버스를 나무판 대신 처음 사용한 화가이기도 합니다.

〈성인들, 페사로 가족과 함께 있는 성모자〉는 르네상스의 대칭 구도(그림의 대상을 배치할 때 화면 중앙을 중심으로 좌우에 똑같이 나누어 그리는 방법)에서 벗어나 있습니다. 중심 인물인 성모자가 중앙에서 벗어난 곳에 있어서, 바로크의 대각선 구도를 연상시킵니다. 티치아노는 대칭 구도 대신 색채를 통해, 조화와 균형에 도달하려 했습니다. 성모 옷의 붉은색과 파란색은 왼쪽의 붉은색 깃발과 베드로가 입은 파란색 옷과 균형을 이루고 있지요.

〈우르비노의 비너스〉는 조르조네의 〈잠자는 비너스〉에서 전폭적인 영향을 받은 작품입니다. 티치아노는 〈잠자는 비너스〉에서 누드의 여인을 가져와, 미묘한 색채 처리로 관능적이면서도 생기가 넘치는 여성의 아름다움을 표현했습니다.

후기 르네상스, 매너리즘의 시대

형식미의 절정을 보여 준 르네상스 미술의 고전주의는 짧은 시기 동안 지속되었습니다. 이어서 매너리즘mannerism이라는 무질서하고 혼란스러운 경향이 등장했습니다. 매너리즘은 '방식' 또는 '방법'을 뜻하는 이탈리아어 '마니에라maniera'에서 유래했습니다. 시기는 대략 라파엘로가 죽은 1520년 이후부터 바로크 시대의 시작인 1600년 사이입니다.

16세기에 들어서면서 이탈리아는 정치적, 경제적 주도력을 상실했고, 이어서 유럽은 정치적으로 새로운 시대로 접어들었습니다. 특히 1527년 신성 로마 제국 용병이 벌인 '로마의 약탈Sacco di Roma'은 중세의 기독교 세계가 완전히 무너졌음을 입증하는 사건입니다. 종교적, 정치적 이상보다 실익을 따지는 현실 정치가 전면에 나섰고, 종교개혁이 일어나면서 구시대의 행태는 비난의 대상이 되었습니다.

이러한 혼란 상황은 예술에도 깊은 흔적을 새겼습니다. 눈에 보이는 세계는 모순투성이였고, 예술가들은 자신감을 상실하고 일종의 분열 상태에 빠졌습니다. 이러한 조짐은 이미 미켈란젤로의 후기 작품에 나타납니다. 〈최후의 심판〉을 보면, 균형과 조화 대신 불균형과 과장이 전면에 나서고 있습니다. 예수를 단호한 심판자로 강조하기 위해 미켈란젤로는 유일무이한 근육질의 예수를 등장시켰습니다. 하지만 상체에 주목한 나머지 전체적으로는 균형이 맞지 않습니다. 게다가 예수가 얼마나 무섭게 화가 났는지, 옆에 있는 성모 마리아조차 두려워합니다. 이렇게 과장되고 감정을 자극하는 표현에서 노년의 미켈란젤로가 매너리즘 성향을 띠었음을 알 수 있지요.

매너리즘 미술가들은 자연에 대한 사실적이고 합리적인 모방을 추구했던 르네상스의 이상 대신 전성기 르네상스의 업적을 모방의 대상으로 삼았습니다. 미켈란젤로와 라파엘로의 미술이 본보기가 되었고, 르네상스 미술의 이상은 사라졌습니다.

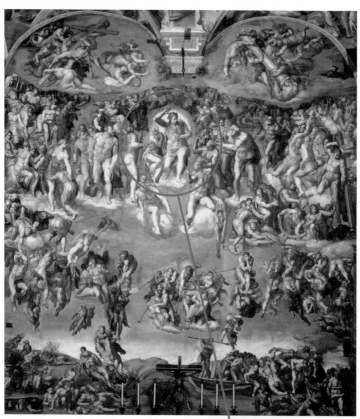

| 미켈란젤로, 〈최후의 심판〉,
1537년–1541년, 시스티나 예배당, 바티칸시국

따라서 전성기 르네상스 미술의 균형과 조화, 사실성 대신 비합리적 화면 구성과 괴상한 인물들이 나타나기에 이릅니다. 표현 대상은 화면 한쪽에 몰려 있어 안정감이 없고, 인물들은 뱀처럼 길게 늘어나 있거나 뒤틀려 있습니다. 색채는 원색을 많이 사용하여 운동감의 느낌을 강조하고 들떠 있는 분위기를 내고 있으며, 빛과 어둠의 표현은 자연스럽지 않고 인공적입니다. 후대 사람들이 볼 때 이러한 매너리즘 작품은 비정상적인 것이었고, 따라서 매너리즘이라는 경멸적 의미를 담은 용어를 붙였던 것입니다. 하지만 르네상스 미술의 조화와 균형을 따르는 대신에 작가의 주관적 표현을 내세웠다는 점에서, 매너리즘은 현대 미술의 특성을 예고했다는 의의가 있습니다.

매너리즘의 선구자 폰토르모

폰토르모Jacopo da Pontormo(1494-1557)는 매너리즘을 선도한 화가입니다. 그는 미켈란젤로의 작품을 모범으로 삼아 독특하고 실험적인 양식을 선보였습니다. 〈이집트의 요셉〉을 보면 미켈란젤로의 영향을 받은 근육이 발달한 인물이 여럿 보입니다. 그런데 조각상이 마치 사람처럼 그려져서 사람과 구별하기가 쉽지 않습니다. 게다가 주인공인 요셉이 놀랍게도 네 번에 걸쳐 나타납니다. 연보라색 겉옷을 입은 이가 요셉이지요. 르네상스의 합리적 화면 구성에서 주인공은 한 번만 그려지게 마련입니다. 그런데 폰토르모는 이러한 원칙을 깨고 같은 사람을 몇 번

| 폰토르모, 〈이집트의 요셉〉, 1517년-1518년, 런던국립미술관

이나 등장시켰습니다. 구약성서에 나오는 야곱의 막내아들 요
셉에 대한 이야기를 그림을 통해 효율적으로 전달하기 위해서
입니다. 중세의 방식으로 다시 돌아간 것이지요. 빨강과 같은 강
렬한 원색을 많이 사용한 점도 선을 강조하기 위해 중간색을 주
로 사용했던 르네상스 그림과는 차이가 있습니다.

우아함을 극단적으로 밀어붙인 파르미자니노

라파엘로가 젊은 나이에 죽은 이후 후배 미술가들은 앞다투어 라파엘로의 미술 양식을 따라하기에 바빴습니다. 균형과 조화를 이룬 라파엘로 미술의 우아함이 당시 사람들에게 크게 인기를 얻었기 때문입니다. 그러나 이들, 매너리즘 미술가들은 라파엘로보다 자신의 그림이 더 우아해 보이기를 원했습니다. 아울러 예술가로서 당연한 소망일 수 있는 자신만의 독창성을 추구했습니다. 그중 파르미자니노Parmigianino(1503-1540)를 살펴보도록 하지요. 매너리즘 화가들 가운데는 별난 사람이 많았는

| 파르미자니노, 〈긴 목의 성모〉,
1535년, 피렌체 우피치미술관

데, 파르미자니노도 그중 한 명입니다. 파르미자니노는 그림 외에도 연금술에 심취해 온갖 괴상한 실험을 했고 결국에는 그러한 실험 때문에 미쳐서 죽었다는 이야기가 전해집니다. 어쨌든 괴짜였던 것이지요. 〈긴 목의 성모〉는 지나친 우아함의 추구가 어떤 결과를 낳는가를 보여 줍니다. 인체를 길게 늘이거나 비틀어서 우아함을 강조하는 방식은 항상 있어 왔지만, 여기서는 그 정도가 지나칩니다. 가운데 있는 성모와 아기 예수는 팔다리와 몸통이 너무 길게 늘어져서 사람이 아니라 파충류처럼 보입니다. 또한 천사들은 왼쪽에만 몰려 있어서 화면 전체가 불안정하고 혼란스럽습니다. 혼란스럽기는 주제도 마찬가지입니다. 왼쪽과 중앙에 나타나 있는 기독교적 요소와 오른쪽의 기둥과 고대 그리스의 복장을 한 작은 인물이 무슨 관계가 있는지 도무지 알 수가 없습니다.

종교적 열정을 강렬하게 표현한 엘 그레코

엘 그레코El Greco(1541-1614)는 르네상스 시대 에스파냐의 가장 유명한 화가로 알려져 있지만, 원래는 에스파냐 사람이 아니라 그리스 사람입니다. 그가 그리스 사람인 것은 그의 본명보다 에스파냐에서 그리스인이라는 의미인 '엘 그레코'로 더 알려져 있었다는 점에서도 드러납니다. 엘 그레코는 고향인 크레타에서는 비잔티움 미술을 배웠고, 이탈리아로 건너와서는 티치아노의 빛나는 색채, 미켈란젤로, 라파엘로, 매너리즘 화가들의

| 엘 그레코, 〈오르가즈 백작의 매장〉, 1586년경, 산토 토메 교회, 에스파냐 톨레도

영향을 받았습니다. 35세가 되던 해, 그는 에스파냐로 건너가
화가 생활을 합니다.

　당시 에스파냐는 엄격한 가톨릭 국가로, 종교적 열정이 지
나칠 정도로 열렬했던 지역이었습니다. 그래서 여전히 중세 미
술이 강세였습니다. 이에 영향을 받은 엘 그레코는 자연스러

운 형태와 과학적인 화면 구성이라는 르네상스 미술보다는
감동적이고 강한 환상을 창작해 내는 쪽으로 기울어집니다.
〈오르가즈 백작의 매장〉은 오르가즈 백작의 죽음과 그 영혼이
천국으로 올라간다는 내용을 담고 있습니다. 장식적인 황금색
이 많이 사용된 점에서 비잔티움 미술의 영향이 나타나 있으며,
길게 늘어난 인물들은 전형적인 매너리즘의 특징을 보입니다.
인물의 부자연스러운 형태, 분위기를 더욱 무섭고 환상적으로
만들고 있는 인공적인 색채와 빛은 이 그림이 17세기 초가 아니
라 20세기에 그려진 것으로 착각하게 할 정도로 개성 있고 현대
적입니다. 당시 에스파냐에서 엘 그레코가 인기가 있었던 것은
그가 무엇보다도 종교적 열정을 제대로 표현해 냈기 때문입
니다.

10

북유럽 르네상스 미술
질병과 경제적 위기가 북유럽을 위협하다

 알프스산맥 이북의 네덜란드, 독일 등이 속한 북유럽에서는 이탈리아 르네상스와는 다른 르네상스가 전개되었습니다. 이 지역은 고대 그리스 로마의 유물보다 뛰어난 고대 유물이 거의 없었고, 이탈리아보다는 도시의 발전이 더디어 1500년대 초까지 교회가 교육과 문화를 여전히 독점하고 있었습니다. 기독교 신학 연구가 더 심화되는 분위기였다고 할까요. 따라서 미술에서도 그리스 로마 전통을 되살리는 것이 아니라, 초기 기독교의 순수한 종교적 열정의 부활과 현실 세계를 충실하게 묘사하는 사실주의가 발전했습니다. 이런 독자적인 흐름은 16세기 초에 이탈리아 르네상스가 이 지역의 문화를 압도하는 영향력을 행사할 때까지 계속되었습니다.

 1340년대 말, 전 유럽에 걸쳐 창궐한 페스트는 북유럽 지역

| 홀바인, 〈귀부인〉,
1538년, 뉴욕 메트로폴리탄미술관

| 홀바인, 〈대주교〉,
1538년, 클리블랜드미술관

에 심각한 타격을 입혔습니다. 줄어든 인구와 추워진 날씨 탓에 농업 발전이 주춤해져, 경제 위기가 심각해졌습니다. 여기에 페스트 대유행에 따른 죽음에 대한 강박관념이 더해져 미술에서도 주요 주제로 죽음이 다루어졌습니다. 특히 북유럽에서만 나타났던 주제가 '묘상transi'과 '죽음의 춤'입니다. '묘상'은 상상할 수 있는 가장 끔찍한 모습으로 죽음을 표현한 무덤 장식을 뜻합니다. '죽음의 춤'은 산 사람과 죽음이 어우러진 장면으로, 홀바인Hans Holbein(1497-1543)이 제작한 41점으로 이루어진 판화집이 가장 잘 알려져 있습니다.

고딕 전통을 고수한 북유럽 르네상스 미술

　15세기에 이르면 알프스산맥 이북의 북유럽에서도 점차 경제가 회복됩니다. 도시가 발전했고, 시민 계급이 상공업으로 부를 축적했습니다. 지금의 독일 지역에 있는 뤼베크와 브레멘의 주도로 한자동맹이 결성되었고, 발트해와 북해의 장거리 무역을 독점해 번성했습니다. 특히 지금의 벨기에 지역에 있는 브뤼셀, 브뤼헤, 헨트, 루뱅 등의 도시는 이탈리아의 로마나 피렌체만큼은 아니지만, 귀족 계급에 이은 부유한 시민 계급의 후원으로 예술이 꽃을 피웠습니다. 북유럽 미술은 이탈리아보다 고딕 전통을 오랫동안 고수했습니다. 이탈리아가 고딕과의 결별을 통해 르네상스를 이루어 낸 데 비해, 북유럽은 고딕 양식을 거름으로 삼아 르네상스로 나아갔습니다. 그래서 한때 북유럽의 르네상스를 후기 고딕이라 부르기도 했습니다.

　16세기 초에 이탈리아 르네상스의 영향을 받은 북유럽 미술은 고유의 지역적 특징과 이탈리아의 영향을 잘 결합해 새로운 발전을 이루었고, 이는 17세기 초 바로크 미술이 유행할 때까지 계속되었습니다. 또 이 지역이 종교개혁의 본거지로, 미술 역시 그 영향을 받았습니다. 미술가 중에서도 종교개혁가 루터의 신봉자가 나타나 그림의 주제도 종교개혁과 관련된 것이 그려지기 시작했습니다.

플랑드르 사실주의 회화

플랑드르는 지금은 벨기에의 한 지방명이지만 미술사에서는 네덜란드와 벨기에, 프랑스 북동부 지역을 말합니다. 현재는 플랑드르 미술을 네덜란드 미술이라고도 말합니다. 플랑드르의 브뤼헤, 헨트, 투르네 등의 도시에서는 13세기 이래 시민 계급이 직물 사업으로 부를 축적하면서 성장했습니다. 이들의 현실적이고 물질적인 세계관은 당시 미술의 개념과 형식에 중요한 변화를 가져옵니다. 이 변화가 바로 플랑드르 사실주의 회화입니다. 이탈리아 르네상스는 수학과 기하학을 이용하여 눈에 보이는 세계를 표현하는 데 필요한 규칙을 만들고 연구하는 것에 관심이 집중되었습니다. 하지만 플랑드르는 겉모습 그 자체를 세밀하고 정확하게 묘사하는 데 치중했습니다. 그림을 현실 세계의 거울로 생각한 것이지요.

플랑드르 사실주의 회화의 대표적 방법은 일상 사물을 통해 종교적이고 철학적인 의미를 드러내는 것입니다. 로베르 캉팽Robert Campin(1375?-1444)의 〈왕골로 된 불 가리개 앞의 성모자〉를 보기로 하지요. 성모자는 부유한 시민 가정의 실내에 앉아 있습니다. 성모 뒤로는 왕골로 짠 불 가리개가 보입니다. 벽난로로 난방을 했던 서양의 가옥에서, 불 가리개는 뜨거운 열기를 차단하는 실질적인 생활용품이었습니다. 하지만 이 그림에서 불 가리개는 성모자의 광배이기도 합니다. 또 아기 예수를 감싸고 있는 하얀색 천은 맞은편에 펼쳐진 책 밑의 하얀색 천과

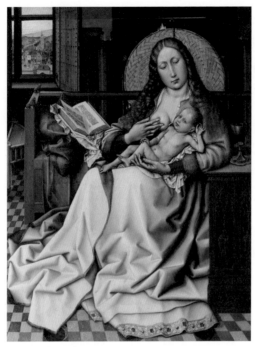

| 로베르 캉팽, 〈왕골로 된 불 가리개 앞의 성모자〉,
1440년, 런던국립미술관

연결됩니다. 책은 성서이고, 성서는 예수와 연결된다는 의미입
니다. 성서가 놓인 방향은 창밖의 고딕식 교회로 이어집니다. 교
회-성서-예수가 갖는 연관성이 일상의 물건으로 보여지고 있
는 것이지요. 구겨진 종이를 연상시키는 성모의 치맛자락은 고
딕 양식의 자취를 보여 줍니다.

　플랑드르 사실주의 회화의 풍부한 색채와 질감은 이 지역에
서 유화가 대세가 되면서 더 발전했습니다. 건조한 지중해성 기

후인 피렌체에서는 프레스코화가 발달했지만, 플랑드르는 날씨가 습했기 때문에 주로 패널 제단화가 제작되었습니다. 이때 널리 사용되던 템페라에서 벗어나 유화 기법을 개발하게 되었습니다. 유화 기법은 12세기에 이미 등장했지만 반에이크가 체계적으로 사용하기 시작했습니다. 아마인유를 안료에 섞어 칠하는 유화 기법은 마르는 속도가 느려, 수정이 가능하고, 색을 혼합할 수 있지요. 이에 따라 빛과 어둠의 미묘한 변주에서 입체감을 표현할 수 있었습니다. 유화 기법은 15세기 후반 메시나 Antonello da Messina(1430-1479)에 의해 이탈리아에서 수용된 이후 전 유럽으로 퍼져 나갔습니다.

메디치 은행의 플랑드르 지점장으로 브뤼셀에 와 있던 이탈리아 상인들도 미술의 후원자가 됩니다. 이들은 주로 교회의 가족 예배실을 장식하는 제단화를 주문했습니다. 자신들의 모습이 종교화의 후원자로 남겨지기를 원했기 때문입니다. 이러한 자만심은 이후에 그들의 모습을 독자적으로 그리는 방식으로 나아가 사실주의 초상화가 나오게 되었습니다.

실제 경험을 통해 만들어진 대기 원근법

북유럽에서도 자연에 대한 치밀하고 정확한 관찰에서 독자적인 원근법 체계가 발전했습니다. 대기 원근법은 선 원근법과 다르게 과학적 기초가 아니라 실제 경험을 통해 나왔습니다. 빛, 사물의 형태, 색채의 상호작용에 대한 끈질긴 관찰에서 비롯되

었지요. 관찰자와 대상의 거리가 멀어질수록 대상의 모습이 희미하게 보인다는 점에 뿌리를 두고 있습니다.

이 지역 화가들도 화면에서 3차원인 현실 공간의 깊이감을 표현하려 한 것입니다. 대기 원근법 적용에 가장 적절했던 것이 바로 자연 풍경입니다. 이후 이 지역에서 풍경화가 발달한 이유이기도 하지요.

생생하고 치밀한 묘사로 유명한 반에이크

얀 반에이크Jan Van Eyck(1390-1441)는 초기에는 고딕 양식의 장식적이고 명확한 색채 처리에서 영향을 받았습니다. 이후에는 여기에다 자연에 대한 자신의 끈질기고 날카로운 관찰력을 더해, 대상을 생생하고 치밀하게 묘사하기에 이릅니다. 〈아르놀피니의 결혼〉은 네덜란드에 파견된 이탈리아 출신의 상인인 아르놀피니와 그 신부의 결혼식을 다루었습니다. 여기서 반에이크는 실내의 사물들을 통해 결혼의 신성함을 나타냈습니다. 샹들리에에 있는 한 자루의 촛불은 이 결혼의 집도자인 그리스도를 상징하고, 부부 사이에 있는 작은 개는 정절을 의미합니다. 뒤쪽 벽에 걸려 있는 거울은 방 안에서 일어나고 있는 광경을 그대로 담고 있는데, 자세히 들여다보면 부부 외에 다른 사람이 두 명 더 있는 것을 알 수 있습니다. 그중 한 사람이 반에이크 자신으로, 이 그림의 작가임을 드러냅니다. 유화 기법의 사용으로 신부가 입은 드레스는 깊고 선명한 초록색으로 표현되었습

| 반에이크,
〈아르놀피니의 결혼〉,
1434년,
런던국립미술관

니다. 극도의 섬세함이 요구되는 작은 개의 털 묘사에서는 예외
적으로 템페라 기법이 응용되었습니다.

기괴한 상상력을 보여 준 보스

플랑드르의 사실주의 회화는 중세의 필사본에 그려지던 세
밀화 전통과 밀접한 관계를 맺고 있습니다. 보스는 이 관계를
아주 독창적인 방식으로 살려냈습니다. 보스Hieronymous Bosch
(1450?-1516)는 아마도 미켈란젤로만큼이나 신앙심이 깊었던 것

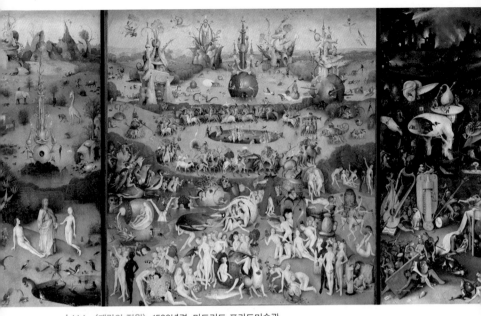

| 보스, 〈쾌락의 정원〉, 1500년경, 마드리드 프라도미술관

같습니다. 그는 당시 교회의 부패와 타락에 대한 비판으로 기괴
하면서도 환상적인 작품을 제작했습니다. 〈쾌락의 정원〉은 세
쪽 제단화의 형식을 갖추었습니다. 왼쪽에는 아담과 이브의 이
야기를, 가운데 부분에는 인간의 타락에 대한 구체적 묘사를 담
았습니다. 보스가 그린 타락의 으뜸은 육체적 쾌락에 대한 탐닉
입니다. 오른쪽에는 타락한 인간이 마지막으로 가는 지옥이 그
려져 있습니다. 여기서 나무 그루터기 몸을 하고 얼굴은 관객을
향해 있는 남자는 보스 자신으로 여겨집니다. 자신마저 지옥의
괴물로 표현한 것이지요.

보스는 고딕 교회의 지붕 밑에 세워진 괴물의 조각상이나 지옥을 묘사한 작품들에서 영향을 받아 동물, 곤충, 인간, 악기, 집 등 모든 것이 뒤죽박죽 혼합된 괴물들을 창조해 냈습니다. 이런 괴상한 창조물들로 넘치는 그림을 통해 그는 타락의 대가가 얼마나 무서운지를 경고합니다. 보스 그림의 기이한 악몽과 같은 이미지는 20세기 초 초현실주의 작가들의 눈길을 끌었습니다. 일찍이 무의식의 세계를 다룬 초현실주의 선구자로 말입니다.

에라스뮈스와 기독교 휴머니즘

북유럽의 전통에 이탈리아 르네상스가 더해진 것이 좁은 의미의 북유럽 르네상스라 할 수 있습니다. 이것은 에라스뮈스 Desiderius Erasmus(1466?-1536)로 대표되는 '기독교 휴머니즘' 운동으로 나아갔습니다. 기독교의 틀 안에서 인간이 갖는 위상에 대해 진지하게 고민한 것이지요. 기독교 휴머니즘의 영향을 받은 북유럽의 미술가들은 이탈리아보다 고전 주제를 적게 다루었습니다. 또 '금욕주의'라는 중세 기독교의 세계관에 따라 누드를 자유롭게 다루지 못했습니다. 뒤러의 〈아담과 이브〉를 보면, 공식적으로 누드로 표현되는 아담과 이브조차 이탈리아처럼 완전한 누드가 아닌 무화과 나뭇잎이 치부를 가리고 있는 모습으로 그려졌습니다. 이보다 훨씬 전에 마사초는 이미 완전한 누

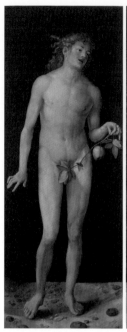
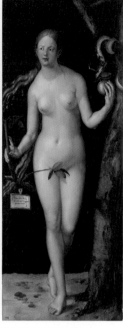
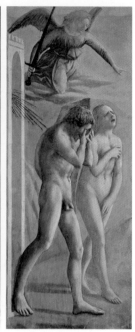

| 뒤러, 〈아담과 이브〉, 1507년, 마드리드 프라도미술관

| 마사초, 〈아담과 이브의 추방〉,
1425년, 브랑카치 예배당,
이탈리아 피렌체

드로 아담과 이브를 표현한 바 있습니다. 하지만 인체를 이상적
비례와 무게감에 입각해 묘사한 점에서, 북유럽 미술가들에게
미친 이탈리아 르네상스의 깊은 영향을 엿볼 수 있습니다.

북유럽 르네상스를 대표하는 뒤러

북유럽 르네상스 시대의 미술가들은 이탈리아 유학을 꿈꾸
었습니다. 독일의 미술가 뒤러Albrecht Dürer(1471-1528) 또한 그

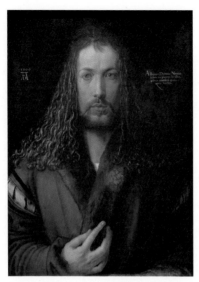

| 뒤러, 〈자화상〉, 1500년, 뮌헨 알테피나코테크

러했습니다. 뒤러는 이탈리아 여행에서 이탈리아 르네상스 미술을 보고 푹 빠져 버렸습니다. 아울러 휴머니즘의 영향도 받았습니다. 〈자화상〉에 그려진 그의 모습은 매우 낯이 익습니다. 머리를 어깨에 드리우고 위엄에 찬, 정면을 향한 젊은 남자, 바로 예수의 이미지입니다. 뒤러는 미술가인 자신에 대한 드높은 자존감에서 자신을 예수처럼 묘사했습니다. 그를 가리키는 손의 형태도 이를 뒷받침합니다. 신에 버금가는 존재, 미술가-나, 뒤러를 보라는 메시지입니다.

　독일로 귀국한 뒤러는 이탈리아에서 배운 것을 토대로, 목판화와 동판화 양쪽에서 최고의 판화가로 명성을 날립니다. 〈기

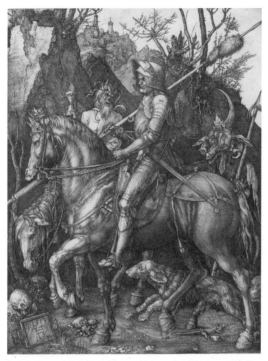

| 뒤러, 〈기사와 죽음과 악마〉, 1513년-1514년, 파리 루브르박물관

사와 죽음과 악마〉는 중세부터 전해지는 주제를 다뤘습니다. 완벽히 무장을 한 위풍당당한 기사와 그를 유혹하는 악마도 뒤에서 다가오는 죽음에는 무력하다는 내용입니다. 기사와 말에서는 이탈리아 르네상스의 영향이, 악마와 죽음의 형상에서는 고딕식 기법이 적용되었습니다. 합리적인 이탈리아 르네상스 미술과 정밀한 북유럽 미술의 특징이 효과적으로 결합한 모습입니다.

종교개혁과 미술

1517년, 독일 아우구스티누스회의 수도사인 루터는 면벌부 판매로 대표되는 로마 가톨릭의 낡은 관행과 부패에 반발해, 인간의 구원을 향한 새로운 길을 모색한 '95개조 반박문'을 발표했습니다. 종교개혁은 이렇게 시작됐습니다. 종교개혁으로 프로테스탄트가 등장했지요. 프로테스탄트는 로마 가톨릭교에서 분리되어 나온 다양한 신교파들을 이르는 말입니다.

종교개혁의 핵심은 '인간의 구원은 선행이나 종교의식이 아니라 신앙에 의해서만 이루어진다'로, 로마 가톨릭을 뿌리째 흔들었습니다. 이러한 신념을 바탕으로 루터는 라틴어로만 발행되었던 성서를 처음 독일어로 번역했고, 이는 구텐베르크의 인쇄술에 의해 급속도로 전파되었습니다. 누구나 책을 읽을 수 있는 시대가 온 것입니다. 지식의 대중화라고나 할까요! 이제 유럽은 치열한 종교 분쟁의 시대로 접어들게 됩니다.

루터의 종교개혁은 독일 지역을 시작으로 해서 미술에도 중대한 변화를 가져왔습니다. 로마 가톨릭을 유지했던 지역에서는 교회를 재정비하고 장식하는 사업을 추진했습니다. 프로테스탄트 지역에서는 기존의 종교 미술을 로마 가톨릭의 소산이자 우상숭배라고 배격하면서, 미술의 탈종교화가 빠르게 진행되었습니다. 그리하여 초상화, 정물화, 풍속화, 풍경화 같은 장르화genre painting가 나타났지요.

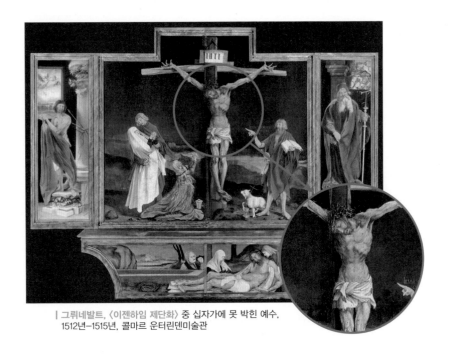

| 그뤼네발트, 〈이젠하임 제단화〉 중 십자가에 못 박힌 예수,
1512년–1515년, 콜마르 운터린덴미술관

예수의 고통을 생생하게 그린 그뤼네발트

북유럽 르네상스 미술에서 드러나는 특유의 종교적 성찰은 그뤼네발트Matthias Grünewald(?-1528)에게서 잘 나타납니다. 그뤼네발트라는 화가가 어디서 태어나 어떻게 살았는지는 거의 알려져 있지 않습니다. 다만 그뤼네발트는 루터의 종교개혁에 열렬하게 동조한 듯합니다.

교회의 가르침과 성서를 그림으로 옮기는 과정에서, 그뤼네발트는 자신의 예술적 성취에는 관심이 없었습니다. 그의 대표작인 〈이젠하임 제단화〉를 살펴보겠습니다. 이 제단화는 이젠

158

하임수도원병원을 위해서 그린 그림입니다. 이 병원에는 주로 맥각 중독 환자들이 수용되어 있었습니다. 이 병은 맥각균에 감염된 호밀을 먹으면 걸렸다고 합니다. 증세가 심해지면, 관절이 뒤틀리고 손과 발이 썩어 들어간다고 합니다. 그래서일까요? 그뤼네발트는 예수를 맥각 중독 환자의 모습으로 표현했습니다. 환자들에게 동질감과 위로를 주기 위해서였지요.

제단화의 중앙 부분에 그려진 십자가에 못 박힌 예수는 참혹하고 비참합니다. 이탈리아 르네상스 미술가들이 그린 아름답고 위엄에 찬 예수와는 전혀 다른 모습이지요. 예수가 당한 처절한 고통을 관객에게 전달하기 위해, 그는 중세로 되돌아가 뒤틀리고 죽어 가는 예수의 몸을 들이댑니다. 예수의 고통은 십자가 아래 오른쪽에서, 성 요한의 팔에 안겨 기절하고 있는 성모 마리아와 두 손을 위로 올리고 비탄에 잠긴 막달라 마리아의 모습을 통해서도 전달됩니다. 왼쪽에는 구세주 예수를 상징하는 어린 양이 십자가를 메고 성찬용 술잔 속에 피를 쏟고 있으며, 그 옆에는 세례 요한이 손가락으로 예수를 가리키고 있습니다. 세례 요한 뒤쪽에는 그가 한 말인 '그분은 커지고 나는 작아지리라'(요한복음 3장 30절)가 보입니다.

그뤼네발트는 이렇게 관객들의 감정에 적극적으로 호소하는 방식으로 루터에게 동조합니다. 루터가 로마 가톨릭 사제라는 중재자 없이 신과 인간 사이의 직접 소통을 주장했기 때문입니다.

그뤼네발트는 당시 독일에 퍼져 있던 이탈리아 르네상스 미술보다는 과거로 돌아가는 방식을 선택했습니다. 그러나 북유럽 특유의 사실주의를 토대로 한 극적인 명암 처리와 감정을 자극하는 정밀한 인물 묘사는 그가 새로운 시대의 선구자였음을 나타냅니다.

역사상 가장 뛰어난 초상화가 홀바인

홀바인Hans Holbein the Younger(1497-1543)은 독일의 유명한 화가 집안에서 태어나 당시 새로운 학문의 중심지였던 스위스 바젤에서 화가 수업을 받았습니다. 화가 수업을 통해 홀바인은 뒤러처럼 이탈리아 르네상스 미술과 북유럽 미술을 두루 익혔습니다. 바젤에서 화가로 활동하던 홀바인은 칼뱅의 종교개혁의 여파로 일거리가 줄자, 영국으로 건너갔습니다. 영국에서 재능을 인정받아 헨리 8세의 궁정 화가가 된 그는 특히 초상화가로 이름을 날렸습니다. 홀바인은 북유럽 특유의 섬세한 선의 사용, 사실주의적 묘사와 이탈리아의 합리적이고 균형 잡힌 화면 구성, 조각적인 형태의 인물, 선 원근법을 결합하여 인물을 실물처럼 묘사하는 데 놀라운 재주를 보였습니다.

〈프랑스 대사〉는 영국 종교개혁을 주도한 헨리 8세와 로마 가톨릭의 불화를 중재하러 온 프랑스 대사인 댕트빌과 조르주를 그린 초상화입니다. 바닥에는 선 원근법이 적용되었고, 왜상anamorphosis 기법으로, 일반적인 방법으로는 알아보기 힘든

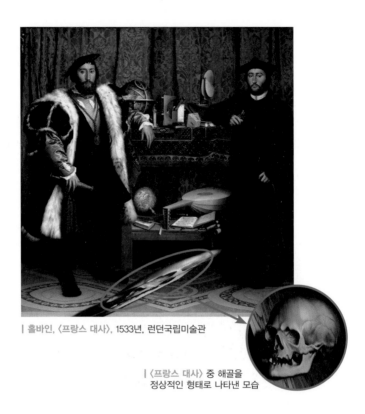

| 홀바인, 〈프랑스 대사〉, 1533년, 런던국립미술관

| 〈프랑스 대사〉 중 해골을
정상적인 형태로 나타낸 모습

해골이 그려졌습니다. 이 해골을 제대로 알아보려면, 그림에 얼굴을 바짝 붙이고 곁눈질로 봐야 합니다. 인생의 덧없음에 대한 비유이지요. 주위에 흩어져 있는 지구의, 컴퍼스, 류트, 찬송가책 등은 두 인물이 다양한 지식과 취미를 가진 교양인임을 암시합니다. 일상적 사물을 통해 상징적 의미를 표현하는 것과 인물뒤에 있는 커튼의 무늬와 의복의 질감 등에 대한 섬세하고 치밀한 묘사는 홀바인이 북유럽 태생임을 확실하게 드러내 줍니다.

현실을 날카롭게 풍자한 브뤼헐

브뤼헐Pieter Bruegel the Elder(1525-1569)은 북유럽과 이탈리아 르네상스 미술로부터 받은 영향을 현실 세계에 대한 날카로운 통찰과 잘 버무린 작가입니다. 그는 농민을 즐겨 그림에 담았습니다. 농민들은 일하고 먹고 마시는 일상의 모습으로 나타나지만, 거기에는 항상 인간이란 무엇인가에 대한 브뤼헐의 고민이 뒤따릅니다. 브뤼헐은 에라스뮈스의 휴머니즘으로부터 깊은 영향을 받아 인간성의 문제에 대해 관심이 많았습니다.

〈농가의 결혼식〉에서 결혼 축하객들은 신랑과 신부를 축하하기보다는 먹고 마시는 일에 몰두해 있습니다. 우리 자신 같기도 하네요. 인간성에 대한 날카로운 통찰입니다. 브뤼헐은 수많은 사람이 들어찬 공간을 탁월한 화면 구성 방식으로 실감 나게 묘사하였습니다. 대각선 방향으로 놓인 식탁은 화면에 깊이와 역동성을 부여합니다. 인물들의 움직임은 뒤쪽의 입구에 모여 있는 사람들로부터 앞쪽에서 음식을 나르고 있는 사람들에게로 이어집니다. 음식을 식탁으로 옮기는 사람을 따라 관객의 시선은 그림 중앙의 푸른 벽걸이 앞에 앉아 있는 신부에게로 향하게 되지요. 땅딸막하고 튼튼한 몸집의 인물들은 브뤼헐이 이탈리아 르네상스의 영향을 받았음을 보여 줍니다. 단순하면서도 무게감이 있는 조각적인 인물들은 이탈리아 르네상스 미술의 특징입니다. 브뤼헐은 이탈리아 르네상스 미술의 영향을 그림 속에 그대로 옮기지 않고, 플랑드르 지역의 농부라는 그림 속 인

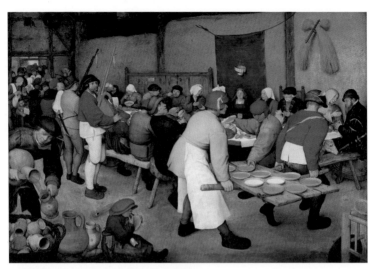

| 브뤼헐, 〈농가의 결혼식〉, 1568년, 빈미술사박물관

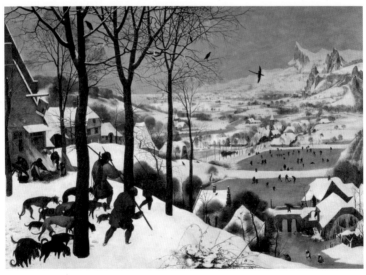

| 브뤼헐, 〈눈 속의 사냥꾼〉, 1565년, 빈미술사박물관

물에 맞게 변형시켰습니다. 따라서 이탈리아의 완벽한 신체 비례를 갖춘 이상적 인간이 여기서는 작고 단단한 현실 속의 농부로 탈바꿈하고 있습니다.

〈눈 속의 사냥꾼〉은 브뤼헐의 사계절 연작 중 겨울로, 일종의 달력 그림이라고 할 수 있습니다. 네덜란드의 겨울이 하늘에서 내려다본 시점으로 펼쳐집니다. 온통 하얀 눈이 덮인 세상입니다. 사람들은 얼어붙은 호수에서 스케이트를 타며 즐깁니다. 사냥꾼들은 사냥개를 데리고 사냥에 나서고 있습니다. 굶주림의 계절인 겨울답게 사냥개들은 뼈가 드러날 정도로 바싹 말랐습니다. 오늘은 먹을 수 있으려나요?

브뤼헐은 단조로운 겨울 풍경 대신, 이렇게 당시의 실제 삶을 그림으로 가져왔습니다. 그가 다룬 현실은 은밀하게 때로는 얼얼하게 다가옵니다. 브뤼헐의 그림이 경이로운 이유이지요.

11

바로크 미술

종교 분쟁의 틈새에서 근대 국가가 시작되다

 바로크 미술은 1600년경에서 1750년경까지 지속된 미술 양식입니다. '바로크baroque'라는 말은 포르투갈어 '바로코baroco'에서 나왔고 '찌그러진 진주'라는 뜻입니다. 바로크 미술이 르네상스 미술의 균형과 조화를 불균형과 혼란으로 이끌었다며 후대의 미술사학자들이 비판적으로 붙인 이름이지요.

 바로크 미술이 유행한 시기는 유럽이 근대 세계로 들어가던 때였습니다. 종교개혁으로 인한 로마 가톨릭과 프로테스탄트의 갈등으로 대부분의 지역이 종교 분쟁에 시달렸으며 이를 해결하는 방법을 찾던 시기였습니다. 1598년, 프랑스의 앙리 4세는 낭트 칙령을 선포해 프랑스의 프로테스탄트인 위그노에게 종교의 자유를 일정 부분 허용했습니다. 1609년에는 네덜란드가 세계 최초의 프로테스탄트 국가로써 에스파냐로부터 독립을 쟁취

했습니다. 그러나 종교적 갈등은 쉽사리 봉합되지 않았고, 결국 1618년 독일 지역을 무대로 한 참혹한 종교 전쟁이 발발하였습니다. 이 전쟁은 강대국들의 이해관계가 엇갈린 가운데 1648년까지 30년 동안이나 계속되어 '30년 전쟁'이라 불립니다. 1648년의 '베스트팔렌 조약'으로 전쟁이 끝났지만, 독일은 심각한 피해를 입어 20세기 초까지 유럽의 주변 세력으로 남아야 했습니다. 전쟁이 끝난 뒤, 오늘날의 유럽 각국의 국경이 확정되었고, 프랑스가 에스파냐를 제치고 유럽의 강대국으로 등장하기에 이릅니다. 절대주의 왕정을 내세운 중앙집권화가 진행되면서 근대 국가 체제가 갖춰졌습니다. 붕괴된 봉건 질서 대신 관료제와 상비군으로 대변되는 새로운 체제가 시작된 것입니다.

참혹한 종교 전쟁과 과학혁명의 시대

'30년 전쟁'의 참혹한 상황은 이 시기 사람들을 극심한 스트레스로 몰아갔습니다. 그 스트레스가 얼마나 심각했는지 사람들이 가장 즐기는 구경거리가 공개 처형이었습니다. 공개 처형 장면이 잘 보이는 곳을 차지하기 위해 웃돈을 주고 거래할 정도였지요.

카라바조의 〈메두사〉를 보면, 목이 막 잘린 메두사는 아직 죽지 않았습니다. 잘린 목에서는 피가 분수처럼 쏟아집니다. 실제로 사람의 목이 잘리면 그 순간 바로 죽지 않고, 피가 이렇게

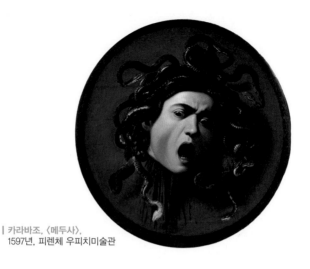

| 카라바조, 〈메두사〉,
1597년, 피렌체 우피치미술관

쏟아진다고 합니다. 작가 자신이 처형 장면을 직접 보지 않았다면 나올 수 없는 표현이지요.

1600년대는 과학혁명의 시대이기도 합니다. 지구가 우주의 중심이 아니라 주변부에 불과하다는 코페르니쿠스의 발견은 과학의 발전으로 이어졌습니다. 갈릴레이, 뉴턴 등에 의해 고전역학이 확립되어 자연관, 세계관에 변혁이 일어난 시기입니다.

이탈리아 바로크 미술

바로크 미술은 르네상스 미술을 기초로 하여 생겨났지만, 깊이감과 운동감, 빛과 어두움의 극적인 대비, 색채의 강조로 감정이 풍부하고 연극적인 느낌을 줍니다. 미술의 영역도 넓어져 더

이상 종교나 신화 소재에만 머물지 않고, 초상화, 정물화, 풍속화 등으로 범위가 넓어졌습니다. 화려하고 역동적인 바로크 미술은 정치와 사회적 변화의 흐름을 타고 유럽 전역으로 퍼져 나갔고, 르네상스 미술이 비교적 동일한 양식과 쓰임새를 지녔던 것에 비해 각 지역별로 좀 다른 모습을 띠었습니다. 바로크 미술이 처음 시작된 곳은 로마였습니다. 로마 가톨릭에서도 개혁운동이 일어납니다. 이 시기 교황들은 종교개혁과 세속 권력이 강화되어, 권력을 향한 자신들의 의지를 종교적 위상을 강화하는 쪽으로 바꿉니다. 이에 따라 '로마의 약탈' 사건으로 파괴된 로마를 재건하는 데 힘썼습니다. 로마 가톨릭 교회의 재정비와 장식을 통해 종교적 열정을 강화하기 위해 미술품 제작이 큰 활기를 띠었습니다.

베르니니, 바로크 조각의 진수를 보여 주다

1667년, 로마 가톨릭의 중심인 산 피에트로 대성당의 광장이 베르니니Giovanni Lorenzo Bernini(1598-1680)에 의해 마침내 완성되었습니다. 거대한 광장은 타원형 형태로 4열의 도리아식 열주가 감싼 형태입니다. 로마 건축을 바로크식으로 응용한 것으로, 16m 높이의 기둥 위에는 베르니니의 제자들이 만든 140점의 성인 조각상이 세워졌습니다.

베르니니는 조각, 건축, 회화, 무대 디자인 등 재능이 다재다능했습니다. 특히 그가 남긴 조각은 바로크 미술의 진수를 보여

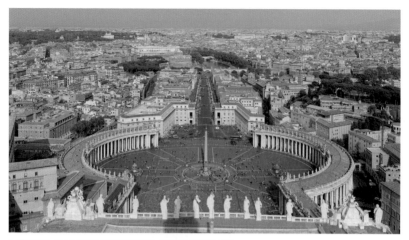

│ 베르니니, 산 피에트로 대성당의 광장, 1667년, 바티칸시국

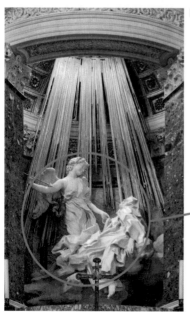

│ 베르니니, 〈성 테레사의 환희〉,
1645년~1652년, 산타 마리아 델라 비토리아
교회 부속 코르나로 예배실의 제단,
이탈리아 로마

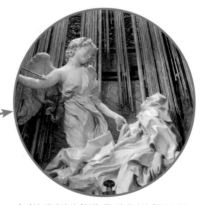

│ 〈성 테레사의 환희〉 중 테레사와 천사 부분

주는 것으로 유명합니다. 〈성 테레사의 환희〉는 교회 부속의 작은 예배당 제단을 장식하는 작품으로 제작되었습니다. 베르니니는 이 조각상을 위해 제단을 마치 연극 무대처럼 꾸몄습니다. 성 테레사는 16세기에 살았던 수녀로 자신이 본 환상을 책으로 남겼습니다. 이 성녀는 천사가 화살로 자신의 가슴을 찌르자, 고통과 함께 종교적 환희를 느꼈다고 합니다. 베르니니는 이 순간을 조각으로 표현하고자 했습니다. 기절한 채 환희에 젖어 있는 성 테레사와 그 옆의 천사는 구름을 타고 하늘에서 쏟아지고 있는 빛을 향해 승천하고 있습니다.

인물들의 배치와 그 인물들을 받쳐주고 있는 장치들은 매우 정교해 성 테레사와 천사는 공중에 떠 있는 것처럼 보입니다. 마치 무대 효과처럼 보이는 이러한 특징과 성 테레사의 얼굴에 나타난 풍부한 감정 표현, 옷자락의 휘날림은 종교적 열정을 고조시킵니다. 얼마 지나지 않아 유럽의 조각가들은 베르니니 조각을 따라하기에 이릅니다.

명암을 극적으로 이용한 카라바조

사실주의에 등을 돌렸던 매너리즘 미술 이후로, 이탈리아 미술은 다시 사실주의로 돌아가게 됩니다. 카라바조Michelangelo da Caravaggio(1571-1610)는 귀족적이고 비현실적인 매너리즘 인물이 아닌 서민적이고 현실감이 넘치는 인물을 그렸습니다. 카라바조는 명암의 극적인 대조를 통해 감정을 더욱 강렬하게 만드는

방법을 썼습니다. 그가 처음으로 시도한 한쪽에서만 비추는 연극의 조명 같은 강렬한 빛은 관객이 그림 장면에 집중하게끔 합니다. 또한 배경을 어둡게 처리했는데, 이러한 그의 방법을 '암흑 양식il tenebroso'이라고 합니다.

카라바조는 교회로부터 주문을 받아 다양한 종교적 주제로 그림을 그렸습니다. 그러면서 눈앞에 펼쳐진 현실 세계가 아름답기보다는 오히려 추하고 비참하다는 것을 깨달았습니다. 그의 종교화에 나오는 성인들은 고귀하고 위엄 있는 모습이 아니라 초라하고 생활에 찌든 모습입니다. 〈의심하는 토마〉에서 예수의 부활을 의심하며 예수의 옆구리에 난 상처를 손가락으로 확인하는 토마와 사도들은 늙고 가난한 부두 노동자입니다. 당시 사람들은 이러한 모습에 충격을 받고 비난을 퍼부었지만 카라바조는 상관하지 않았습니다. 있는 그대로의 현실을 충실히 묘사하려 했던 그는 성서에 나오는 사도들이 실제로 이러했다고 믿었고, 그림으로 옮겼습니다. 게다가 명암의 대비가 뚜렷한 암흑양식이 화면을 더욱 강렬하게 만들었습니다. 그래서일까요? 카라바조의 사도들은 불가해하게 감정을 자극합니다. 없던 신앙심도 생기게 하는 것은 이런 순간이 아닐까 싶습니다.

방랑자이자 범죄자로 일생을 떠돌았던 카라바조는 '골리앗의 머리를 든 다윗'이라는 주제로 두 점의 작품을 남겼습니다. 두 작품 모두에서 다윗은 마치 화면에서 팔이 튀어나온 것 같은 느낌이 들게 손에 쥔 골리앗의 머리를 대각선 방향으로 내

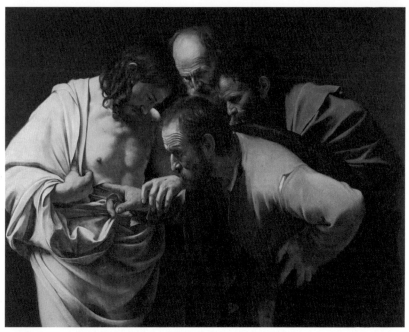

| 카라바조, 〈의심하는 토마〉, 1602년–1603년경, 포츠담 상수시궁 자선시설

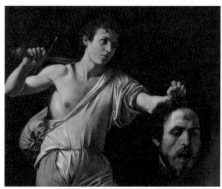

| 카라바조, 〈골리앗의 머리를 든 다윗〉,
 1600년–1601년, 빈미술사박물관

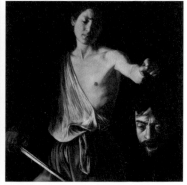

| 카라바조, 〈골리앗의 머리를 든 다윗〉,
 1609년–1610년, 로마 보르게제미술관

밀고 있습니다. 전형적인 바로크 구도이지요. 먼저 제작된 1600년경의 작품에서 다윗은 자신의 성취가 자랑스러운 나머지 얼굴에 홍조를 띠고 있습니다. 그런데 1609년경의 작품에서는 매우 심란해 보이는 표정으로 골리앗의 머리를 내려다봅니다. 카라바조의 마지막 그림인 이 작품에서 다윗과 골리앗은 모두 카라바조 자신의 얼굴입니다. 다윗은 젊은 시절의 카라바조, 골리앗은 방탕한 삶 끝에 객사 직전인 나이 든 카라바조의 모습이지요. 카라바조는 얼마 남지 않은 자신의 삶을 회한과 후회의 감정으로 돌아보는 중입니다. 절도, 폭력, 심지어 살인까지 저지른 범죄자였지만 그의 그림은 여전히 그 앞에 선 이를 흔들어 댑니다. 깊숙이 숨겨 둔 삶의 슬픔이 스며드는 순간입니다.

에스파냐 바로크 미술

17세기에 이르러 에스파냐는 강대국의 면모를 상실합니다. 네덜란드라는 풍요로운 식민지를 잃었고, '30년 전쟁'에서는 막대한 전쟁 비용만 지출하고, 프랑스에게 유럽의 주도력을 빼앗겼습니다. 이러한 상황에서 에스파냐의 왕가와 귀족, 로마 가톨릭은 자신들의 위상을 지키기 위해 안간힘을 써야 했습니다.

실제 빛을 표현한 벨라스케스

벨라스케스Diego Velázquez(1599-1660)는 왕가에 고용된 궁

정 화가였습니다. 일찍이 천재적 재능을 선보였던 벨라스케스는 24세라는 젊은 나이에 에스파냐 왕실의 수석 화가가 되었습니다. 그는 궁정 초상화를 그리면서도 엄격한 사실주의적 태도를 지켰습니다. 바로크 미술의 특징인 화려함과 과장 대신 단순하면서도 실제적인 기법을 사용했습니다. 에스파냐를 방문했던 루벤스의 충고에 따라 벨라스케스는 로마로 가서 위대한 걸작들을 연구했습니다. 티치아노, 루벤스, 카라바조의 영향을 받았지만, 자신만의 독자적인 양식을 세웠습니다.

〈시녀들〉은 집단 초상화로 왕실에서 벌어지고 있는 한순간의 장면을 담았습니다. 가운데 서 있는 어린 소녀는 마르가레타 공주로 두 명의 시녀를 거느리고 있고, 그 뒤쪽에는 수녀와 신부의 모습이 보입니다. 엄격한 가톨릭 국가였던 에스파냐는 왕실 일가의 수행원에 가톨릭 성직자를 포함시켰습니다. 마르가레타 공주가 입은 섬세한 하얀 드레스는 화면의 초점 역할을 합니다. 그림 왼쪽에서 캔버스를 마주하고 작업 중인 화가는 벨라스케스 자신이며, 오른쪽에는 당시 궁정에서 유희를 위해 머물게 했던 두 명의 난쟁이 여인이 서 있습니다. 주의해서 봐야 하는 것은 마르가레타 공주와 벨라스케스 사이에 있는 거울입니다. 거울은 왕과 왕비를 비춥니다. 벨라스케스는 아마도 국왕 부부의 초상화를 그리고 있던 중에 공주 일행의 방문을 받은 듯합니다. 이러한 장면은 세심한 화면 구성과 연극적인 조명이 아니라 사물을 은은히 비추는 빛의 효과로 한층 사실성이 두드러집니

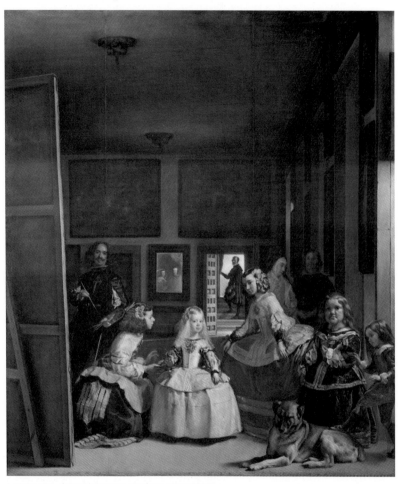

| 벨라스케스, 〈시녀들〉, 1656년, 마드리드 프라도미술관

다. 벨라스케스는 붓을 능숙하게 사용하여 실제의 빛과 색채를 표현함으로써 19세기 인상주의 미술에 큰 영향을 미쳤습니다.

네덜란드 바로크 미술

17세기에 네덜란드 미술은 스페인의 식민 지배에서 벗어나면서 큰 변화를 맞이했습니다. 지금의 네덜란드인 북쪽 지역에서 프로테스탄트가 주류가 되면서 종교 미술이 쇠퇴하고 장르화가 탄생했습니다. 드디어 정치·종교와 상관없이 일반 시민들의 소소한 취향을 만족시켜 줄 수 있는 미술 작품이 나오게 된 것이지요.

다재다능의 대명사 루벤스

지금의 벨기에 지역은 전통적으로 가톨릭 세력이 강해, 종교개혁 이후에도 종교 미술이 발달했습니다. 그중 단연 돋보였던 사람이 루벤스Peter Paul Rubens(1577-1640)입니다. 루벤스는 전 유럽을 다니며 화가이자 외교관으로 화려한 일생을 살았습니다. 플랑드르 지역 외에도 영국, 프랑스, 에스파냐 등 여러 나라에서 화가로 이름을 날렸지요. 그는 카라바조의 영향을 받아 강한 명암의 대비를 화면에 즐겨 표현했습니다. 또한 플랑드르 미술로부터는 색채 사용법과 사실주의를 배웠습니다.

루벤스는 고향인 안트베르펜에서 궁정 화가로 일하면서 수

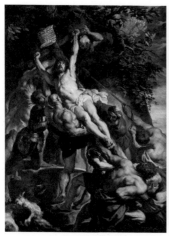

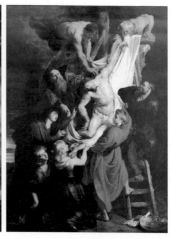

| 루벤스, 〈십자가를 세움〉, 1611년, 성모 마리아 대성당, 벨기에 안트베르펜

| 루벤스, 〈십자가에서 내림〉, 1612년-1614년, 성모 마리아 대성당, 벨기에 안트베르펜

많은 종교화를 제작하였습니다. 〈십자가를 세움〉과 〈십자가에서 내림〉은 원래는 따로 제작되었지만, 현재는 한 쌍처럼 취급되는 작품입니다. 주제가 연속되고 대각선 구도가 알파벳 V 자를 형성한다는 점에서 수긍이 가기도 합니다. 〈십자가를 세움〉에서 예수가 매달린 십자가를 세우는 남자들은 온힘을 다하고 있습니다. 터질 듯이 부푼 어깨 근육과 장딴지의 생생한 묘사에서 미켈란젤로의 영향이 보입니다. 나무의 세밀한 표현은 루벤스가 플랑드르 출신임을 다시 한번 떠올리게 합니다. 〈십자가에서 내림〉에서 죽은 예수의 몸은 실제의 시체가 그러한 것처럼 한쪽으로 기울어져 있어 루벤스가 얼마나 정확하게 묘사했는지 알 수 있습니다. 불길한 검은 하늘은 주제가 갖는 비극성을 한

층 더 강렬하게 드러냅니다. 루벤스의 탁월한 색채 감각이 느껴
집니다.

새로운 초상화의 모범을 보여 준 반다이크

루벤스의 제자였던 반다이크Anthony van Dyck(1599-1641)는
영국에 정착해 궁정 화가로 활동했습니다. 영국에서 반다이크
는 뛰어난 초상화가로서 차갑고 틀에 박힌 자세를 고수했던 왕
실 초상화에 새로운 바람을 불어넣었습니다. 당시의 영국 국왕
을 그린 〈찰스 1세〉에서 찰스 1세는 우아하고 지성을 갖춘 국왕

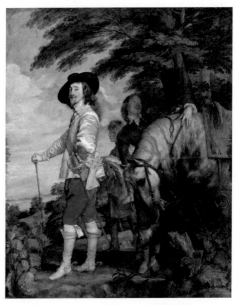

| 반다이크, 〈찰스 1세〉, 1635년, 파리 루브르박물관

의 모습으로 묘사되었습니다. 국왕은 실내에서 정면 또는 옆을 향한 자세가 아니라 야외에서 자연스럽게 서 있습니다. 옷의 질감과 색채의 뛰어난 처리는 반다이크가 플랑드르 출신임을 바로 떠오르게 합니다. 그의 귀족적이고 유려한 초상화들은 이후 좋은 본보기가 되었습니다.

네덜란드 장르화

지금의 네덜란드는 독립전쟁(1567-1648)을 벌인 끝에 에스파냐의 식민 지배에서 벗어납니다. 최초로 프로테스탄트 국가인 네덜란드가 탄생한 것입니다. 이제 기존의 네덜란드 지역은 오늘날의 벨기에와 네덜란드로 나눠지게 됩니다. 네덜란드에서는 우상숭배를 엄격히 금지했기 때문에 종교 미술이 쇠퇴하기에 이릅니다. 대신에 이곳에서는 미술 소재가 정물화, 풍경화, 초상화, 풍속화 등 일상적인 것으로 확대되었습니다. 이러한 미술을 '장르화genre painting'라고 부릅니다.

장르화는 종교개혁 때문에 탄생했지만 그에 못지않게 네덜란드 미술의 후원자가 교회나 귀족 계급이 아니라 시민 계급이었다는 점도 작용했습니다. 상업과 무역을 주도했던 시민들은 일상생활을 그린 그림들로 집을 장식하는 것을 좋아했고, 미술 시장을 세워 미술품을 유통시켰습니다. 미술 시장의 형성은 재능 있는 화가를 많이 배출해 네덜란드 미술의 발전에 기여했습

니다. 꽃 정물, 바다 풍경만 전문으로 그리는 화가가 있을 정도였으니까요. 그리고 이제 미술의 주류로 회화가 완전히 뿌리 내립니다. 유통 과정에서 회화가 가장 적절했기 때문이지요.

생기 있고 유쾌한 초상화를 그린 할스

할스Frans Hals(1580-1666)는 생기가 넘치고 유쾌한 분위기를 가진 초상화를 그리는 데 뛰어났습니다. 〈즐거운 토퍼〉는 마치 스냅 사진처럼 인물의 한순간을 포착했습니다. 기분 좋게 술에 취해 얼굴이 붉어진 남자가 지금 막

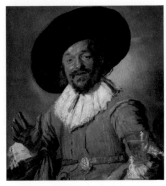

| 할스, 〈즐거운 토퍼〉,
1627년, 암스테르담국립미술관

손을 올리며 입을 열려고 합니다. 할스는 약간은 허풍이 심하고 수다스러울 것 같은 이 인물의 특징을 유쾌하고 생생하게 그려 냈습니다.

명암으로 감정을 표현한 명암법의 대가 렘브란트

렘브란트Rembrandt van Rijn(1606-1669)는 미술사에서 가장 위대한 화가 중 한 명으로, 매우 파란만장한 인생을 살았습니다. 젊었을 때는 암스테르담에서 유명한 초상화가로 명성을 누렸지만 인기가 떨어지고 나서는 파산했을 정도로 노년에는 무척 어

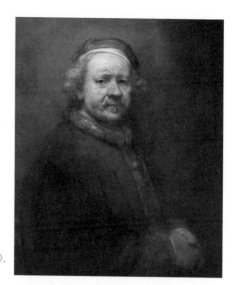

| 렘브란트, 〈63세의 자화상〉,
1669년, 런던국립미술관

| 렘브란트, 〈야간 순찰대〉, 1642년, 암스테르담국립미술관

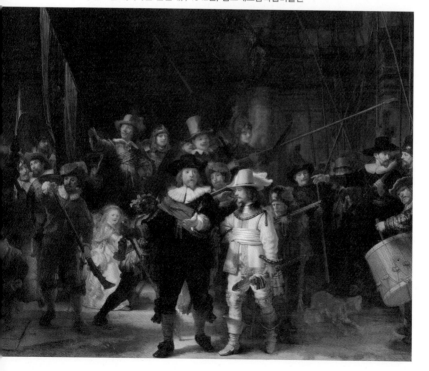

럽게 살았습니다. 또한 첫째 부인과 둘째 부인, 자식들까지 모두 렘브란트보다 먼저 죽는 비극을 겪었지요. 그는 여러 점의 자화 상을 남겼는데, 특히 노년의 자화상은 인생의 희비극을 모두 겪은 후 깊은 성찰에 도달한, 한 위대한 인간의 모습을 보여 줍니다. 렘브란트는 명암의 미묘한 변화로 분위기와 감정을 표현하는 방법을 써서 명암법을 완전히 터득하고 있음을 드러냅니다. 젊은 시절에는 카라바조의 영향으로 극적인 명암 대비를 사용했지만, 말년에는 인간 내면의 표현에 중점을 두어 섬세하고 차분한 느낌의 명암법을 사용했습니다.

〈야간 순찰대〉는 반코크가 이끄는 민병대를 그린 집단 초상화로 바로크 초상화의 진면목을 보여 줍니다. 당시 네덜란드에서는 직업의 정체성을 나타낸 집단 초상화가 인기를 끌었습니다. 연극적인 명암의 대비, 운동감이 느껴지는 화면 구도, 각자 자유로운 자세를 취하고 있는 인물들, 적절한 색채의 사용은 풍부한 감정 표현과 생생한 분위기를 이루어 관객을 그림 속으로 끌어당깁니다.

평범한 실내의 모습을 완벽하게 묘사한 페르메이르

페르메이르Johannes Vermeer(1632-1675)는 델프트에서 태어나 평생을 그곳에서 보냈다는 약간의 기록 말고는 생애가 거의 알려져 있지 않습니다. 그가 남긴 작품들은 대부분 인물이 실내에 있는 광경입니다. 평범한 실내의 모습은 질감, 색채, 형태 등을

완벽하게 묘사해 낸 페르메이르에 의해 특별한 것이 되었습니다. 〈부엌에서 일하는 하녀〉에서 자신의 일에 열중하고 있는 하녀는 고요하면서도 단순해 마치 정물 같은 느낌입니다. 몸은 견고하면서도 부드럽게 처리되어 하녀의 성실함이 전해지는 듯합니다. 하녀의 머리 뒤편의 오른쪽 벽을 자세히 보면 못 자국이 있습니다. 인간의 눈만으로는 포착할 수 없는 표현입니다. 페르메이르는 아마도 카메라 옵스큐라camera obscura(어두운 방이라는 뜻)라는 도구를 활용한 것 같습니다. 카메라 옵스큐라는 현실을 사진처럼 정밀하게 묘사하기 위해 화가들이 사용했던 도구로, 사진의 탄생에 기여하기도 했지요. 왼쪽의 창문에서 쏟아져 들어오는 빛은 실내의 모든 사물에 작용하여, 미묘한 색감의 변화를 일으킵니다. 사물 하나하나는 정확하고 세심하게 묘사되었고, 화면의 전체 구도는 균형과 조화를 이루어 차분하면서도 단아한 분위기를 냅니다.

〈화가의 작업실〉은 페르메이르가 활동하던 시대의 전형적인 작업실 내부를 보여 줍니다. 바닥의 바둑판무늬와 관객에게 등지고 앉은 화가의 뒷모습은 화면 깊숙이 시선을 끌어당기는 역할을 합니다. 화면 왼쪽의 커튼은 마치 연극 무대의 막처럼 보입니다. 무엇보다 우리의 눈길을 끄는 것은 모델이 입은 의상입니다. 일본 여인의 전통 의상과 매우 흡사하지요. 벽에는 세계지도가 걸려 있네요. 당시 네덜란드는 가정집 실내를 세계 지도로 장식하는 것이 대유행이었다고 합니다. 1602년에 동인도회

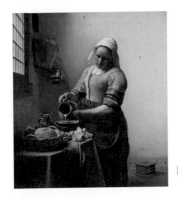

| 페르메이르, 〈부엌에서 일하는 하녀〉, 1658년, 암스테르담국립미술관

| 페르메이르, 〈화가의 작업실〉, 1666년–1668년, 빈미술사박물관

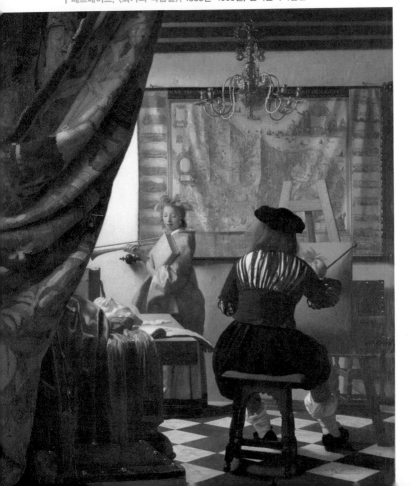

사라는 국책 회사를 세우고 멀리 아시아 끝에 있는 일본까지 항해했던 네덜란드의 해상 무역 활동을 보여 주는 것입니다.

바니타스 정물, 인생의 허무함과 마주하다

'30년 전쟁'으로 참혹한 죽음이 도처에서 목격되면서 유럽 사람들은 인생이 허무하다는 생각에 빠져들었습니다. 이러한 생각은 미술에서는 허무함 또는 헛됨을 뜻하는 '바니타스vanitas' 주제로 나타났습니다. 바니타스 주제는 구약성서의 전도서에 나오는 "헛되고 헛되도다"라는 구절에서 유래했다고 합니다. 바니타스는 해골, 꺼진 촛불, 유리잔, 시든 꽃, 먹다 남긴 음식, 흐트러진 식탁 등으로 상징됩니다. 그림에서 이러한 상징을 찾아보는 것도 꽤 재미있습니다.

네덜란드에서는 특이하게도 정물화에서 바니타스를 다루었습니다. 클라스와 헤다의 정물화를 살펴보도록 하지요. 클라스 Pieter Claesz(1597-1661)의 〈바니타스 정물〉은 해골이라는 명백한 상징으로 바니타스를 표현합니다. 낡은 책으로 암시되는 심오한 지식도 죽음 앞에서는 아무것도 아니라는 의미이지요.

헤다Willem Claesz Heda(1594-1680)의 정물화는 어질러진 식탁의 모습을 통해 바니타스를 표현했습니다. 풍성하고 먹음직스럽게 차려졌을 식탁은 식사가 끝난 후 잔뜩 흐트러졌습니다. 화면 오른쪽의 유리잔은 유리가 갖는 특성을 그대로 드러냅니다. 그림이란 걸 잊고 손을 대고 싶을 정도이지요. 당시 네덜란드의

| 클라스, 〈바니타스 정물〉, 1630년, 빈미술사박물관

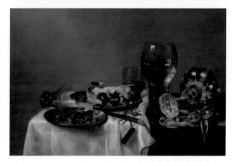

| 헤다, 〈정물〉, 1634년, 드레스덴 알터마이스터미술관

화가들의 기량을 알아보는 객관적 기준 중 하나가 유리잔이나 주전자 표면의 생생한 묘사였다고 합니다.

프랑스 바로크 미술, 고전주의를 지향하다

프랑스의 바로크 미술은 절대주의 체제와 긴밀한 관계를 맺고 있습니다. 에스파냐를 대신해 유럽의 지배 세력으로 등장한

프랑스의 부르봉 왕가는 강력한 왕권 강화를 추구했는데, 이것이 바로 절대주의 체제입니다. 프랑스의 절대주의 체제는 루이 14세 때 세워졌습니다. 왕의 권위는 신으로부터 나왔다는 '왕권 신수설'을 신봉했던 루이 14세는 왕권을 과시하기 위해 기존의 왕궁이었던 루브르궁 대신 파리 교외에 베르사유 궁전을 지었습니다. 웅장한 규모와 화려한 장식을 자랑하는 베르사유 궁전은 프랑스 바로크 건축을 대표합니다. 베르사유 궁전의 건축에서 그러하듯이 프랑스 바로크 미술은 프랑스 궁정과 매우 깊은 관련이 있습니다.

고전주의 미술을 이끈 푸생

회화에 있어서 프랑스 바로크는 고전주의를 지향했습니다. 바로크의 격정적이고 혼란스러운 화면 대신 차분하고 절제된 표현이 주를 이루었습니다. 여기에는 이탈리아 바로크 미술을 싫어했던 루이 14세의 취향이 반영되었습니다.

고전주의를 이끌었던 화가는 푸생Nicolas Poussin(1594-1665)입니다. 그는 프랑스 태생이지만 주로 로마에서 활동했습니다. 푸생은 로마에서 고전 시대의 조각상들을 정열적으로 연구하고, 고대 그리스 로마의 신화, 역사를 주제로 한 작품을 제작했습니다. 고전 조각이야말로 완벽한 미술의 표본이라고 생각한 그는 그 기준에 따라 자연에 대한 묘사 방법의 공식을 세우기에 이릅니다. 이는 고전 미술과 구별하는 의미에서 아카데미academy 미

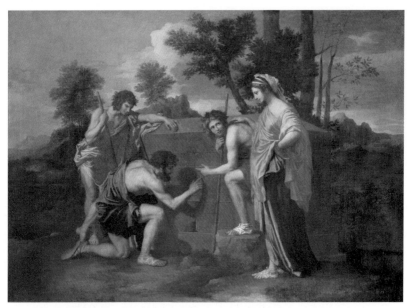

| 푸생, 〈아르카디아에도 나는 있다〉, 1637년-1639년, 파리 루브르박물관

술이라 불립니다. 푸생은 그림에서는 역사, 종교, 신화 등 위대한 주제를 다뤄야 하며, 일상을 묘사한 것은 질이 낮은 행위라고 주장했습니다. 이러한 푸생의 창작 태도는 이후 19세기까지 프랑스 미술에 큰 영향을 주게 됩니다.

〈아르카디아에도 나는 있다〉는 고전 시대에 대한 동경을 숨김없이 드러내고 있습니다. 고요하고 아름다운 풍경 속에서 고전 시대의 조각상 같은 인물들이 우아한 자세를 취하고 있습니다. 화면 구성은 조화와 균형에 입각해 좌우가 대칭을 이룹니다. 중앙에 있는 사각형 형태의 무덤은 수평 구도를 형성하고 있습

니다. 주변의 인물들은 좌우로 두 명씩 서 있고, 서로 마주 보고 있습니다. 왼쪽의 푸른 옷의 양치기는 오른쪽 붉은 옷의 양치기와 서로 연결되어 있지요. 그러나 푸생이 그린 고전주의는 고전주의 자체가 될 수 없었습니다. 시대가 달라졌기 때문이지요. 이 점은 작품의 주제에서 명백해집니다. 기독교의 에덴동산에 비교될 만한 그리스 신화에 등장하는 이상향인 아르카디아에도 죽음이 있다는 심각한 내용이지요. 어떻습니까? 바니타스가 연상되지 않나요?

로코코 미술, 몰락하는 귀족이 누린 허망한 쾌락

로코코rococo란 말은 조약돌 혹은 조개 양식을 말하는 '로카이유rocaille'에서 나왔으며, 주로 실내 장식에서 쓰는 용어입니다. 따라서 명칭 자체에 이미 장식 중심이라는 의미가 담겨 있지요. 로코코 양식은 바로크가 막바지에 이르렀을 때인 1720년경에 프랑스 파리에서 시작되어 1770년대까지 지속되었습니다. 이 시기는 절대왕정이 무너지고, 귀족과 시민 계급의 갈등이 폭발하여 시민 계급이 권력을 장악하는 기간과 맞물립니다. 종교적 권위는 거의 사라져 버립니다. 이런 상황에서 자신들의 시대가 저물고 있음을 자각한 귀족들은 현실을 외면하고 사치와 쾌락에 빠져듭니다. 미술 역시 그러합니다.

로코코 미술은 몰락하는 귀족들의 취향이 낳은 결과물입니

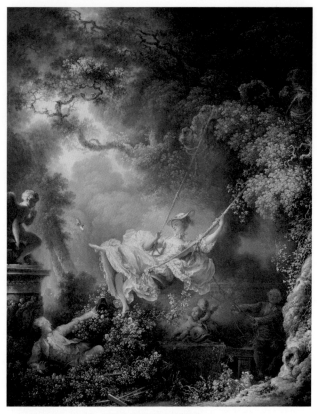

| 프라고나르, 〈그네〉, 1767년, 파리 루브르박물관

다. 로코코는 바로크 미술의 화려함은 이어받았지만, 장식에 치우쳐 화사하고 밝은 색채와 섬세하고 복잡한 무늬, 곡선을 강조합니다. 우아하고 유쾌하지만 생기가 없는 인공적 느낌의 미술이지요. 소재도 귀족 연회나 관능적 쾌락 등의 감각적이고 가벼운 것이 많았습니다.

프라고나르Jean-Honoré Fragonard(1732-1806)의 〈그네〉에는 로
코코의 감각적이고 쾌락적인 특성이 잘 드러나 있습니다. 그네
를 타는 귀부인의 앞뒤로 두 명의 남자가 보입니다. 앞쪽의 남
자는 거의 누운 자세로 치마 속을 훔쳐봅니다. 관능적 쾌락을
노골적으로 표현한 것이지요. 귀부인이 입은 옷의 옅은 주홍색
처럼 화사하고 가벼운 색채 또한 이를 뒷받침합니다.

와토, 몽롱하고 우수 어린 분위기를 그리다

화려한 귀족 사회가 사실은 몰락의 길로 접어들었음을 예민
하게 느낀 사람이 있습니다. 와토Jean Antoine Watteau(1684-1721)
이지요. 그는 왕과 귀족이 하루가 멀다 하고 벌이는 축제와 연
회를 장식하는 일을 하면서 귀족 사회의 병폐를 직접 목격했습
니다. 일생 병에 시달렸고, 결국에는 37세라는 젊은 나이에 죽
은 이 화가는 화려한 아름다움이라는 것이 얼마나 덧없는 것인
지 잘 알고 있었던 것 같습니다.

〈키테라섬에서의 출항〉은 과거에 비너스 여신을 숭배했던
곳으로, 지중해에 실존하는 키테라섬을 거니는 귀족들을 묘사
한 작품입니다. 그러나 바다와 땅, 하늘과 바다가 뚜렷이 구별되
지 않은 모호한 풍경 처리, 곡선을 이루며 공중에 떠 있는 아기
천사들은 이곳이 실제 공간인지 꿈속의 공간인지를 헷갈리게
합니다. 인물들은 모두 우아하고 세련된 모습이지만 생기가 없
습니다. 섬세한 곡선과 밝고 반짝이지만 비현실적인 색채, 미묘

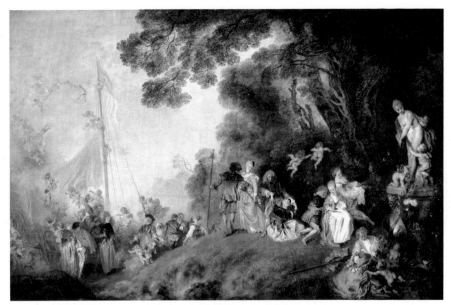

| 와토, 〈키테라섬에서의 출항〉, 1717년, 파리 루브르박물관

 한 명암의 사용은 화면 전체가 몽롱하고 우수 어린 분위기를 띠
게끔 합니다. 쌍을 이룬 남녀들은 즐거움 대신에 고요한 슬픔에
잠겨 있는 모습처럼 보입니다. 마치 자신들의 몰락을 예감하고
있는 듯 말입니다.

12

신고전주의 미술

18세기 말에 유럽은 격변의 시대를 맞이합니다. 바로 프랑스 혁명과 산업혁명이지요. 1789년에 일어난 프랑스 혁명은 유럽을 혁명의 열기에 휩싸이게 합니다. 1760년 영국에서 시작된 산업혁명 역시 급속하게 퍼져 나갔습니다.

당시 프랑스는 유럽 문명의 중심지였기 때문에 프랑스 혁명의 파급력은 상당했습니다. 프랑스 혁명은 절대주의와 귀족 사회를 몰락시키고, 시민 계급을 지배 세력으로 전면에 등장시켰습니다.

실리와 합리성을 중요시 여겼던 시민 계급은 뉴턴으로 대표되는 17세기의 과학혁명에 뿌리를 둔 계몽주의를 사상적 기반으로 삼고 있었습니다. 계몽주의는 우주는 과학적 방법에 근거해 완전히 이해할 수 있다고 생각했고, 교육을 통해 인간은 무

한히 진보할 수 있다고 믿었습니다. 따라서 비합리적인 세계를 대표하는 종교에 대해 비판적이었지요. 계몽주의의 보급은 16세기 종교개혁 이후 대량 출판이 가능해지면서 지식의 대중화가 진행되고 있었다는 배경이 있었습니다.

신고전주의는 1750년경에서 1850년경까지 지속된 미술 양식으로 프랑스가 주도했습니다. 왕권과 신분 질서로 상징되는 낡은 체제를 전복시키고 새로운 국가를 세우고자 했던 혁명 주도 세력의 입장에서 감각적 쾌락을 추구했던 로코코 미술은 타락한 귀족 사회의 산물로 여겨졌습니다. 애국심과 고결한 도덕적 이상, 영웅심을 갖춘 시민 사회에 어울릴 만한 새로운 미술이 요구되었지요. 신고전주의는 이러한 맥락에서 탄생했습니다. 즉 시민 계급을 대변하는 고전주의인 것입니다.

시민혁명과 시민의 미술

1748년에서 1779년 사이에 폼페이가 발굴되어 화산재 밑에 가려져 있던 고대 로마의 유산이 모습을 드러내자, 고전을 향한 관심이 높아졌습니다. 독일 태생의 미학자이자 미술사학자였던 빙켈만 Johann Joachim Winckelmann(1717-1768)은 1755년 출간한 《회화 및 조각에 있어서의 그리스 미술품의 모방에 관한 고찰》에서 고전 시대의 미술품을 고결한 단순성과 고요한 위대성이라는 특성으로 찬양했습니다. 당대의 고전 시대에 대한 높은

관심은 신고전주의의 전개에 영향을 미쳤습니다. 신고전주의는 고전 미술, 특히 그리스 로마의 미술과 신화, 역사에 대한 모방에서 시작된 미술입니다. 정확하고 엄격한 선과 명쾌한 구도를 지향해 회화에서 인물들은 조각 같고 채색은 매끈하고 꼼꼼합니다. 주제는 고대 그리스 로마의 역사나 신화에 나오는 서사와 영웅의 이야기입니다.

정치적 변신을 거듭한 다비드

신고전주의는 푸생의 고전주의에 뿌리를 두고 신고전주의라는 명칭을 사용했지만, 추구하는 바는 전혀 달랐습니다. 다비드Jacques-Louis David(1748-1825)가 주도했던 신고전주의는 기본적으로 정치 선전 미술의 성향을 갖고 있었기 때문입니다. 이는 혁명 정부에서 나폴레옹 정권까지 이어지는 다비드의 적극적인 정치 행보로도 뒷받침됩니다. 그는 혁명이 일어나기 전에는 왕실과 귀족의 후원을 받았고, 혁명이 일어난 이후에는 프랑스 왕인 루이 16세의 단두대 처형에 찬성표를 던진 열렬한 자코뱅 당원이었고, 나폴레옹이 권력을 잡은 후에는 나폴레옹 찬미자였습니다.

다비드는 프랑스 왕립 아카데미에서 로마상을 받아, 로마로 유학을 떠났습니다. 그곳에서 그는 그리스와 로마 조각을 연구해, 인체를 사실적이면서도 이상적으로 묘사하는 방법과 화면

을 단순하고 명확하게 처리하는 방식을 터득하였습니다. 또한 용기, 공공의 선, 개인의 영웅적 희생 등을 내세운 로마의 역사와 가치관에 매료되어 이를 작품의 주제로 삼아 표현하고자 했습니다.

프랑스 왕실의 주문을 받아 제작한 〈호라티우스 형제의 맹세〉는 기원전 669년에 일어났던 로마와 알바롱가 분쟁을 소재로 하였습니다. 계속되는 전쟁에 지친 로마와 알바롱가는 전쟁을 끝내기 위해 협의안을 마련합니다. 로마와 알바롱가에서 각각 한 가문을 뽑아 대리전을 치르는 것이었지요. 로마는 호라티우스 가문이, 알바롱가는 쿠리아티우스 가문이 선택되었습니다. 비극은 양 집안이 혼인으로 맺어져 있었다는 점에서 출발합니다. 쿠리아티우스 가문의 딸 사비나는 호라티우스 집안의 아들과 결혼한 상태였고, 호라티우스의 딸인 카밀라는 쿠리아티우스 가문의 청년과 약혼한 상태였습니다. 호라티우스 가문이 승리를 거두었지만, 모두 죽고 아들 한 명만 살아남았습니다. 카밀라는 당연히 약혼자를 죽인 오빠를 원망했고, 오빠는 적의 죽음을 슬퍼하는 반역을 저질렀다며 누이를 살해했습니다. 하지만 아버지는 그런 아들을 애국자라 찬양했다는 내용입니다.

화면 구성 방식은 철저하게 균형미와 절제미를 추구했습니다. 호라티우스 가문의 아버지는 3개의 아치를 배경으로 화면의 정중앙에 서 있습니다. 그는 3개의 칼을 들고 있고, 그 왼쪽에는 결의에 찬 3명의 아들이, 오른쪽에는 비탄에 잠긴 3명의 여인이

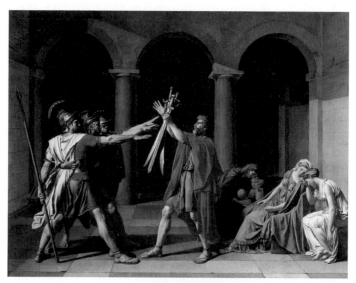

| 다비드, 〈호라티우스 형제의 맹세〉, 1784년, 파리 루브르박물관

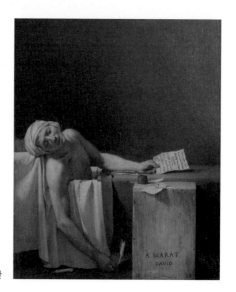

| 다비드, 〈마라의 죽음〉,
1793년, 브뤼셀왕립미술관

보입니다. 3이라는 숫자 자체가 갖는 조화와 균형이 반복되면서 남성과 여성으로 대비되는 공공의 선과 개인적 희생이 대비되고 있는 것이지요. 인물들은 모두 감정이 절제된 모습이며, 윤곽선이 두드러져 조각처럼 보이도록 묘사되었습니다. 색채는 선을 돋보이기 위해 차분하고 매끈한 느낌으로 처리했습니다.

다비드는 왕실의 후원을 받는 중에도 계몽주의와 혁명 이념에 귀를 기울입니다. 프랑스 혁명이 일어난 뒤에는 혁명의 이념과 이상을 널리 알리는 데 자신의 미술을 적극적으로 활용합니다. 〈마라의 죽음〉은 혁명과 고전 미술에 대한 그의 열정을 동시에 보여 줍니다. 혁명 지도자 중 한 명이었던 마라는 급진주의자로 평소 피부병으로 인해 자주 욕조에서 일을 하곤 했다고 합니다. 다비드는 이 사실을 강조하기 위해 마라를 욕조에서 죽어 가는 모습으로 그렸습니다. 원래 마라는 방 안에 서 있다가 그의 급진주의에 반감을 품은 샤를로트 데 코르데에게 살해당했습니다. 마라의 친구였던 다비드는 이 소식을 듣고 이 작품을 그렸습니다. 욕조에서 죽어 가는 마라가 머리를 서서히 기울이고 있는 모습에서 익숙한 그 누군가가 떠오릅니다. 〈피에타〉의 예수입니다. 마라가 혁명의 순교자라는 의미이지요. 죽는 순간까지도 펜을 쥐고 있는 모습, 책상이자 일종의 묘비로 상징되는 작은 나무상자 또한 이를 뒷받침합니다. 다비드는 이러한 극적인 상황을 장엄하면서도 단순하게 처리했습니다. 주체할 수 없는 감정의 흔들림은 존재하지 않습니다.

스승을 능가한 소묘의 천재 앵그르

　다비드는 수많은 제자를 두었는데, 그중 재능이 가장 뛰어나 스승의 사랑을 한 몸에 받았던 인물이 앵그르Jean Auguste Dominique Ingres(1780-1867)입니다. 그는 호메로스 서사시의 세세한 부분까지 그림으로 옮길 만큼 고전에 해박했습니다. 그림에서도 고전적 특성을 중시해 대상을 정밀하게 묘사하고 즉흥성과 무질서를 버려야 한다고 주장하면서, 무엇보다도 소묘와 매끈한 색칠을 강조했습니다. 이는 당시 회화의 가장 중요한 요소로 여겨졌습니다. 앵그르의 이러한 방식은 후에 드가, 피카소, 마티스 등에게 영향을 미치기도 했습니다.

　〈대 오달리스크〉는 앵그르의 뛰어난 소묘 솜씨가 잘 드러난 작품입니다. 오달리스크는 튀르크 술탄의 후궁이 모여 살던 할

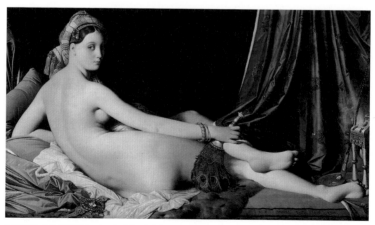

| 앵그르, 〈대 오달리스크〉, 1814년, 파리 루브르박물관

렘에서 유행하던 것들을 통칭하는 말입니다. 당시 동방에 대한 유럽의 관심을 나타내는 주제 중 하나이지요. 여기서 붓 자국이 거의 드러나지 않은 색채 처리와 명확한 윤곽선은 신고전주의의 특징입니다. 그러나 인물의 지나치게 긴 허리는 분명 고전주의의 이상인 균형과 조화하고는 거리가 멉니다. 앵그르는 여인의 우아함을 강조하기 위해, 고전주의보다는 매너리즘의 신체묘사를 참고했던 것 같습니다. 이러한 신체 왜곡은 앵그르가 무엇보다도 선의 표현을 우선시했기 때문에 나타나는 것입니다. 화면 구성에서 작가 개인의 관심사가 우선시되었다는 사실은 신고전주의에 균열이 생겼다는 증거이지요. 낭만주의가 다가오고 있는 것입니다.

낭만주의와 반전 미술의 선구자 고야

고야Francisco José de Goya y Lucientes(1746-1828)를 19세기의 여러 미술 사조 가운데 한 사조에 넣는 것은 어려운 일입니다. 그는 낭만주의, 사실주의, 인상주의, 상징주의 등에 영향을 주었지만, 정작 자신은 어디에도 속하지 않습니다. 즉 그는 서양미술사에서 자신의 이름 자체로 우뚝 선 거인입니다. 하지만 그가 그림을 통해 보여 준 인간의 광기와 잔인함은 낭만주의의 특성인, 인간 내면의 어두운 밑바닥에 대한 통찰과 긴밀히 연결된다고 할 수 있습니다.

고야는 다비드와 비슷한 나이였고, 에스파냐 궁정 화가로 일했습니다. 그러나 그는 고전 양식으로 고전 신화나 역사에 나오는 영웅적인 주제를 그림으로 옮기는 일에는 관심이 없었고, 오히려 엘 그레코, 벨라스케스 같은 에스파냐 회화의 거장들에게 큰 관심이 있었습니다. 당시 에스파냐는 근대화가 더디게 진행되고 있었습니다. 여전히 종교 재판이 대중의 공포심을 조장하고, 왕실과 귀족은 무능하고 부패했습니다. 게다가 성직자들과 귀족은 의도적으로 교육의 기회를 박탈해 에스파냐 민중 대다수는 절망의 돌파구를 미신에서 찾았습니다. 이러한 상황에서 에스파냐의 의식 있는 젊은이들은 계몽주의와 프랑스의 나폴레옹에게서 희망을 찾으려 했습니다. 고야 역시 그러했습니다. 궁정 화가였고 죽을 때까지 에스파냐 왕실로부터 연금을 받았지만, 왕정에 대해 매우 비판적이었으며 성직자, 귀족층의 부패와 만연된 미신을 비꼬는 작품들을 제작했습니다. 찬양 일색이던 다른 작가들의 왕실 초상화와는 달리 고야는 왕실 가족의 초상에서 허영심과 탐욕, 아둔함과 추악함을 거침없이 드러내 보였습니다.

〈카를로스 4세와 그의 가족〉에서 왕과 왕비는 지극히 어리석고 우둔한 모습으로 나타납니다. 게다가 왕과 왕비 사이에 자리 잡은 빨간 옷을 입은 어린 왕자는 당시 에스파냐의 궁정에 퍼져 있던 망신스러운 스캔들을 의미합니다. 카를로스 4세의 친자식이 아니고, 행실이 단정하지 못해 사람들의 입방아에 자주

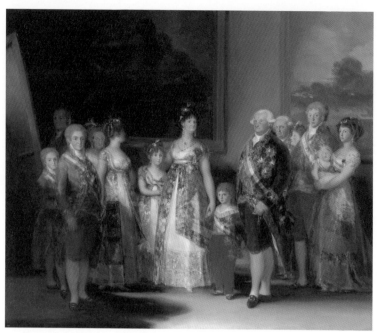

| 고야, 〈카를로스 4세와 그의 가족〉, 1800년, 마드리드 프라도미술관

오르내리던 왕비가 외도로 낳았다는 것이었지요. 고야는 이러
한 스캔들을 노골적으로 형상했습니다. 국왕 부부가 사이가 좋
지 못한 원인이 이 왕자에게 있음을 표현하기 위해, 부부 사이
에 두어, 부부의 거리를 벌려 놓았습니다. 또 왕자 옷의 빨간색
은 고귀함의 표상이기도 하지만, 부적절한 욕망을 의미하기도
합니다. 왕 뒤쪽에 자리 잡은 왕의 동생 가족과 왕비 왼쪽의 왕
자와 공주들은 모두 생기가 없고 표정 또한 멍합니다. 더구나
검은 그림자가 왕자와 공주들을 휘감고 있습니다. 당시 에스파

나 왕실은 혈통을 지키기 위해 몇 대에 걸쳐 근친혼을 되풀이하는 바람에, 태어나는 아이들이 유전 질환에 걸려 일찍 죽는 경우가 빈번했다고 합니다. 고야는 바로 이러한 비극을 검은 그림자로 암시했습니다. 아울러 그림자 속에는 캔버스를 앞에 둔 고야 자신이 어렴풋이 나타나 있습니다. 존경했던 벨라스케스의 〈시녀들〉에서 가져온 모습이면서, 이 모든 것의 관찰자로 자신을 등장시킨 것입니다.

전쟁의 본질을 꿰뚫어 반전 미술을 시작하다

고야를 포함해 에스파냐 지식인들이 가졌던 나폴레옹에 대한 환상은 나폴레옹 군대의 에스파냐 침략으로 여지없이 깨져버립니다. 나폴레옹 군대는 에스파냐의 해방군이 아니라 잔인한 침략자 그 자체였으니까요. 고야는 영광스러운 전쟁 따위는 애초에 존재하지 않는다는 것을 너무나 고통스럽게 깨닫습니다.

〈1808년 5월 3일〉은 1808년에 나폴레옹이 마드리드를 점령하고, 형이었던 조제프 보나파르트를 에스파냐의 왕위에 올려서 벌어진, 폭동 가담자들의 처형을 다룬 작품입니다. 이 그림이 실제 사건을 다루고 있음은 배경에 묘사된 교회로 뒷받침됩니다. 이 교회는 학살이 일어난 마드리드 동쪽 언덕에 실제 있었던 건물입니다. 화면 왼쪽의 흰 셔츠를 입은 남자를 비롯한 희생자들은 죽음의 공포에 사로잡혀 있고, 바닥에는 이미 처형된 사람들의 피가 흥건합니다. 이에 비해 오른쪽의 프랑스 군대

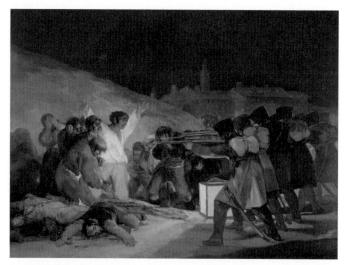

| 고야, 〈1808년 5월 3일〉, 1814년, 마드리드 프라도미술관

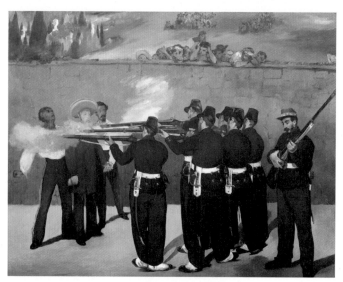

| 마네, 〈막시밀리안 황제의 처형〉, 1867년, 함부르크미술관

는 얼굴을 돌리고 총을 겨눈 모습에서 익명성과 기계적인 비인간성이 드러납니다. 바로 전쟁의 본질이지요. 누구도 책임지지 않는 무참한 살육 말입니다. 이 작품은 이후 전쟁과 폭력에 반대하는 모든 미술의 모범이 됩니다. 마네의 〈막시밀리안 황제의 처형〉과 피카소의 〈한국 전쟁에서의 학살〉이 대표적입니다.

인간의 광기를 검은 그림으로

에스파냐 사회의 타락과 전쟁의 참상에 진저리가 난 고야는 더욱 공포스럽고 괴기스러운 환상을 그림으로 그렸습니다. 1792년에 중병을 앓고 난 후 귀가 들리지 않게 되자, 스스로 고독한 운둔 생활을 선택, 내면의 환상과 인간의 악행을 탐구하게 된 것입니다. 귀머거리의 집Quinta del Sordo이라고 이름 붙인 집 벽면에 그린 그림들은 주로 검은색, 갈색, 회색 등을 사용하고 거칠게 붓칠을 해, 어둡고 음침한 분위기를 풍깁니다. 내용도 악마, 괴물, 마녀들이 어우러진 무시무시한 것이지요. 그래서 이 그림들은 검은 그림black painting이라 불립니다.

〈자식을 잡아먹는 크로노스〉는 그리스 신화에서 왕위를 아들에게 뺏기기 싫어, 자식을 잡아먹는 크로노스의 이야기를 소재로 한 작품입니다. 이 이야기는 시간의 흐름을 아버지와 자식의 관계로 빗댄 것이라 합니다. 크로노스로 상징되는 시간은 모든 것을 파괴합니다. 자식도 예외는 아니지요. 고야는 크로노스를 자식을 물어뜯는, 무시무시한 미친 노인으로 묘사해 광기의

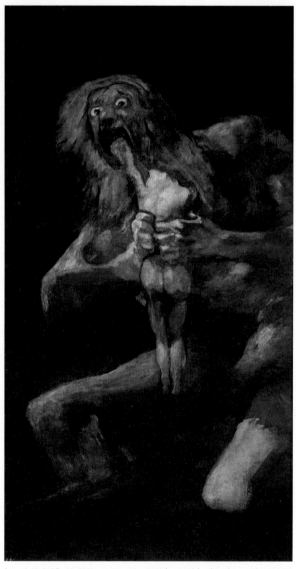

| 고야, 〈자식을 잡아먹는 크로노스〉, 1819년–1823년, 마드리드 프라도미술관

끝을 보여 줍니다. 큰 붓을 사용해 화면 전체를 거칠고 폭넓게 검은색, 갈색 같은 어두운색으로 처리하고 흰색, 붉은색을 중심으로 처리해 관객에게 매우 강력한 시각적 충격을 줍니다.

고야는 사실과 환상을 교묘하게 결합한 작품들을 통해 혁명의 기만성과 인간 내면의 광기를 가감 없이 드러냈습니다. 이후 예술가들은 더 이상 합리주의와 인간의 우월함을 신뢰하지 못하게 되었습니다. 낭만주의 시대가 온 것입니다.

13

낭만주의 미술

혁명의 그늘에서 개인주의가 탄생하다

낭만주의는 1800년부터 1880년까지 진행되었고, 독일에서 먼저 시작되어 다른 지역으로 퍼져 나갔습니다. 낭만주의는 원래는 특정한 예술 사조가 아니라 기존의 관습, 질서에 반발하여 인간의 가장 자연스러운 모습을 추구하는 태도를 의미합니다. 19세기 초, 이러한 태도가 하나의 사조로 자리 잡은 배경에는 인간의 이성과 합리주의에 대한 의심이 있었습니다. 1789년 프랑스 혁명과 1760년 영국에서 최초로 시작된 산업혁명은 합리주의에 기초한 공정하고 살기 좋은 사회를 내세웠지만, 실상은 전혀 그러하지 않았습니다. 정치는 여전히 혼란스러웠고, 빈부의 격차는 더 벌어졌습니다. 게다가 프랑스 혁명의 최대 수혜자는 나폴레옹이었습니다. 나폴레옹은 공화정에 만족하지 못하고 결국 황제가 되었습니다. 그러고는 세계 정복에 나서 유럽을

전쟁의 소용돌이로 밀어넣었습니다. 나폴레옹 군대의 침략으로
유럽 각국은 프랑스에 대항해 민족주의를 키워 나갔습니다.

근대 예술의 패러다임을 만들어 낸 낭만주의

낭만주의는 미술에 있어서 합리주의의 표상이라 할 수 있는
미술의 오래된 규칙과 관습에 반기를 들고, 누구도 하지 않았
던 방식의 미술을 추구했습니다. 예술가의 개성이 전면에 나서
기 시작한 것이지요. 낭만주의자들은 예술이란 인간 본연의 모
습에서 나오는 것이므로, 인간의 이성보다 각각의 감성과 상상
력에서 나오는 것이라 여겼습니다. 그리하여 18세기 사상가 루
소의 '고귀한 야만인'을 이상적 인간으로 숭배했습니다. 루소의
'고귀한 야만인'은 인간은 자연 상태에서는 자유롭고 평등하며
선했으나, 스스로 만든 사회 제도나 문화에 의해 자유롭지 못하
고 도덕적 타락에 빠진 존재가 되었기 때문에, 문명을 거부하고
다시 참된 인간 본연의 모습을 회복한 이들을 의미합니다. 자신
의 감정과 직관에 충실하고, 자신이 옳다고 생각하는 것에, 목숨
을 거는 이들이 바로 '고귀한 야만인'입니다. 이에 따라 각 개인
의 주관적 의지에 대한 존중과 자신과 다른 사상과 종교에 대한
관용의 태도가 힘을 얻게 되었습니다. 이러한 태도에 따라 그림
주제도 개인의 주관적 감정, 상상력, 자연, 이국에 대한 동경 등
으로 나타났습니다.

낭만주의를 상징하는 인물은 시인 바이런입니다. 그의 생애는 낭만주의가 지향했던 바를 그대로 보여 줍니다. 바이런은 영국 귀족 출신이자, 시인으로서의 재능, 잘생긴 용모로 방탕하게 살았습니다. 그러다가 자신의 의지에 따라 그리스 독립전쟁에 의용군으로 참전했지만, 말라리아에 걸려 짧은 생을 마쳤습니다. 내면의 열정에 따라 스스로 안락한 생활을 박차고 나가, 험난한 인생 행로를 택한 그의 모습은 그야말로 낭만주의 인간상의 전형입니다.

중세와 문학에서 영감을 얻은 낭만주의

우리말로 낭만주의로 번역되는 로맨티시즘romanticism은 중세에 이야기를 뜻하는 프랑스어 로망스romance에서 나왔습니다. 명칭에서 이미 알 수 있듯이 낭만주의는 문학, 중세와 매우 깊은 관련을 맺었습니다. 낭만주의 미술가들은 문학을 영감의 원천으로 삼았고, 낭만주의 문학가들 역시 미술에 관심을 가지고 미술 이론과 비평을 쓰기도 했습니다. 들라크루아와 보들레르의 교류가 그 대표적 예라 할 수 있습니다. 아무래도 문학이 인간의 내밀한 감정을 깊고 다양하게 관찰하여 작품으로 옮긴 역사가 훨씬 길기 때문이겠지요. 또한 이들은 이성과 합리주의 시대인 르네상스 이전, 즉 중세에 관심을 보였습니다. 중세에 대한 관심은 미술에만 해당되지 않고 문학, 건축 등 문화 전체에

서 일어난 현상이었습니다.

문학, 중세 시대와 더불어 낭만주의자들을 사로잡은 것은 자연이었습니다. 낭만주의자들은 자연이 갖는 초월성과 위대함에 대한 묘사를 통해 인간의 정신세계가 드러날 수 있다고 믿었습니다. 그리하여 낭만주의에서 풍경화는 의미가 남달랐습니다. 낭만주의 미술의 이러한 특징은 격렬한 움직임, 강렬한 정서, 선보다는 색채의 우월성을 주장하는 태도로 나타났습니다.

프랑스 – 제리코, 비참한 현실을 드러내다

프랑스 낭만주의 선구자인 제리코Jean Louis André Théodore Géricault(1791-1824)는 생애 자체가 낭만주의였습니다. 그는 자신이 원하고 옳다고 여기는 것을 위해 살았습니다. 제리코의 낭만주의는 옛날이야기나 먼 외국의 풍경이 아니라 비참하고 모순에 찬 현실을 드러내는 것이었습니다.

〈메두사호의 뗏목〉은 제리코의 이러한 생각을 잘 보여 줍니다. 이 작품의 소재는 당시 실제로 일어난 메두사호 사건입니다. 1816년, 아프리카 세네갈로 가는 프랑스 이민자들을 싣고 항해 중이던 메두사호의 선장과 선원들은 배가 좌초되자, 149명의 승객을 임시로 만든 뗏목에 태우고는 자신들은 구명 보트를 타고 도망쳐 버립니다. 결국 승객들은 12일 동안 물과 식량도 없이, 바다 한가운데서 표류하며 비참한 고통을 겪어야 했습니다.

구조되었을 때 생존자는 겨우 15명이었습니다. 당시의 무능한 프랑스 정부는 이 사건을 은폐하기에 급급했다고 합니다.

제리코는 재판을 여러 번 방청할 정도로, 이 사건을 치밀하게 조사했고 정확히 묘사하기 위해 부패한 시체, 처형당한 죄수, 정신 질환자들을 직접 관찰하고 스케치했습니다. 제리코가 보여 주고자 한 것은 죽음의 문턱에서 살아남기 위해 몸부림친 승객들의 삶에 대한 애착이었습니다. 화면 왼쪽에는 손으로 턱을 괸 채 생각에 잠긴 노인이 있습니다. 이 노인은 다른 한 손으로는 아들인 듯한 젊은 청년의 시체를 끌어안고 있습니다. 그는 우골리노입니다. 13세기 이탈리아 피사에 실존했던 인물이지요. 느닷없이 왜 19세기 프랑스에서 일어난 사고에 이 인물이 나타난 것일까요? 우골리노는 권력 싸움에서 밀려나 외딴 탑에 자식, 손자들과 갇혔다가 굶어 죽은 인물입니다. 심지어 죄책감과 배고픔 때문에 이성을 잃은 나머지 먼저 죽은 자손의 시체를 먹었다고 전해집니다. 제리코가 우골리노를 〈메두사호의 뗏목〉에 넣은 이유가 바로 여기에 있습니다. 우골리노는 메두사호의 승객들이 살아남기 위해서 식인까지 해야만 했던, 처절한 상황에 대한 암시입니다. 더 나아가 인간의 생존이라는 보편적인 문제에 대해 성찰하게 만듭니다.

이 작품의 화면 구성에서 제리코는 르네상스와 바로크 미술을 참조했습니다. 배의 돛대와 구조를 기다리며 옷을 벗어 흔들고 있는 흑인 남자를 정점으로 형성되는 두 개의 삼각형 구도는

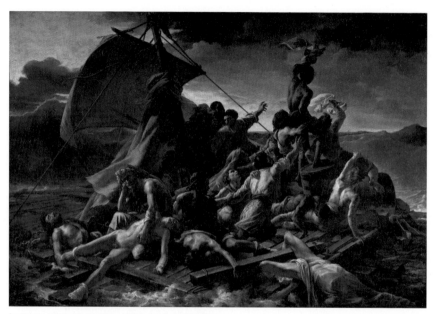

| 제리코, 〈메두사호의 뗏목〉, 1819년, 파리 루브르박물관

르네상스 미술의 전형적 구도인 삼각형 구도를 가져온 것입니다. 꿈틀거리는 인간 신체의 표현에서는 미켈란젤로의 영향이 나타납니다. 승객들의 암울한 처지를 암시하는 전체적으로 어두운 갈색조의 색채와 강렬한 명암 처리는 바로크 미술에서 가져온 것이지요.

프랑스—들라크루아, 강렬한 감정을 색으로 표현하다

제리코가 32세라는 젊은 나이에 죽은 후, 프랑스 낭만주의는 들라크루아Ferdinand Victor Eugène Delacroix(1799-1863)가 주도했습니다. 열정적 기질의 소유자였던 들라크루아는 앵그르로 대표되는 신고전주의에 맞서 인간의 자유로운 정열이야말로 예술의 원동력이라고 주장했습니다. 그는 그림의 소재를 주로 문학에서 가져왔습니다. 들라크루아 자신도 문학에 재능이 있었고, 시인이었던 보들레르와는 절친한 사이였습니다. 보들레르는 들라크루아 미술에 관한 책인《화가와 시인》을 출판하기도 했습니다.

들라크루아가 그림에서 표현하고자 한 것은 강렬한 감정이었습니다. 따라서 그의 그림에는 폭력 장면과 격렬한 움직임이 많이 표현되어 있고, 색채 또한 강렬합니다. 들라크루아는 선의 사용 없이 색채만으로도 회화를 완성할 수 있다고 믿었고, 실제로 그렇게 했습니다. 그의 이러한 방법은 반 고흐, 드가, 세잔 등

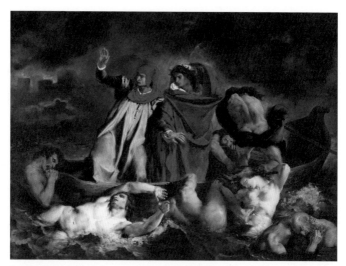

| 들라크루아, 〈단테의 배〉, 1822년, 파리 루브르박물관

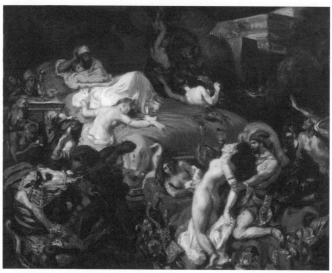

| 들라크루아, 〈사르다나팔로스의 죽음〉, 1827년-1828년, 파리 루브르박물관

에게 영향을 주었습니다.

〈단테의 배〉는 단테의《신곡》〈지옥〉편에서 소재를 가져왔습니다. 단테가 로마 시인 베르길리우스의 안내로 지옥을 여행하는 내용이지요. 단테와 베르길리우스가 탄 배는 망자들이 아비규환을 벌이고 있는 지옥의 강에서 위태롭게 흔들리고 있습니다. 지옥은 합리주의적 입장에서는 결코 설명될 수 없는 세계이며, 인간이 가진 가장 밑바닥 모습이 드러나는 곳이지요. 그저 영원한 고통의 순환이 있을 뿐입니다. 배경에 보이는 지옥의 풍경은 세밀한 묘사 대신 어둡고 불명료한 색채로 처리되어 그 암울함을 분위기로 전달합니다. 루벤스의 영향입니다. 전체 화면 구도와 고통에 몸부림치는 처절한 인간의 모습에서는 제리코가 그린 〈메두사호의 뗏목〉의 직접적인 영향을 볼 수 있습니다.

〈사르다나팔로스의 죽음〉은 영국의 낭만주의 시인인 바이런의 희곡에서 소재를 가져왔습니다. 고대 아시리아의 왕 사르다나팔로스는 폭정으로 인해 반란이 일어나자, 심복들에게 자신의 후궁들과 말을 죽이라고 한 후 자살합니다. 들라크루아는 후궁들이 죽임을 당하는 살육의 순간을 포착했습니다. 붉은색의 침대보와 카펫은 사선으로 연결되어, 화면에서 대각선 구도를 형성합니다. 사르다나팔로스가 입은 하얀 옷과 여인들의 하얀 피부는 이 붉은색과 강렬하게 대비됩니다. 색채를 통해 죽음을 극적으로 암시하고 있지요.

영국-블레이크, 인간의 어두움을 표현하다

시인이자 화가였던 블레이크William Blake(1757~1827)는 신비로운 영혼의 세계를 경험했다며 공개적으로 이야기할 정도로 초월적이고 관념적인 세계에 매료되었던 인물입니다. 그는 세계는 악으로 가득 차 있으므로, 이 세계를 창조한 창조주 역시 악한 존재라고 생각했습니다. 아울러 인간 이성 저편의 어둑한 이면에 주목했습니다. 이에 따라 블레이크는 구약성서를 비롯해 밀턴의《실락원》, 단테의《신곡》등을 참조해 이러한 관심사를 그림으로 옮겼습니다.

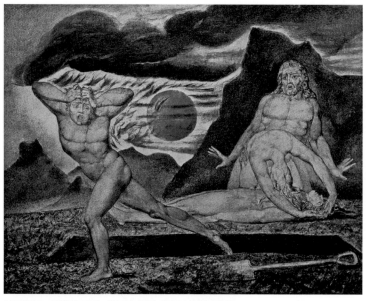

| 블레이크, 〈아벨의 죽음〉, 1825년, 런던 테이트브리튼미술관

〈아벨의 죽음〉에서 아담과 이브는 두 아들 간에 벌어진 살육에 경악합니다. 카인은 질투가 부른 살인에 대한 죄의식으로 거의 미쳐 있습니다. 혈육 간의 살인이 불러온 비극의 순간이지요. 인간이 가진 악마성이 그림으로 드러납니다. 이제 미술은 아름다운 것만 다루어야 한다는 규칙이 무너져 내립니다. 현대 미술로 가는 직선 도로가 뚫렸다고나 할까요!

블레이크는 정식 미술 교육을 받지 않았지만, 고전 미술, 특히 미켈란젤로에게 깊은 영향을 받았습니다. 인물을 무게감과 근육을 강조하여 돌로 만들어진 듯한 모습으로 그려 입체적 느낌이 강하고, 색채의 사용은 극히 제한적입니다. 조각가로 자신을 내세웠던 미켈란젤로에 대한 존경과 감탄이 작품 전체에 스며들어 있습니다.

영국-터너, 거대하고 변화무쌍한 자연을 그리다

터너Joseph Mallord William Turner(1775-1851)는 컨스터블과 함께 자연에 대한 관찰을 그림으로 표현했지만, 관심의 방향이 달랐습니다. 터너는 여행을 다니면서, 광대하고 변화무쌍한 자연을 그렸습니다. 그의 그림은 험한 산, 안개로 뒤덮인 들판, 눈보라 치는 바다를 통해 인간의 능력으로는 온전히 포착할 수 없는 거대한 그 무엇인 자연을 펼쳐 보입니다.

〈눈보라 속의 증기선〉은 광포한 자연의 모습을 거침없이 드

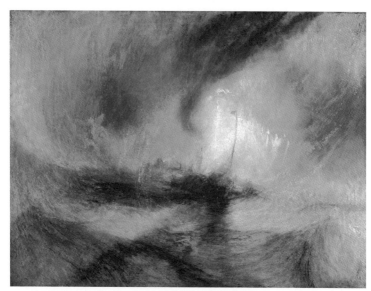

| 터너, 〈눈보라 속의 증기선〉, 1842년, 런던 테이트브리튼미술관

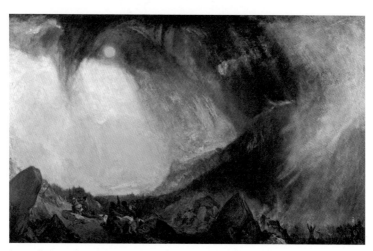

| 터너, 〈눈폭풍, 알프스를 넘는 한니발 군대〉, 1812년, 런던 테이트브리튼미술관

러냈습니다. 터너는 이 장면을 그리기 위해 실제로 눈보라 치는 바다에서, 몸을 돛대에다 묶고 관찰하며 그렸습니다. 사실 터너가 무시무시한 바다의 모습을 통해 표현하려 한 것은 이를 대하는 인간이 느끼는 경이로움, 공포, 막막함이었습니다. 그의 그림은 대상의 형태가 무너지고 색채가 흩어져, 언뜻 보기에는 인상주의와 닮아 있습니다. 하지만 내면의 감정을 표현했다는 점에서 본질적으로 완전히 다른 기반 위에 서 있는 셈이지요. 터너의 이런 특성은 나폴레옹의 침략을 대하는 영국의 민족적 감정 표현으로도 이어집니다.

〈눈폭풍, 알프스를 넘는 한니발 군대〉는 알프스산맥을 넘어로마 제국 본토를 공격했던 카르타고의 장군 한니발의 이야기에서 소재를 가져왔습니다. 한니발은 코끼리 군단을 끌고 알프스를 넘는 중입니다. 그런데 그림에서 한니발과 코끼리를 찾기가 쉽지 않습니다. 알프스에 휘몰아치는 눈보라의 풍경이 화면의 대부분을 차지하고 있기 때문입니다. 아래쪽에 토착민과 병사들의 전투 장면 뒤쪽을 집중해서 살펴보면 코끼리에 올라탄 사람이 희미하게 보입니다. 한니발이지요. 터너는 한니발을 왜 이렇게 미미하게 그렸을까요? 한니발은 코끼리를 끌고 알프스를 넘어 로마 제국을 위협했을 정도로 위대한 장군이었지만, 종말은 비참했습니다. 말년에 권력 싸움에 휘말려 도망다니다, 결국 자살로 생을 마감했습니다.

터너는 한니발의 이야기를 빌려 당대에 대해 언급합니다. 당

시 영국은 나폴레옹의 침략에 맞서고 있었습니다. 터너는 한니발을 통해 나폴레옹을 비판합니다. 나폴레옹도 군대를 이끌고 알프스를 넘어 유럽 각국을 위협했습니다. 하지만 나폴레옹도 한니발처럼 비극으로 끝날 것이라고 경고하고 있습니다. 터너는 거대한 풍경과 인간의 이야기를 절묘하게 엮어, 때로 관객을 막막하게 만드는 작가입니다. 시대를 초월한다는 것은 이런 것이 아닐까 싶습니다.

영국−컨스터블, 고향의 풍경을 평생 그리다

컨스터블John Constable(1776-1837)은 영국의 시골 태생으로 황무지와 숲속을 쏘다니며 어린 시절을 보냈습니다. 어린 시절의 이러한 경험은 평생 컨스터블에게 영향을 미쳤습니다. 그는 터너와 달리 여행을 싫어했습니다. 일생 동안 고향인 서퍽 지역의 스투어 강변에 머물며, 그 풍경을 계속해서 그림으로 그렸습니다.

〈건초 마차〉에서 구름으로 뒤덮인 하늘은 날씨를 짐작하게 할 만큼 사실적입니다. 농부와 건초 마차는 자연스럽게 풍경 속에 녹아 들어가, 자연의 일부가 되었습니다. 마차가 건너는 개울의 수면은 빛이 반사되어 반짝거립니다. 컨스터블은 물감을 섞지 않고 각각의 색을 점으로 찍어 색을 내는 것이, 더 선명하고 자연의 색에 가깝다는 사실에 주목했습니다. 이런 컨스터블의

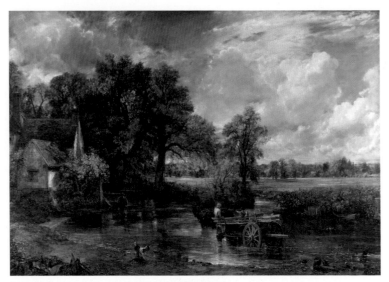

| 컨스터블, 〈건초 마차〉, 1820년-1821년, 런던국립미술관

풍경화는 밀레, 코로 등이 모여 만든 바르비종 화파의 화가들과
인상주의에 큰 영향을 미쳤습니다.

독일-프리드리히, 자연 풍경을 통해 민족 감정을 표현하다

독일 낭만주의는 사실 유럽의 어느 지역보다 더 일찍 시작
되었습니다. 다만 이 지역은 문학과의 친밀도가 월등히 높아, 미
술의 독자적 흐름이 더디게 형성되었습니다. 독일 낭만주의 미
술은 독일 특유의 음울한 정서를 자연 풍경과 연결해서 표현하
려 했습니다. 또한 나폴레옹의 침략으로 인한 독일 민족의 감정

을 그림에 담기도 했습니다.

프리드리히Caspar David Friedrich(1774-1840)는 경외심이 생기는 신비로운 자연과 그 앞에 선 인간을 묘사한 작품으로, 독보적인 위치를 차지합니다. 어린 시절 그는 동생의 익사 사고를 목격했고, 그 이후에도 가족의 죽음을 여러 차례 겪었습니다. 이런 비극적 경험은 평생 그에게 상처로 남았습니다.

〈숲속의 사냥꾼〉에서는 검은 숲이라는 별명이 붙을 정도로

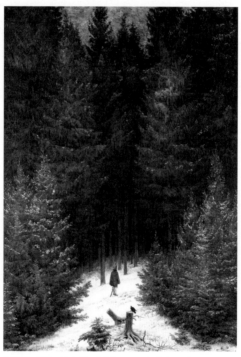

| 프리드리히, 〈숲속의 사냥꾼〉, 1814년, 개인 소장

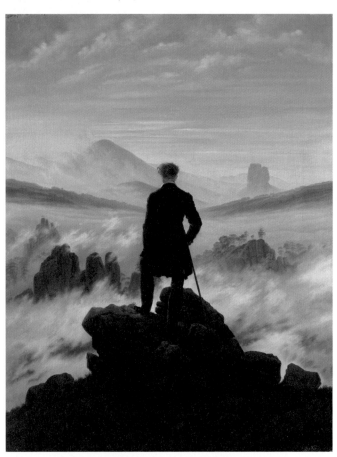
| 프리드리히, 〈안개 바다의 방랑자〉, 1818년, 함부르크 미술관

나무가 빽빽이 들어찬, 독일의 숲이 나타납니다. 하늘이 보이지 않을 정도이지요. 이렇게 깊은 숲, 그것도 겨울의 숲을 한 남자가 길을 잃고 헤맵니다. 그의 복장을 보니 프랑스 경기병이네요. 낙오병이지요. 그는 결국 통로를 찾지 못해 숲에서 죽게 될 것입니다. 숲은 독일을, 프랑스 낙오병은 나폴레옹 군대를 의미합니다. 독일의 민족 감정을 숲의 풍경을 통해 나타낸 것입니다.

프리드리히는 거대하고 관념적인 자연 풍경을 통해 내면의 적막과 음울함, 환상을 표현했습니다. 〈안개 바다의 방랑자〉는 자욱한 안개의 바다와 산봉우리에 서서, 그 풍경을 내려다보는 남자의 뒷모습을 담았습니다. 이 남자는 작가 자신입니다.

낭만주의 미술 이후 사람의 뒷모습이 그림에 많이 등장합니다. 개인주의의 시대가 열렸기 때문이지요. 타인의 시선, 타인과의 관계보다는 내가 무엇을 원하는지, 내 마음의 상태가 어떠한지가 더 중요해진 시대가 온 것입니다. 그러면서 이제 '나'는 스스로 결정하고 책임져야 합니다. 〈안개 바다의 방랑자〉의 뒷모습이 굳건하면서도 쓸쓸해 보이는 건 그런 까닭이겠지요.

이제 미술가들은 주문을 받아 작품을 제작하는 대신, 자신의 의지로 그린 그림을 시장에 팔아야 하는 상황에 이르렀습니다. 예술가들도 스스로 책임져야 하는 시대가 왔습니다. 예술적 열정과 경제적 빈곤이라는 예술가를 규정하는 일반적 관점이 바로 이때부터 형성되기 시작했습니다. 낭만주의는 바로 이러한 사람들의 예술이라 하겠습니다.

14

사실주의 미술
우리의 시대는 과거보다 찬란하다

프랑스 혁명으로 자유주의 체제가 전개되고, 산업혁명으로 산업화가 급속하게 진행되면서, 예술가들은 자신들의 시대가 갖는 본 모습에 대해 열정적으로 고민했습니다. 낭만주의의 감상적이고 무절제한 감정 표현은 비판의 대상이 되었습니다. 이러한 상황에서 현실에 대한 감각을 벼린 사실주의Realism 미술이 드디어 나타납니다. 서양미술사에서 사실주의는 항상 중요한 문제였습니다. 시대마다 나름의 기준을 갖춘 사실적 묘사가 중시되었지만, 자연을 정확하게 모방한다는 인식이 자리 잡게 된 것은 르네상스 시대 이후입니다. 사실 19세기 사실주의 이전의 미술가들은 자신이 본 것을 그대로 그린 것이 아니라 미화하거나 과장했다고 할 수 있습니다. 그러나 이제 자신이 본 것을 그대로 옮기고자 하는 시도가 고개를 들기 시작했습니다.

　사실주의가 등장한 배경에는 프랑스 혁명과 산업혁명으로 근대 시민 사회를 세운 시민들의 자부심이 자리 잡고 있습니다. 이들은 역사상 가장 진보한 시대가 자신들이 만든 시대라고 생각했습니다. 그래서 사실주의 미술가들은 자신들과 상관없는 고대 신화나 영웅 이야기 대신, 당대에 일어나는 현실에 주목했습니다. 따라서 신화와 역사를 주제로 내세운 주류 미술인 아카데미 미술을 거부하고, 당시의 일상과 자연을 그리고자 했습니다. 미술 운동으로서의 사실주의는 1830년에서 1850년대까지 전개되었습니다.

　프랑스 파리에서 일어난 1848년 2월 혁명은 군주제로의 역행을 막아 공화제를 확립하고 시민의 참정권을 확대해, 노동의 가치에 대해 진지하게 고민하게 하는 계기를 마련했습니다. 이러한 상황은 사실주의 미술가들이 사회 개혁에 관심을 가지게 했습니다. 근대 산업 사회가 갖는 모순투성이 현실이 그대로 묘사되기 시작했던 것입니다. 현실의 비참함을 외면한 아카데미 미술에 익숙했던 당시 관객들은 사실주의 그림을 보고 당혹스러워하면서도 분노했습니다. 당시 사회의 현실이 눈앞에 펼쳐졌으니까요.

　사실주의 미술은 노동, 일상생활, 자연 풍경 등 당시의 다양한 주제를 다루면서 미술 자체가 갖는 사실성에도 도달하게 됩니다. 바로 회화는 2차원, 즉 평면의 예술이라는 것이지요.

쿠르베, 현실 자체를 그리다

사실주의의 기초를 마련한 사람은 쿠르베Gustave Courbet (1819-1877)입니다. 그는 1848년 2월 혁명 등 프랑스의 혼란한 사회 변동을 목격하면서, 현실에 주목하기 시작했습니다. 그러고는 신화나 역사를 다루는 관념적이고 현실 도피적인 미술에 반기를 들었습니다. 쿠르베가 한 말인 "나는 천사를 그릴 수 없다. 왜냐하면 천사를 본 적이 없기 때문이다"는 사실주의 정신을 명확하게 나타내고 있습니다.

쿠르베는 작품 소재를 지극히 일상적인 것에서 찾았습니다. 시골의 장례식, 일하는 노동자, 동료 화가 등이 그의 그림의 주인공이 되었습니다. 당시 비평가들은 이러한 그림에 대해 저속하고 천박하다고 비난을 퍼부었지만, 쿠르베는 미동도 하지 않았다고 합니다.

〈오르낭의 매장〉은 쿠르베의 고향인 오르낭의 사람들을 그린 작품입니다. 실제로 쿠르베와 친분이 있었던 사람들이 사실적으로 표현되었습니다. 이들은 일상의 한 장면인 장례식에 참석하고 있습니다. 쿠르베는 수평으로 긴 화면에 인물을 거의 실제 사람 크기로 그렸습니다. 이러한 화면의 크기는 그 자체로 의미가 있습니다. 그동안 인물을 크게 그리는 경우는 종교, 역사적 영웅을 주제로 한 작품에 해당되었습니다. 하지만 쿠르베는 일상의 평범한 사람들을 영웅처럼 크게 그린 것이지요. 지금은 보통 사람들의 시대라는 의미입니다. 게다가 수평으로 긴 프레

| 쿠르베, 〈오르낭의 매장〉, 1849년-1850년, 파리 오르세미술관

임 자체로 평등을 의도했습니다. 쿠르베의 개혁 성향이 이렇게
나타났습니다.

　당시 사람들은 보통 사람들과 대수롭지 않은 그들의 일상이
그림에서 표현되었다는 사실에 놀라움을 금치 못했습니다. 쿠
르베는 자신이 살고 보고 있는 현실 자체를 그려 주제의 혁신을
가져왔을 뿐만 아니라, 자신이 보는 것에 의미를 부여해 인상주
의로 가는 실마리를 제공했습니다.

도미에, 소외된 도시인을 그리다

　도미에Honoré Daumier(1808-1879)는 생계를 위해 파리에서 신

| 도미에, 〈삼등 열차〉, 1862년, 뉴욕 메트로폴리탄미술관

문 삽화가로 일했고, 말년에 이르러서야 그림을 시작했습니다. 그는 사회 지배층의 위선을 꼬집는 풍자화를 많이 그려, 나폴레옹 3세의 미움을 사 감옥에 갇히기도 했습니다. 또한 도미에는 도시의 일상생활 묘사를 통해, 외롭고 지친 도시인들의 모습을 예리하게 표현했습니다.

〈삼등 열차〉는 허름한 객실 안에 비좁게 끼어 앉은 노동자를 묘사한 작품입니다. 이들은 피로에 젖어 지쳐 있습니다. 열차라는 당시의 최신 교통수단이 상징하는 기계 문명 시대의 어두운 그늘이 드러나 있습니다. 전체적으로 어두운 갈색조로 처리된 색채 또한 이러한 고단함을 뒷받침합니다. 하지만 노동자들

은 비록 지쳐 있을지언정, 품위를 잃지 않은 모습입니다. 도미에
는 그림을 통해 노동에 의미를 부여하고 있습니다.

마네, 회화의 본질에 주목하다

현대 회화의 창시자로 불리는 마네Edouard Manet(1832-1883)
는 쿠르베가 주창한 사실주의를 발전시켜 인상주의로 연결했습
니다. 쿠르베는 자신이 경험한 바를 옮기는 데 치중하여 기법과
표현 방식에는 그다지 신경을 쓰지 않았습니다. 이 점을 보완한
사람이 마네입니다. 마네는 쿠르베의 주장에 동의했지만 이를
실천하려면 새로운 회화 기법이 필요하다고 여겼습니다. 1839
년 프랑스 정부가 사진의 발명을 공식화하자 대상을 똑같이 화
면으로 옮기는 작업은 의미가 없어졌습니다. 이러한 상황에서
그는 회화라는 것 자체의 사실성에 눈을 돌렸습니다.

마네는 광선에 따라 대상이 다르게 보인다는 것을 발견해,
그림에 적용했습니다. 세밀하게 사물을 묘사하는 전통적 기법
에서 벗어나 빠르고 즉흥적인 기법을 사용했지요. 이러한 방법
은 화면을 평평하게 보이게 합니다. 그때까지의 회화는 원근법,
명암법 등을 동원해 3차원적 입체감을 내는 것이 중요했습니다.
그러나 마네의 그림은 관객에게 색으로 뒤덮인 평평한 표면 자
체를 보게 해, 회화라는 것이 원래 평면이라는 것을 깨닫게 합
니다. 이러한 회화의 본질 자체에 대한 주목이 바로 현대 회화

의 출발점입니다.

주제에서도 마네는 파격적이었습니다. 그는 라파엘로, 티치아노, 벨라스케스, 고야 같은 옛 거장들의 작품들을 연구해, 재해석하는 작업을 많이 했습니다. 그러나 마네의 그림에 등장하는 인물들은 이상화된 인물이 아니라 지극히 현실적이고 세속적입니다.

〈풀밭 위의 점심〉은 라파엘로의 〈파리스의 심판〉에서 일부 장면을 가져와 재해석한 작품입니다. 누드의 여인은 빅토린 모랭이 모델로, 〈올랭피아〉의 모델이기도 하지요. 여인 옆에 있는 남자는 마네의 처남, 건너편의 남자는 마네의 남동생입니다. 사실주의 미술가답게 자신과 관련된 인물들을 등장시켰습니다. 여인만 누드이고 관객과 시선을 마주하고 있다는 점에서, 뻔뻔하고 저속하다는 비난이 쏟아졌습니다. 붓 자국이 남아 있다는 점에서 보듯, 세부 처리에 무관심한 마네의 방식은 마네의 실력을 의심하게 만드는 원인이었지요. 매년 열리던 프랑스의 공식 미술전인 살롱전에서 마네의 작품은 번번이 떨어졌습니다. 그 중에 〈풀밭 위의 점심〉도 있었습니다. 그러나 살롱전의 정해진 규범에 따라 그림을 그리는 것을 거부한 미술가들에게 마네는 존경의 대상이었습니다.

〈올랭피아〉는 베네치아 르네상스의 거장인 티치아노의 〈우르비노의 비너스〉를 재해석한 작품입니다. 그러나 묘사된 인물과 배경은 전혀 고전적이지 않습니다. 침대에 기대 누운 누드의

| 마네, 〈풀밭 위의 점심〉, 1863년, 파리 오르세미술관

| 라파엘로, 〈파리스의 심판〉, 1514년–1518년, 뉴욕 메트로폴리탄미술관,
 라이몬디가 동판화로 모사한 작품

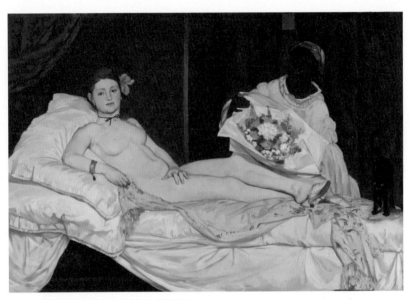

| 마네, 〈올랭피아〉, 1863년, 파리 오르세미술관

여인은 너무나 현실적인 외형을 하고 있고, 관객을 똑바로 응시하고 있습니다. 고전적 기법으로 그려진 여신의 이상화된 누드에 익숙했던 당시 사람들은 너무나 적나라한 현실적인 여인의 몸을 보고 경악했습니다. 게다가 여인이 한 목걸이, 팔찌, 발치의 꼬리를 세운 고양이 등은 노골적으로 이 여인이 창녀임을 드러내고 있습니다. 가장 도덕적인 시대라고 자부했지만, 매독이 만연했던 19세기 시민 사회의 기만적인 도덕관이 맨얼굴을 드러내는 순간입니다. 게다가 마네가 살았던 파리는 유럽에서 으뜸가는 환락의 도시였습니다. 당시 파리 인구의 16분의 1이 매춘과 관련된 일에 종사했다고 합니다.

〈올랭피아〉의 창백한 흰 피부와 침대보의 하얀색은 채색의 흔적이 드러나 즉흥적인 느낌이 두드러지며, 어두운 배경색과 대조를 이루어 화면을 평평하게 보이게 합니다. 이 그림으로 인해 마네는 오랫동안 부도덕하고 그림 솜씨도 형편없는 사람으로 비난받았습니다. 그러나 그는 그림이 갖는 물리적 사실이 평면성이라는 점에 일찍이 주목해, 현대 회화로 가는 터전을 마련했습니다.

15

인상주의 미술

인상주의 미술가들의 야외 작업은 시각적 현실에 대한 관심에서 나왔습니다. 이들이 직접 본 것을 가장 중요하게 여기고, 인간의 눈과 빛, 사물과의 관계에 주목하게 된 배경에는 기술의 발전이 있었습니다. 1824년 금속 튜브 물감이 발명되어, 그때까지 물감 용기로 사용했던 돼지 방광을 대체하게 되었습니다. 물감 휴대가 편리해지면서 미술가들이 야외 작업을 훨씬 편하게 할 수 있게 되었지요. 다리가 세 개 달린 스툴, 휴대용 이젤도 이때 나왔습니다.

인상주의 발생에 무엇보다 중요한 역할을 한 것은 사실주의 미술입니다. 실제로 본 것만 그리고자 한 사실주의 미술에서, 인상주의 미술가들은 특히 자신의 눈으로 본 것을 표현한다는 것에 주목했습니다.

인상주의는 '미술의 혁명'이라 불립니다. 그 근거가 바로 '자신의 눈'으로 본 것을 그렸다는 것이지요. 서양 미술에서 시각의 전통은 그림에서는 각각의 대상이 반드시 쉽게 알아볼 수 있는 일정한 형태와 색채를 가지고 있다는 확신이었습니다. 하지만 인상주의 미술가들은 바깥에서 자연을 볼 때 각각의 대상이 고유 색을 가진 것으로 보이는 것이 아니라, 인간의 눈에서 뒤섞여 훨씬 더 밝은색이 혼합된 모습으로 보인다는 점에 주목했습니다.

주제에서도 인상주의는 파란을 일으킵니다. 당시 아카데미 미술이 표방하는 '고상한 그림은 반드시 고상한 인물만을 그려야 한다'에 반발해, 노동자, 농민에 대한 새로운 관점을 제시한 것이지요.

바르비종 화파,
풍경에 대한 개인의 감상을 표현한 인상주의의 선구자

1830년경부터 한 무리의 화가들이 파리 북쪽의 바르비종 숲에 모여 야외 작업을 했습니다. 이들을 바르비종 화파라 부릅니다. 실제 풍경 표현에 대한 관심 때문에 터너, 컨스터블의 풍경화에서 영향을 받았습니다. 루소Théodore Rousseau(1812-1867), 코로Jean-Baptiste-Camille Corot(1796-1875), 밀레Jean François Millet(1814-1875), 도비니Charles François Daubigny(1817-1878) 등이

포함되었습니다. 바르비종 화파는 야외 습작이 빛과 색채의 일시적 효과 관찰에 필수적이라고 여겼습니다. 지도자였던 코로는 풍경에 대한 자유로운 개인 감상을 추구했습니다.

코로의 〈아브래이 마을〉을 보면 시골 마을의 풍경이 신비롭습니다. 이러한 아련하고 신비로운 분위기를 내기 위해 코로는 은색을 혼합해 칠하는 방법을 썼습니다. 빛 속에서 사물이 어른거리는 모습이 코로에게는 꿈속의 풍경처럼 여겨져 이렇게 표현한 것이지요. 바르비종 화파는 풍경 자체가 아니라 풍경이 낳은 감각을 묘사하고자 했던 특성에서 인상주의를 예고했습니다.

밀레의 〈이삭 줍기〉를 보면, 바르비종 화파의 관심이 풍경에서 인물로 이어집니다. 햇볕이 쏟아지는 들판에서, 농민들은 성실하게 일하고 있습니다. 이전의 그림들에서 농민들은 대부분 얼빠지고 우둔한 모습으로 묘사되었습니다. 그러나 밀레는 자연 속에서 일하는 농민들을 새로운 시각으로 표현했습니다. 그의 그림에 나타난 농부는 위대한 영웅이나 성인에 뒤지지 않는 고귀하고 위엄 있는 존재입니다.

이삭을 줍고 있는 세 여인은 강인하면서도 품위가 있습니다. 사실 이삭 줍기는 농촌에서 가장 가난한 이들이 굶어 죽지 않기 위해서 최후의 수단으로 하는 일입니다. 하지만 밀레는 일에 몰두하고 있는 이들을 단순하면서도 단단한 신체의 소유자로 표현하고, 구성을 단순화시켜 화면 전체에 엄숙한 분위기가 흐르게 했습니다.

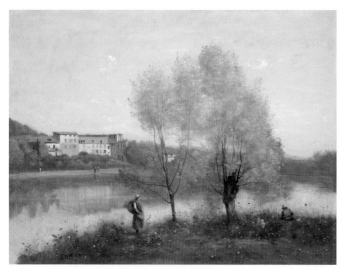

| 코로, 〈아브래이 마을〉, 1867년경, 워싱턴국립미술관

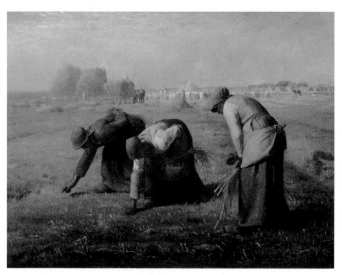

| 밀레, 〈이삭 줍기〉, 1857년, 파리 오르세미술관

카페 게르부아의 모임이 인상주의 그룹으로

　쿠르베와 마네가 당대의 현실(19세기 프랑스)과 회화적 현실 (물감이 칠해진 2차원적 평면이라는 점)을 그림으로 끌어들여 파란을 일으킨 후, 새로운 미술 이념이 만들어지기 시작했습니다. 바지 유Jean Frédéric Bazille(1841-1870), 모네Oscar-Claude Monet(1840-1926), 피사로Camille Pissarro(1830-1903), 르누아르Auguste Renoir(1841-1919) 등은 1860년대 중반부터 마네의 주도하에 바티뇰 거리에 있는 카페 게르부아에서 정기적으로 모였습니다. 아카데미 미술로 대표되는 전통적이고 관습적인 미술에 대해 비판적이었던 이들 은 자연과 삶의 단편들을 과학적 태도에 입각해 묘사하려 했습

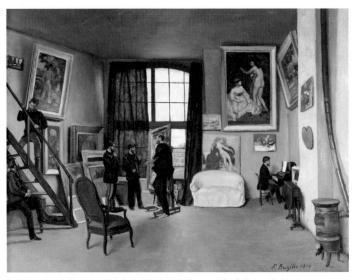

| 바지유, 〈콩다민 거리 9번지의 바지유의 작업실〉, 1870년, 파리 오르세미술관

니다.

프로이센·프랑스 전쟁에 참전해, 29세라는 이른 나이에 전
사한 바지유가 그린 〈콩다민 거리 9번지의 바지유의 작업실〉은
초창기 인상주의 화가들의 회합을 보여 줍니다. 부유한 집안 출
신으로 성품이 너그러웠던 바지유는 자신의 작업실을 르누아
르가 같이 쓸 수 있도록 배려했습니다. 화면 왼쪽 계단 아래쪽
에 앉아 위를 쳐다보고 있는 인물이 르누아르, 계단 위에 있는
인물은 소설가 에밀 졸라입니다. 그림 앞에 선 두 남자 중 모자
를 쓰고 지팡이를 든 인물이 마네, 그 옆이 모네, 가운데 서 있는
키가 가장 큰 인물이 바지유입니다. 바지유의 모습은 바지유의
부탁으로 마네가 그려 넣은 것이라 합니다. 화가 그룹의 일상적
모습이 자연스럽게 드러나 있습니다.

사진, 인상주의의 동료가 되다

1859년, 살롱전에서 사진이 처음으로 전시되었습니다. 사진
이 이제 더 이상 무시할 수 없는 위치를 굳혔다는 확실한 증거
이지요. 회화의 막강한 경쟁자가 된 사진은 시각적 현실에 대한
화가들의 관심을 카메라의 초점과 같은 광학적 현상으로 연결
했습니다. 아울러 화가들은 일찍부터 기억을 되살리는 도구로
사진을 적극적으로 이용했습니다. 인물이 등장하는 그림을 그
릴 때, 모델 대신 사진을 사용하기 시작한 것입니다. 쿠르베가

| 쿠르베, 〈여인과 앵무새〉, 1866년, 뉴욕 메트로폴리탄미술관

| 작가 미상, 〈누드〉

그린 〈여인과 앵무새〉를 볼까요. 누드 여성의 자세를 모델이 오
랫동안 취한다는 것은 불가능에 가깝습니다. 그림을 그리는 데
걸리는 시간을 떠올려 보면 납득이 되지요. 실제로 쿠르베는 모
델 대신 사진을 이용해서 작품을 완성했습니다.

242

사진과 인상주의, 도시를 관찰하다

　1874년 최초의 인상주의 단체전이 사진가인 나다르의 작업실에서 열렸습니다. 이 사실은 인상주의와 사진 사이의 긴밀한 연관성을 보여 줍니다. 주뱅Hippolyte Jouvin(1825-1889)의 사진과 모네의 그림을 보면, 인상주의와 사진은 모두 도시와 도시적 삶의 광경을 포착해, 관찰자로서의 시선을 드러냅니다. 높은 곳에서 아래쪽의 거리를 내려다본 시점이 적용되어, 개별적인 인물이나 거리에 대한 세세한 묘사가 아니라, 분주한 도시의 일상 자체가 화면의 주인공이 되었습니다.

| 모네, 〈카푸신대로〉,
　1873년-1874년,
　캔자스시티 넬슨-애킨스미술관

| 주뱅, 〈9번가의 철교-파리〉,
　1860년-1870년

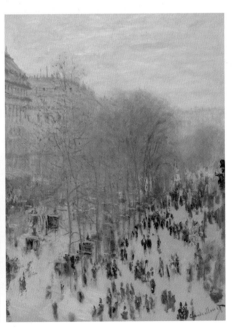

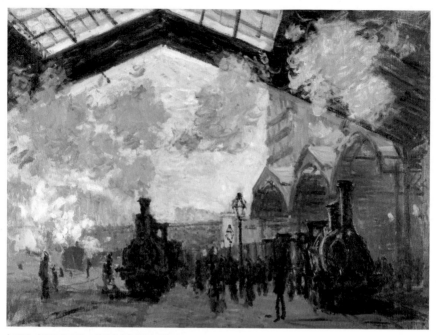

| 모네, 〈생라자르역〉, 1877년, 런던국립미술관

인상주의, 끊임없이 변하는 근대 사회의 속성을
그림으로 표현하다

인상주의는 끊임없이 변하고 움직이는 근대 사회의 속성을 묘사하기 위해, 전통을 파괴했습니다. 이제 화면은 2차원의 평면을 3차원처럼 보이게 하기 위해 미술가들이 그토록 오랜 세월 동안 고집했던 명암법, 원근법과 같은 착시illusion가 사라진, 색채로 덮인 평면 자체로 남게 됩니다.

모네의 〈생라자르역〉 연작 중 한 작품을 보도록 하지요. 유

리와 철골로 된 지붕을 통해 들어오는 빛과 증기 기관차가 품어
내는 수증기가 어우러지면서 화면 전체가 어렴풋한 느낌을 줍
니다. 이러한 분위기에서 오른쪽의 기차역 건물은 인상주의 특
유의 신속하고 즉흥적인 화법이 더해져 마치 그리다 만 것처럼
보입니다. 기차는 물감 덩어리 같고, 주변의 사람들은 흑갈색의
얼룩처럼 묘사되어, 사람인지 알아보기가 쉽지 않습니다. 근대
의 기차역이 갖는 분주함이 분위기 자체로 묘사되고 있다고나
할까요. 누구도 이 그림에서 생라자르역 건물이 구체적으로 어
떤 양식의 건축물인지 알아볼 수 없을 것입니다. 현실의 거울로
서의 회화는 종말을 고했습니다.

일본의 우키요에, 인상주의를 유혹한 새로운 그림

| 일본 의상을 입은 툴루즈-로트레크

1867년 파리 세계박람회를
계기로 일본 목판화인 우키요에
浮世繪가 본격적으로 소개되면서,
인상주의 화가들의 관심을 끌었
습니다. 이러한 관심은 새로운
미술에 대한 열망과 관련이 있
었습니다. 여기 오래된 사진 한
장을 봅시다. 옛 일본 관리의 복

장을 하고 있는 남자의 사진입니다. 그런데 자세히 보니 어딘가 이상하네요. 사진의 남자는 서양 사람입니다. 바로 파리의 환락가를 즐겨 그렸던 화가 툴루즈-로트레크Henri de Toulouse-Lautrec(1864-1901)가 그 주인공입니다. 이렇게 일본의 고유 의상, 장식품, 실내 장식 등이 당시에 프랑스에서 큰 인기를 끌었다고 합니다.

우키요에는 떠도는 세상에 대한 그림이라는 뜻으로, 일본 고유의 풍경과 서민층의 생활 등을 주제로 했습니다. 히로시게, 우타마로, 호쿠사이가 대표적인 작가들로서, 이들이 그린 판화는 과감한 원색 사용과 장식적인 색채, 사물 크기의 급격한 대비로 깊이감을 묘사하는 방식, 나무나 난간으로 화면을 잘라내는 방식 등으로 서양 미술의 전통에서 벗어나고자 했던 인상주의 화가들에게 영향을 미쳤습니다.

반 고흐는 아예 우키요에를 모사하기도 했습니다. 히로시게의 〈빗속의 다리〉를 모사한 반 고흐의 작품은 흥미로운 사실을 보여 줍니다. 그림 틀에 묘사된 한자가 그것입니다. 아마도 반 고흐는 한자가 글자가 아니라 그림이나 문양이라고 생각했던 것 같습니다. 그래서 필사가 아니라 모사를 한 것이지요. 대가의 작품을 모사하는 행위는 서양의 전통적인 미술 교육 방식입니다. 서양의 전통적 걸작 대신 우키요에를 모사해 인상주의 미술가들은 혁신을 꾀했습니다.

| 호쿠사이, 〈붉게 달아오른 후지산〉, 1825년, 인디애나폴리스미술관

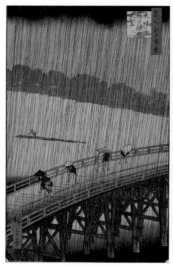

| 히로시게, 〈빗속의 다리〉,
1857년, 뉴욕 브루클린미술관

| 반 고흐, 히로시게의 〈빗속의 다리〉 모사,
1887년, 암스테르담 반고흐미술관

조롱의 의미에서 적절한 명칭이 된 인상주의

1873년 신문 기자였던 르루아는 제1회 인상주의 단체전에 출품된 모네의 〈인상-해돋이〉를 보고 비꼬는 의미로 인상주의impressionism라는 명칭을 썼고, 얼마 후 이 명칭이 정식으로 사용되기 시작했습니다. 인상주의자들은 대상 자체가 아닌 대상에 대한 그들의 인상을 그리려 했습니다. 이런 의미에서 인상주의는 적절한 명칭이 되었습니다.

〈인상-해돋이〉에는 해 뜰 무렵의 어슴푸레한 바다의 풍경이 나타납니다. 모네는 순간순간 변하는 빛을 표현하기 위해 즉흥적이고 신속한 채색 방법을 사용했습니다. 그러다 보니 붓 자국이 그대로 남았습니다. 이러한 특성이 당시에는 미숙하고 완성도가 떨어지는 그림으로 보였습니다.

모네는 끊임없이 변하는 광선과 대상의 관계를 일생 동안 탐구했습니다. 특히 수면에 반사되는 빛의 변화는 모네의 지속적인 관심을 끌었습니다. 여기서 모네의 수련 연작이 탄생했지요. 1899년부터 수련 연작을 그리기 시작한 모네는 점점 빛과 수면의 관계에 집중해, 주위 배경은 생략하고 빛을 받아 시시각각 변하는 수면의 모습을 그립니다. 그러면서 화면은 균일화되어 왼쪽과 오른쪽, 위와 아래가 의미가 없어져 버립니다. 거의 추상화에 가까워진 것이지요. 야외 작업을 너무 열심히 한 나머지 모네는 말년에 시력을 잃게 됩니다. 빛을 그리고자 한 화가의 비극적 숙명이라 하겠습니다.

| 모네, 〈인상-해돋이〉, 1872년, 파리 마르모탕미술관

| 모네, 〈수련〉, 1915년, 뮌헨 노이에피나코테크

인상주의, 최초의 근대 도시 파리를 그리다

이 시기 파리는 나폴레옹 3세와 파리 시장 오스망이 주도한 파리 도시재개발 사업(1853-1869)을 통해 최초의 근대 도시로 변모했습니다. 좁고 더러운 골목길의 중세 도시 파리가 이제 도심에서 방사형으로 퍼져 나가는 반듯하고 넓은 대로로 상징되는 근대 도시로 탈바꿈한 것이지요. 이러한 첨단 도시의 모습은 인상주의 화가들에게 영감의 원천이 되었습니다. 인상주의 그림에 나타난 새롭게 정비된 도시 공간과 쾌적함은 근대성을 암시합니다. 시인 보들레르가 근대성을 해명하기 위해 제기한 "도시를 어슬렁거리며 배회하는 사람-도시의 산책자flaneur"는 인상주의에도 해당된다고 할 수 있습니다.

카유보트Gustave Caillebotte(1848-1894)의 〈유럽의 다리〉는 바로 이 산책자의 태도가 그대로 반영된 작품입니다. 도시의 산책자는 뚜렷한 목적 없이, 여기저기를 기웃거리며 구경하는 사람입니다. 뒤에 오는 여인을 힐끔거리는 신사, 다리 난간에 기대어 무언가를 바라보고 있는 남자는 그 자체로 도시의 단면을 드러냅니다. 철골조의 다리는 근대의 도시와 근대의 과학 기술이 만나는 지점입니다.

파리의 부르주아가 시작한 여가 문화 또한 인상주의 그림에서 많이 다루어졌습니다. 르누아르의 〈물랭 드 라 갈레트〉는 떠들썩한 무도회의 유쾌한 분위기를 보여 줍니다. 강렬한 햇빛은 사람들의 신체 표면에 흔적을 남기고 있고, 윤곽선을 희미하게

| 카유보트, 〈유럽의 다리〉, 1876년, 제네바 프티팔레미술관

| 르누아르, 〈물랭 드 라 갈레트〉, 1876년, 파리 오르세미술관

흔들리게 합니다. 화면 오른쪽의 남자들이 쓴 모자와 뒤돌아 앉은 남자가 팔을 걸치고 있는 의자의 노란색은 어두운 청색의 양복과 대비되어 한층 선명해 보입니다. 이렇게 인상주의는 근본적으로 도시인의 입장에서 진행된 미술이었습니다. 인상주의는 전통과 관습에서 벗어나 자신만의 미술이 가능하다는 것을 내보여 모더니즘 미술로의 기초를 마련했습니다.

16
후기 인상주의 미술
인상주의라는 거대한 벽 앞에 서다

　1870년대 이후 인상주의가 국제적 경향이 되면서, 이후 등장하는 미술은 필연적으로 인상주의를 의식할 수밖에 없었습니다. 인상주의 이후의 미술은 인상주의의 업적을 비판적으로 수용하는 한편, 인상주의를 넘어서기 위해 노력했습니다.

　후기 인상주의는 인상주의가 외부 세계에만 치중하고 너무 무질서하다는 문제의식에서, 내면적 정신성과 질서를 근원적으로 파악하려 했습니다. 대상의 구조를 파악하고 화면에 질서를 부여하며, 감정을 색채로 표현하여, 외부 세계에 대한 인상과 내면을 연결하려 한 것입니다.

　후기 인상주의post impressionism라는 명칭은 영국의 미술 평론가 로저 프라이가 1910-1911년에 런던에서 개최해 마네, 고갱, 반 고흐, 세잔 등이 참여한 〈마네와 후기 인상주의자들〉이라

는 전시회의 표제에서 유래했습니다. 이후 이 명칭은 종합주의
자, 신인상주의자 등 잡다한 명칭으로 불리던 모든 새로운 세대
를 통칭하는 용어가 되었습니다.

신인상주의, 형식과 순수한 색에 집착하다

신인상주의는 인상주의가 가지고 있는 감각적 특성과 무질
서함에 대한 비판에서 고전 미술, 이집트, 비잔티움 미술에서 제
시된 장엄하고 정돈된 형식미를 작품에 부여하려 했습니다. '신
인상주의'라는 명칭은 평론가 페네옹이 쇠라 작품에 대해 쓴 글
에서 유래했습니다.

쇠라Georges Seurat(1859-1891), 시냐크Paul Victor Jules Signac
(1863-1935) 등이 대표적 작가로, 이들은 당시 화학자인 슈브렐
의 색채 이론에서 깊은 영향을 받았습니다. 슈브렐은 서로 다른
색을 병치하고 이것을 어느 정도 떨어져서 보면, 인간의 눈에서
두 색이 혼합되어 다른 색채로 보인다고 주장했습니다. 이러한
이론에 근거해 신인상주의 작가들은 순수한 색만으로 이루어진
색점을 병치하는 방법(점묘법 또는 분할법)으로 색채를 표현, 색상
의 순도를 유지하면서 관객의 시각에 작용해 중간색을 인식하
게끔 유도했습니다.

쇠라의 〈그랑자트섬의 일요일 오후〉는 가로 크기가 3m가
훨씬 넘는, 꽤 규모가 큰 작품입니다. 그런데 이 화면이 점묘법

| 쇠라, 〈그랑자트섬의 일요일 오후〉, 1884년-1886년, 시카고아트인스티튜트

으로 채색되었습니다. 전문 화가에게도 상당한 노력을 요구하는 작업입니다. 실제로 쇠라는 3년 넘게 이 작품에만 매달렸다고 합니다. 덕분에 관객은 순수한 색채의 향연을 즐길 수 있지만, 화가로서는 고문에 가까웠을 것 같네요.

휴일에 여가 생활을 즐기는 사람들이 기하학적인 단순한 형태로 나타납니다. 또한 뒤쪽으로 갈수록 급격하게 좁아지는 강변과 작아지는 사람들의 크기에서 선 원근법이 적용되었습니다. 고전 기법이 다시 사용되어, 화면 구조를 보다 견고하고 질서정연하게 만들고 있지요. 인물들의 단순한 형태는 순수하고 선명한 색채와 만나, 다시 한번 과학과 미술의 상관성에 대해

생각하게 합니다.

후기 인상주의 화가들은 대체로 도시에서 벗어나 자연 풍경과 이국적 풍경 같은 외부 세계를 자신의 내면과 어떻게 연결할지에 대해 고민했습니다. 도시로 대표되는 서양 사회의 물질적·기술적 발전에 대한 회의에서, 이들은 시골이나 비유럽 지역으로 떠나 자연 자체와 이국적 풍경의 순수하고 원시적인 모습을 탐구하게 됩니다.

고갱, 물질문명을 혐오해 타히티로 떠난 화가

원래 잘나가던 주식 중개인이었던 고갱Paul Gauguin(1848-1903)은 화가가 되겠다는 열망으로 가족과의 단절을 감수하면서 그림을 시작했습니다. 서머싯 몸이 쓴 〈달과 6펜스〉라는 소설의 실제 모델이기도 하지요. 그는 서양의 물질문명에 대한 혐오에서 파리를 떠나 프랑스 서부의 브르타뉴로 이주했다가 나중에는 아예 남태평양의 타히티에 정착했습니다. 고갱은 이국적 풍경과 자신의 상상력, 개인적인 경험 등을 섞은 작품을 발표했는데, 이러한 경향은 종합주의 또는 절충주의로 불리게 됩니다.

〈설교 후의 환영〉은 교회에서 설교를 들은 여인들에게 나타난 환영을 보여 줍니다. 브르타뉴 지방 특유의 하얀 모자를 착용한 여인들은 천사와 씨름하는 야곱의 환영을 보며, 두 손을 모으고 있습니다. 여인들이 있는 현실 세계와 야곱의 초자연적

| 고갱, 〈설교 후의 환영〉, 1888년, 에든버러 국립스코틀랜드미술관

세계는 비스듬히 서 있는 나무에 의해 구분됩니다. 모자의 단순하고 장식적인 형태, 나무로 화면을 나누는 방식은 고갱이 일본 목판화에서 상당한 영향을 받았음을 알려 줍니다. 형태를 둘러싼 검은 윤곽선은 에밀 베르나르에게서 받은 영향으로, 원래는 중세의 스테인드글라스에서 유래한 방법입니다.

반 고흐, 자연을 사랑해 비극의 주인공이 된 이

 반 고흐Vincent van Gogh(1853-1890)는 고통받는 사람들에게 열정적인 동정심을 지녀, 한때 광산촌에서 전도사로 활동하기도 했습니다. 하지만 내성적인 성격 때문에 목사가 되는 것을 포기하기에 이릅니다. 그러다가 1886년 화상이었던 동생 테오의 도움으로 파리로 가 인상주의 미술을 접하고 전문 화가가 됩니다. 열정적이고 예민한 기질의 소유자였던 반 고흐는 인상주의에 한계를 느끼고, 강렬한 색채와 휘몰아치는 것 같은 붓 자

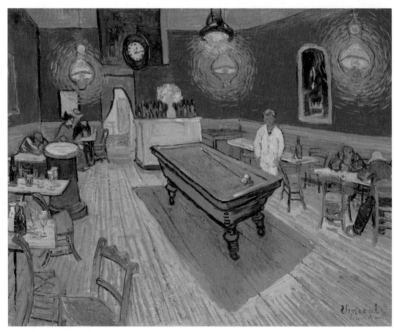

| 반 고흐, 〈밤의 카페〉, 1888년, 뉴헤이븐 예일대학교미술관

국과 왜곡된 공간 구성 등을 통해 내면의 주관적인 정서를 나타
내고자 했습니다. 또한 그는 일본 목판화에서 큰 충격을 받고,
회화가 갖는 본질적인 속성인 평면성을 자각하게 됩니다.

〈밤의 카페〉는 나빠진 건강 때문에, 프랑스 남부 아를로 이
주한 후 그린 작품입니다. 과장된 원근법의 사용으로 카페 내부
의 사물들이 마치 미끄러져 내릴 것 같습니다. 게다가 천장의
초록색과 벽의 빨간색, 램프와 바닥의 노란색은 지나칠 정도로
강렬한 원색 대비로 작가의 정신적인 불안정한 상태를 암시합
니다. 램프가 품어 내는 노란빛은 반 고흐 특유의 회오리 같은
붓칠이 적용되었습니다.

세잔, 자연의 구조를 발견하려다
현대 미술의 아버지가 되다

프랑스 남부 엑상프로방스의 부유한 집안에서 태어난 세잔
Paul Cézanne(1839-1906)은 에밀 졸라의 도움으로 파리로 상경해
마네와 인상주의 화가들을 만났습니다. 그러나 순간적인 인상
의 표현에 치중한 인상주의 대신, 자연에 내재된 영원한 질서와
사물의 견고하고 지속적인 본질을 표현하는 것에 관심을 가지
게 됩니다. 얼마 후 세잔은 파리 생활을 접고 고향으로 돌아갑
니다. 고향 풍경을 계속해서 그리면서, 자연의 영원한 구조를 찾
고자 했습니다. 그의 노력은 결실을 맺었습니다. 시시각각 변하

는 시각 현실에서 변하지 않는 자연의 본모습을 그림 속에 포착하는 방법을 깨달은 것입니다. 순간순간 변하는 시각적 인상을 포착하려 했던 인상주의와는 대조되는 방식이지요.

〈생 빅투아르 산〉에서 표현 대상은 기하학적 형태로 단순화되어 있습니다. 일정한 방향으로 넓게 칠한 채색 기법은 파사주 passage라 부릅니다. 세잔은 이 기법을 통해 화면의 왼쪽과 오른쪽, 위와 아래를 연결해 평면성을 강화했습니다. 그러다 보니 산이 원래 거리보다 훨씬 가까워 보입니다. 오랫동안 화면 구성의 제1원칙이었던 원근법이 사라져 가고 있는 것이지요.

〈사과 바구니가 있는 정물〉을 보면 자연의 형태를 원통, 원추, 공 모양으로 단순화하여 절대적 형태를 추구했던 세잔의 의도가 드러나 있습니다. 이는 전통적인 단일 시점에서 벗어나 다양한 각도, 즉 복수 시점에서 관찰한 모습이 하나의 화면에 재배치되어 새로운 질서를 만들었습니다. 세잔이 만든 회화의 새로운 질서는 브라크, 피카소에 큰 영향을 끼쳐 입체주의를 탄생시켰습니다. 입체주의는 더 나아가 대상을 고정된 위치에서 관찰해 표현한다는 기존의 전제 대신, 대상을 다양한 각도에서 관찰한 모습을 한 화면에 묘사해, 20세기 현대 미술의 혁신을 주도했습니다.

후기 인상주의는 외부 세계의 묘사보다 내부의 불변하는 구조에 관심이 있었습니다. 그러다 보니 대상에 대한 사실적 재현보다는 주관적 느낌이나 내면의 표현에 중점을 두었습니다. 이

| 세잔, 〈생 빅투아르 산〉, 1902년–1904년, 필라델피아미술관

| 세잔, 〈사과 바구니가 있는 정물〉, 1890년–1894년, 시카고아트인스티튜트

러한 후기 인상주의 미술의 특성은 회화의 독자성이라는 문제로 나아갑니다. 회화는 이제 외부 세계의 재현물이라는 역할에서 벗어납니다. 회화 자체의 특성인 평면에 기초한 색채와 형태, 선의 조형성에 의미를 부여하는 생각의 전환이 일어난 것입니다. 이는 20세기 현대 미술의 대표라 할 수 있는 추상 미술로 이어집니다.

사진 및 이미지 출처

위키미디어 공용 15쪽, 16쪽, 23쪽, 24쪽, 25쪽, 26쪽, 27쪽, 31쪽, 32쪽, 35쪽, 36쪽, 37쪽, 38쪽,
41쪽, 44쪽, 45쪽, 47쪽, 49쪽, 52쪽, 54쪽, 55쪽, 56쪽, 58쪽, 59쪽, 61쪽, 63쪽, 64쪽, 68쪽,
69쪽, 71쪽, 73쪽, 74쪽, 79쪽, 81쪽, 83쪽, 84쪽, 86쪽, 88쪽, 91쪽, 92쪽, 96쪽, 98쪽, 109쪽,
111쪽, 115쪽, 116쪽, 118쪽, 120쪽, 121쪽, 122쪽, 123쪽, 124쪽, 126쪽, 127쪽, 128쪽, 130쪽,
133쪽, 134쪽, 137쪽, 139쪽, 140쪽, 142쪽, 145쪽, 148쪽, 151쪽, 152쪽, 154쪽, 155쪽, 156쪽,
158쪽, 161쪽, 163쪽, 167쪽, 169쪽, 172쪽, 175쪽, 177쪽, 178쪽, 180쪽, 181쪽, 184쪽, 186쪽,
188쪽, 190쪽, 192쪽, 197쪽, 199쪽, 202쪽, 204쪽, 206쪽, 213쪽, 215쪽, 217쪽,
219쪽, 222쪽, 223쪽, 224쪽, 229쪽, 230쪽, 233쪽, 234쪽, 239쪽, 240쪽, 242쪽, 243쪽,
244쪽, 245쪽, 247쪽, 249쪽, 251쪽, 255쪽, 257쪽, 258쪽, 261쪽

셔터스톡 20쪽, 23쪽, 30쪽, 49쪽, 65쪽, 68쪽, 69쪽, 70쪽, 71쪽, 91쪽, 97쪽, 113쪽

국립중앙박물관(공공누리 1유형) 18쪽

공부하는 어른을 위한

최소한의 서양미술사

1판 1쇄 인쇄 2024년 2월 27일
1판 1쇄 발행 2024년 3월 10일

글 채효영
펴낸이 조선미
펴낸곳 느낌출판

기획·책임편집 이정화, 김수미
디자인 design S

출판등록 2019년 10월 1일 제2019-000075호
주소 (08501) 서울특별시 금천구 가산디지털2로 184, 905호(벽산디지털밸리 2차)
대표전화 070-8828-3344 팩스 070-4792-2612 이메일 an3382@hanmail.net

ⓒ 2024, 채효영

ISBN 979-11-984264-2-0 03600